給創作者的 影片分鏡教科書

讓人物的一舉一動化為影像必備的攝影技術與剪接技術

前言……「分鏡表」是為了以影片呈現某個場景，而將動作拆解成多個鏡頭，再將這些鏡頭串起來的意思。由於「鏡頭」是影片的最小單位，所以分鏡表可說是利用多個鏡頭呈現場景的工具。

雖然場景也可只用一個鏡頭呈現，但是利用多個鏡頭呈現，會較容易突顯創作者的「想法」。

有些電影或連續劇會根據文字腳本拍攝，但就算腳本上面寫著「正在讀書」這幾個字，還是會因為前後文脈的不同，拍出完全不一樣的鏡頭。當「拍攝」與「剪接」之間天衣無縫，才有辦法透過影片將想法傳遞給觀眾。

雖然「拍攝」與「剪接」都很仰賴經驗，但本書想透過一些場景的分鏡表與實際的影片範例，讓接下來打算拍些影片的讀者了解分鏡表的原理。

所有的範例影片都已經上傳至YouTube，只要用智慧型手機或平板電腦掃描網址的QR碼，就能一邊觀賞範例影片，一邊閱讀本書，進一步了解分鏡表。

分鏡表能讓拍攝工作更快完成，也能作為剪接的參考。

這世界充斥著無數的影片，有些影像與剪接方式都已成為「某種符號」，只要懂得應用這些「符號」，就能拍出簡單易懂的影片。本書就是為了讓大家學習這些「私房妙招」而寫。

手邊的私房妙招愈多，愈能在不知該如何拍攝或製作分鏡表的時候湧現靈感，找到最佳的解決方案。希望大家都能透過本書學到「攝影」與「剪接」的「私房妙招」。

＊本書是根據月刊《Video Salon》（2011年7月號至2019年11月號）的連載「極・一行劇本指示的分鏡！」編修而成。

給創作者的影片分鏡教科書

增加攝影與剪接的「私房妙招」

藍河兼一

楓書坊

xxx

Section

Contents

Contents

Contents

以智慧型手機讀取各範例的 QR 碼，就能一邊參考影片，一邊學習分鏡。

◉為了方便大家邊看影片邊學習分鏡，本書特地附上每個範例的 QR 碼，讓大家能在 Youtube 直接觀看。

以多個分鏡串成的影片非常重視鏡頭串接的時間點，而這個部分只能邊看影片邊學習，建議大家一邊看影片，一邊閱讀本書解說的攝影與剪接的重點，加深相關的知識。

◉外部連結之網頁有變動或移除的可能。

◉外部連結之內容不代表本書立場。

無法使用 QR 碼瀏覽影片時，請從下列的 URL 播放。https://videosalon.jp/mook/cut/

賦予行動「意義」的分鏡

雖然都是「步行」這個動作，但仍然可透過演員的演技與剪鏡剪接出「開心地走」或「落寞地走」的效果。本章要告訴大家如何以不同的方式拍攝與剪接同一個動作。前半段的部分會先介紹基本動作，後半段則是使用這些基本動作組成的應用範例。

xxx

×××

Section 1

「步行」

Cut 1 = 以正面的遠景鏡頭說明角色與環境的狀況。
Cut 2 = 將鏡頭拉近到上半身。
Cut 3 = 從演員的側邊，水平移動拍攝。
Cut 4 = 跟著演員的步伐往後退，手持拍攝上半身的鏡頭。

●演員
二宮芽生

◎第1章要先將人類的基本動作拆解成分鏡表。能以一個鏡頭呈現的人類動作其實很多，但是將這些動作拆成很多個鏡頭是為了增加拍攝的手段，所以除了介紹基本的分鏡之外，還會介紹「很開心地走」的分鏡。

首先要介紹的是「步行」這個動作。若將這個動作拆成多個鏡頭，Cut 1 = 會是全身造型與角色一起走路的臨場感。

Cut 1 =（Full Figure）遠景鏡頭，會從角色的正面拍攝角色走向近景的鏡頭。Cut 2 = 中特寫鏡頭，一樣是將焦點跟在從正面走來的女性身上。

Cut 3 = 是從角色的側邊，依照角色的步行速度水平跟拍的全身鏡頭。Cut 4 = 是中特寫鏡頭，鏡頭的運動方式會是手持後退拍攝，營造與角色一起走路的臨場感。

大家覺得如何？這四個鏡頭都可以呈現「步行」這個動作。雖然 Cut 3 = 需要多點時間拍攝，卻是效果不錯的鏡頭。

接著讓我們運用上述的四個鏡頭，拍出

在影片中加入「開心」或「落寞」的表現
又會是如何呢？

「走得很開心」的感覺吧。最後的遠景鏡頭是「看起來很開心」正準備往某個方向出發的情景。假設要拍攝的是「很落寞」的感覺，又該怎麼拍攝呢？此時當然可以沿用「看起來很開心」的構圖，例如讓女性站在同一個位置，或是以相同的角度與構圖拍攝，而且一樣能營造蒙太奇的效果，但兩個版本的最後一個鏡頭還是呈現了不同的印象。雖然演員的演技也很重要，但最後一個鏡頭真的隱約透露著「落寞」的感覺，這真是讓人覺得很不可思議。

Section 1

賦予行動「意義」的分鏡

「很落寞地走」

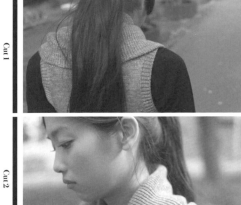
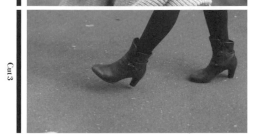
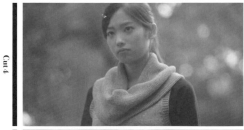

Cut 1 值＝第一個鏡頭與「很開心地走」相反，是從步伐緩慢，垂頭喪氣的背後鏡頭開始拍攝。這是先隱藏表情的拍攝手法。

Cut 2 ＝從側邊以俯拍鏡頭拍攝演員低頭的表情。這種讓演員的眼鏡往鏡頭邊線靠近的構圖，能營造不穩定的感覺。

Cut 3 ＝利用手持拍攝的方式呈現搖晃與沉重的步伐。

Cut 4 ＝以仰拍的方式捕捉演員「很落寞」的表情。

Cut 5 ＝以「看起來很開心」的最後一個鏡頭的構圖拍攝。

「很開心地走」

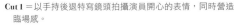

Cut 1 ＝以手持後退特寫鏡頭拍攝演員開心的表情，同時營造臨場感。

Cut 2 ＝將機器放在腳架上，跟拍從正面走來的演員。

Cut 3 ＝利用行道樹遮住前景（阻斷畫面），營造客觀與從遠方注視的氣氛。

Cut 4 ＝以仰拍（低鏡位）的方式讓天空當背景，進一步營造開朗的情緒。

Cut 5 ＝拍攝演員背後的遠景鏡頭。

◉「爬樓梯」的分鏡就是在「步行」這個動作追加從樓梯下方往上拍的鏡頭，以及從樓梯上方往下拍的鏡頭，藉此呈現高低落差的感覺。

到底該由上往下拍，還是由下往上拍，必須依照劇情、現場情況、作品的感覺決定，很難一概而論。以「一階一階地走上來」這種場景指示為例，通常會由上往下拍，不過也能加快步伐呈現「小跑步」的感覺，但此時剪接的節奏也很重要。插入踩穩腳步往上爬，以及扶手的鏡頭，能營造爬得很慢、「爬得很辛苦」的感覺，而「小跑步上樓梯」則可利用節奏較快的短鏡頭呈現。

此外，鏡頭的角度還會依照作品的語境調整。導演威廉弗萊德金曾提到，電影「大法師」的卡拉斯神父之所以都是從樓梯下方往上走的鏡頭，是為了營造朝著天空復活的感覺。

「爬樓梯爬得很辛苦」與「小跑步上樓梯」的差異在於剪接的節奏。演員當然可以放慢步伐，演出「爬樓梯爬得很辛苦」的感覺，要讓一切顯得自然，就要在剪接時注意往前踏的順序。如果在預覽的時候覺得動作不太自然，剪接的時候要盡量避免右腳踏出後，下個鏡頭往前踏的又是右腳。（參考 p.133）。

「爬樓梯」

到底樓梯的場景是該由上往下，還是由下往上拍？

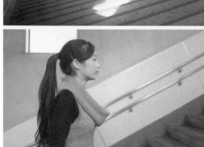

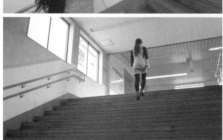

Cut 1 ＝從樓梯下方往上拍，女性開始爬樓梯。
Cut 2 ＝從樓梯上方往下拍，拍攝女性一步步走向近景的畫面。
Cut 3 ＝中途改成從女性側面水平跟拍的鏡頭。
Cut 4 ＝從樓梯的台階仰拍女性。

●演員
二宮芽生

Section 1

「爬樓梯爬得很辛苦」

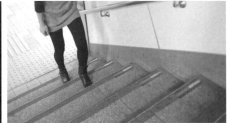
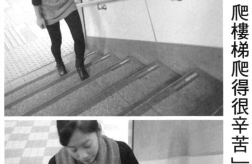

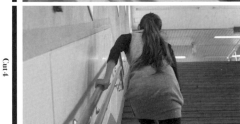
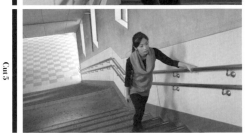

Cut 1 ＝俯拍爬樓梯爬得很辛苦的腳步。
Cut 2 ＝從正面拍攝表情的鏡頭。透過這兩個鏡頭說明狀況。
Cut 3 ＝插入手扶著扶手的鏡頭，進一步營造爬得很辛苦的感覺。
Cut 4 ＝從背後以仰拍的鏡頭拍出看起來很辛苦的背影。從整個背景塞滿鏡頭開始拍攝。
Cut 5 ＝從樓梯上方拍攝演員一步步爬上來的感覺。

「小跑步上樓梯」

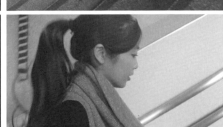
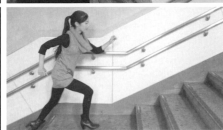
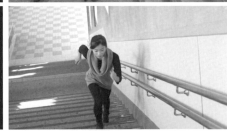
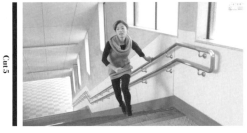

Cut 1 ＝以俯拍的角度拍攝小跑步的腳步。
Cut 2 ＝從側邊拍攝表情的特寫。這是跟著往上跑的鏡頭。
Cut 3 ＝同樣從側邊拍攝，但改成全身照的遠景鏡頭。
Cut 4 ＝從接近正面的樓梯往下拍攝急促的鏡頭。
Cut 5 ＝跑到樓梯上方，再跑出鏡頭外面。

加入主觀鏡頭，
可強調「慎重感」

◉下樓梯的重點與「爬樓梯」一樣，都要依照現場的狀況與劇本指示決定鏡頭是從上還是下拍攝。

前幾天看某部電影的時候，裡面有一個外景。女主角早上上班時，從位於二樓的公寓門，角度則是往樓梯下方拍攝女主角往鏡頭方向爬樓梯。順帶一提，這裡的樓梯是由下走出來，下了樓梯之後，朝鏡頭走來，接著往車站的方向走出鏡頭外面（畫面右側）。這而上的「直線樓梯」，所以才能一個鏡頭就拍完。

這個鏡頭包含從樓梯的下方往上拍公寓（兩層樓式公寓），以及女性從二樓下來的場景。

另一個鏡頭是女主角下班回家的場景。此時攝影機的位置是在樓梯上方的二樓房間型，所以一開始先拍攝女主角的正面，等到女主角走過樓梯轉角平台，就改成從背後拍攝，直到女主角消失在樓梯下方。這段從樓梯上方到正面入口的鏡頭總共花了5秒鐘。

在另一部作品裡，女主角公寓的樓梯則是可在樓梯轉角平台折返的「折線型樓梯」，所以原本打算以一個跟蹤狂的主觀鏡頭拍攝，但最後還是拆成好幾個鏡頭，可見拍攝情況一樣是準備出門上班的女主角下樓梯。

這段劇情的安排是女主角被跟蹤狂騷擾，這個鏡頭一開始先從地面以長鏡頭拍攝從二樓房間走出來的女主角。由於樓梯是「折線型」，所以一開始先拍攝女主角的正面，等時，還是得視現場的情況決定鏡頭。

「下樓梯」

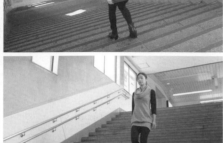

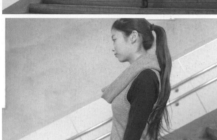

Cut 1 ＝將攝影機架在樓梯上方，鏡頭從女性下樓梯開始。
Cut 2 ＝從樓梯轉角平台往上拍攝演員朝鏡頭下樓梯的畫面。
Cut 3 ＝從演員的側邊跟拍。
Cut 4 ＝從樓梯轉角平台俯拍，捕捉演員走下樓梯的畫面。

◉演員
二宮芽生

［小跑步下樓梯］

Cut 1

Cut 2

Cut 3

Cut 4

Cut 1 ＝拍攝演員小跑步跑到樓梯，再爬下樓梯的畫面，也是讓人一眼看懂現場狀況的鏡頭。
Cut 2 ＝跑下樓梯的腳部特寫。
Cut 3 ＝攝影機跟著演員跑下樓梯的背影鏡頭。可用來營造臨場感。
Cut 4 ＝將攝影機架在樓梯正下方，拍攝演員跑向鏡頭的畫面，也讓演員跑到鏡頭邊緣再跑出鏡頭。

［小心翼翼下樓梯］

Cut 1

Cut 2

Cut 3

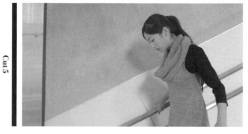

Cut 4

Cut 5

Cut 1 ＝這個鏡頭要拍攝的是小心翼翼下樓梯的演員。與其拍攝半身鏡頭，由下往上拍攝的全身鏡頭更適合。
Cut 2 ＝拍攝演員謹慎的表情，此時可從畫面了解演員正看著自己的腳邊或前方。
Cut 3 ＝以主觀鏡頭拍攝演員的腳邊，營造「慎重感」。
Cut 4 ＝插入手扶著扶手的鏡頭。
Cut 5 ＝鏡頭從演員的腳邊帶向上半身。

賦予行動「意義」的分鏡

入座

調整人物大小，將只有幾秒的動作拆成多個鏡頭

◉「入座」這個動作很單純，不需要特別分成多個鏡頭，也因為就是這個動作單純得一下子就結束，所以很難拆成多個鏡頭拍攝。就算要求演員以慢動作的方式表演「入座」，從側邊拍攝的鏡頭，同時調整人物的大小，這個動作，從開始（準備坐下去）到結束（坐定為止）大概只有5秒而已。

基本上，這個動作可分成3個鏡頭。**Cut 1** 與 **Cut 2** 雖然可用動作串起來，但該在哪個部分串起來，端看要如何呈現「入座」這個動作。基本上，會在準備坐下的途中切換成於這個動作很單純，所以要利用演員的動作衝接鏡頭。「累得坐下來」的衝接處就是將手扶在長板凳的動作，藉此呈現「很累」的感覺。「悠哉地坐下來」的場景則是利用身體面對長板凳的方向衝接鏡頭，再利用坐下來的表情呈現「悠哉的感覺」。

如此一來，就能無縫衝接這兩個鏡頭。要注意的是，如果人物大小的變化不夠明顯，很有可能會變成意義不明的「跳接」（☞參考 **p.200**）。**Cut 3** 則是 **Cut 1** 的延續。就時間軸而言，**Cut 2** 像是在 **Cut 1** 與 **Cut 3** 之間的插入鏡頭。

作其實也很短，所以這個動作的前後以及坐定之後的餘韻都是可以透過鏡頭呈現的。由

「累得坐下來」與「悠哉地坐下來」的動

「入座」

Cut 1

Cut 2

Cut 3

Cut 1 ＝從正面拍攝長板凳與人物的全身鏡頭。
Cut 2 ＝從側邊拍攝上半身的中景鏡頭。
Cut 3 ＝就時間軸而言，這個鏡頭是 Cut 1 的延續，也是動作結束的鏡頭。

◉演員
二宮芽生

Section 1

鼠子行動「意素」的分鏡

「悠哉地坐下來」

Cut 1

Cut 2

Cut 3

Cut 4

「累得坐下來」

Cut 1

Cut 2

Cut 2

Cut 3

Cut 3
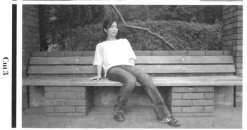

Cut 1＝這是從演員背後拍攝的鏡頭，焦點一開始是模糊的，之後再慢慢將焦點對在腳上。
Cut 2＝從側邊走到長板凳的演員轉動身體，帶出表情，再讓鏡頭跟著表情，拍出演員往下坐的動作。
Cut 3＝利用 Cut 2 坐定的姿勢銜接 Cut 3。
Cut 4＝利用坐定之後的表情結束這個場景。

Cut 1＝演員從畫面之外走進來，累得準備坐在長板凳的鏡頭。
Cut 2＝強調手扶在長板凳的鏡頭。在手快要扶在長板凳的時候，以動作銜接手部特寫的畫面，再將鏡頭帶到演員的上半身，連帶呈現表情。動作結束後，切換到 Cut 3。
Cut 3＝不使用 Cut 1 的畫面，改從較低的位置拍攝。比起從角度較高的位置拍攝的 Cut 1，Cut 3 這種角度更能拍出演員攤在長板凳上的感覺。

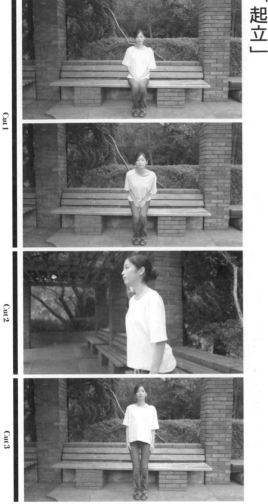

「起立」

Cut 1 ＝正對著長椅與人物的全身鏡頭。以站姿決定構圖。
Cut 2 ＝這個鏡頭是從側邊拍攝的上半身中景，會讓鏡頭跟著
演員的上半身，拍出「起立」的動作。
Cut 3 ＝沿用 **Cut 1** 的鏡頭。

●演員
二宮芽生

將「用力站起來」這個動作拆成多個鏡頭可營造速度感

●「起立」與「入座」一樣，都是很簡單的動作，不用特別拆成多個鏡頭就能描述。與「入座」不同的是，在以固定鏡頭取景時，必須在拍攝主體站起來之後，多預留一些頭頂空間，所以通常會先讓拍攝主體站著，確定構圖沒問題之後，請拍攝主體坐下來才開始拍攝。換言之，就是以拍攝主體「站著」

的姿勢取景。拍攝「入座」的動作就不需要尾。也可以加入遠景的鏡頭。

基本上，會將「起立」這個動作分成三個鏡頭。Cut 2 會從側邊拍攝，讓鏡頭跟著演員的上半身，拍出正在站起來的動作，但從準備站起來的動作開始拍，鏡頭會比較連貫。

拍攝「緩緩站起來」這個動作的時候，必須呈現慢慢站起來的感覺。以近景鏡頭拍攝用雙手撐著大腿站起來的動作可呈現「緩慢鏡頭」，以有點仰拍的角度拍出透視感，突顯瞬間站起來的速度感。

將鏡頭帶到上半身，拍攝演員的表情作為結

相反地，「用力站起來」的動作從開始到結束大概只有一秒半。要讓變化如此快速的鏡頭串起來，還是要透過演員的動作。由於這個動作實在太快，透過多個快速的鏡頭呈現，才能營造「快速感」。此外，比起多個快節奏的固定鏡頭，多個跟拍的鏡頭更能呈現「速度感」。畫面的構圖也可仿照第三個鏡頭，以有點仰拍的角度拍出透視感，突顯瞬間站起來的速度感。

「緩緩站起來」

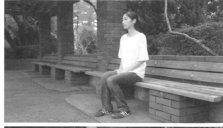

Cut 1

Cut 2

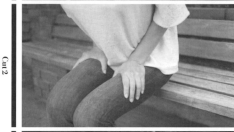

Cut 3

Cut 1 ＝這是從斜側邊拍攝坐姿的鏡頭。以往上跟拍的方式拍攝準備緩緩起立的演員。整個鏡頭是到準備站起來的部分。
Cut 2 ＝這是用兩手撐著大腿的鏡頭。這個鏡頭是利用 **Cut 1** 站起來的動作銜接，也就是準備站直的動作。
Cut 3 ＝連接到上半身的鏡頭。

「用力站起來」

Cut 1

Cut 2

Cut 3

Cut 1 ＝從坐著的全身鏡頭開始到演員在準備站起來的前一刻用力抬頭，營造準備用力站起來的感覺後，再於動作轉換成站起來的那個瞬間切換成 **Cut 2**。
Cut 2 ＝這是從側邊跟拍上半身的鏡頭。在動作做到一半的時候切換成 **Cut 3**。
Cut 3 ＝從演員正面仰拍上半身的跟拍鏡頭。

Section 1

眠子行動「意義」的分鏡

利用天空當背景，呈現投擲的方向

●筆者曾在十幾年前，以導演兼攝影師的身分拍攝介紹高中棒球學校的節目。還記得當時Betacam都快退役了，那時距離舉辦地區大賽的六月還有一個月，我一個人扛著Betacam拍完縣內二十五間學校。

我採訪了每隊的核心選手，也拍攝了他們練習的情況，而最常採訪的莫過於隊中的投手。採訪結束後，我在牛棚拍攝選手的投球練習。

我將投球這個動作拆成「從側邊拍攝的全身照」、「鏡頭往上半身拉近的選手介紹（名字以跑馬燈呈現）」、「從投手背後拍攝投球動作」，再將鏡頭往捕手拉近，拍攝投手」、「將攝影機架在捕手後面，拍攝投手的全身，等到投手投球，再把鏡頭往後拉，拍攝捕手捕球的動作」。

我為了拍出魄力十足的畫面而盡可能靠近選手，但靠得太近，又很有可能會被硬式棒球砸中，所以還是保留了一點距離，只是拍攝時，有好幾次都嚇出一身冷汗。

「投擲」的拍攝重點在於投擲的方向以及投擲者的頭頂空間。基本範例的構圖留了不少空白。球雖然是往畫面右上方飛去，但是在球飛過去的方向多留一點空間，比較能讓觀眾想像投擲的方向。Cut3是沒有人物，只有球往遠方飛去的鏡頭。由此可知，不用特別安排人物入鏡，也能呈現「投擲」的感覺。

Cut 1 = 這是演員投球的上半身鏡頭。在投擲方向與演員的頭頂預留多一點空白。
Cut 2 = 這是從演員正面拍攝的遠景鏡頭。球會在丟出去之後，從畫面上方出鏡。
Cut 3 = 從另一個角度看球飛向天空的鏡頭。

「投擲」

●演員
二宮芽生

「輕輕投」

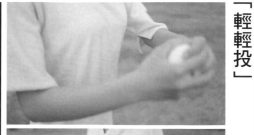

Cut 1

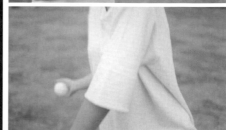

Cut 2

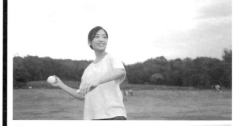

Cut 2

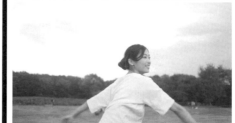

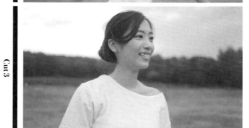

Cut 3

Cut 1 ＝投球前的手部特寫。
Cut 2 ＝一開始是演員上半身的鏡頭。Cut 1 與 Cut 2 是以右手
　　　往後拉的動作銜接。拍攝時，總共拍了 3 次同樣的鏡頭。第
　　　一次拍「手部」，第二次拍「上半身」，第三次拍「丟球之後
　　　的表情（Cut 3）」。由於每個鏡頭的動作不是那麼一致，所
　　　以可透過手的角度與開合的程度銜接鏡頭。

「朝遠方投擲」

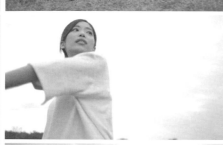

Cut 1

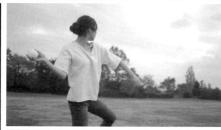

Cut 2

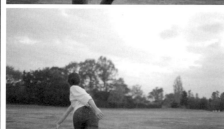

Cut 3

Cut 4

Cut 4

Cut 1 ＝拍攝腳部的動作，呈現「準備用力丟」的感覺。
Cut 2 ＝以仰拍上半身的角度呈現動感。
Cut 3 ＝從背後拍攝投擲動作與準備丟出的球。
Cut 4 ＝拍攝丟完球的表情。這次請演員做出比輕輕丟的時候
　　　更嚴肅的表情。這次都是利用動作流暢地串起鏡頭。

Section 1

賦予行動「意義」的分鏡

● 「跑步」這個動作有很多種，例如「長跑」、「短跑」、「全力跑」、「逃跑」、「追著別人跑」、「慢跑」，不同的場景有不同的拍攝方法，這次則介紹把最基本的「跑步」拆成多個鏡頭的方法。

基本上，跑步跟「走路」一樣，都能拆成四個鏡頭，分別是①「朝鏡頭跑來」、②「正在跑」的上半身鏡頭（表情）、③「正在跑」（腳邊）、④「往鏡頭遠景跑去」的背後鏡頭。就鏡頭運動而言，有中景的邊後退邊拍攝（朝鏡頭跑來的上半身鏡頭與腳邊鏡頭）的方式、追著演員的拍攝方式（從背後追著往前跑的演員），以及從側邊水平跟拍的方式。這類鏡頭通常是以動作銜接，但千萬要注意手腳的前後位置，以免畫面銜接不上。

「匆忙地跑」是害怕遲到的演員邊看手錶邊跑的畫面。利用跟著跑的鏡頭呈現臨場感之後，可將攝影機架在腳架上，以側邊拍攝

視情況使用手持拍攝 與三腳架拍攝

的水平跟拍的鏡頭呈現更客觀的感覺。故意在拍攝主體與攝影機之間加入擋住畫面的樹木，就能呈現跑步的速度感。

Cut 4是手持的後退拍攝鏡頭，此時必須與演員保持一定的距離。由於是倒退著跑，所以得注意後方有沒有東西，也可以請演員稍微跑慢一點。

「輕快地跑」的部分則為了呈現慢跑的感覺而使用三軸穩定器穩定鏡頭。

「跑步」

Cut 1

Cut 2

Cut 3

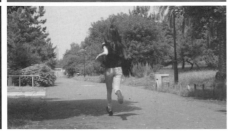
Cut 4

Cut 1 ＝一開始是遠景的全身鏡頭，接著演員慢慢跑向鏡頭，穿過兩側行道樹的畫面。
Cut 2 ＝上半身的水平跟拍鏡頭。
Cut 3 ＝構圖大小相同的腳邊水平跟拍鏡頭。
Cut 4 ＝從鏡頭外面跑進來，再慢慢跑遠的背後鏡頭。

●演員
中山繪梨奈

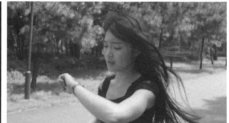

「匆忙地跑」

Cut 1　＝一起跑的手持拍攝鏡頭。為了呈現正在跑的感覺，故意拍得搖搖晃晃，藉此呈現來自腳邊的振動。剪接時也保留搖晃的感覺。

Cut 2　＝正在跑的上半身鏡頭。這個鏡頭也是與演員一起跑的手持拍攝鏡頭。

Cut 3　＝將攝影機架在腳架上，從側邊拍攝的遠景跟拍鏡頭。

Cut 4　＝邊後退邊拍攝正面上半身的手持拍攝鏡頭。

Cut 5　＝追著腳邊拍攝的手持拍攝鏡頭。

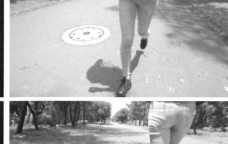

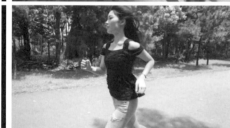
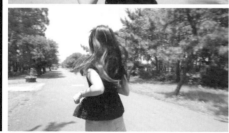

「輕快地跑」

Cut 1　＝邊後退邊拍攝腳邊的鏡頭。這個鏡頭是以 Steadicam Merlin 穩定器拍攝。

Cut 2　＝這是追著腳邊拍攝的穩定鏡頭。重點在於在進行方向（視線前方）預留大片空白，而不是從正後方追著演員的腳。

Cut 3　＝這是從側邊手持跟拍的上半身鏡頭。

Cut 4　＝利用穩定器從正面繞到後面的背後鏡頭。

Section 1

提運物品

○「提運物品」的基本動作是以手提箱呈現「拿」到「搬」的動作，總共拆成四個鏡頭。「拿」這個動作是從「提起」的部分開始。如果跟著手提箱往上提的方向拍，「提運物品」這個動作就變成只有一個鏡頭，所以要利用手提箱構圖，再以跟拍的方式拍攝（基本動作的Cut 2與Cut 4）。

利用近景鏡頭拍出「很沉重」、「很慎重」的感覺

基本動作在Cut 2與Cut 4之間插入了演員拉著手提箱上樓梯的畫面，而且是以仰拍的鏡頭帶出演員的表情。拍攝時，在這四個鏡頭的前後預留了「白邊（☞參考 p.209）」，利用這些「白邊」流暢地串起鏡頭。

拍攝「提運重物」時，將手提箱換成較沉重的「行李箱」。分鏡基本上一樣，但在基本動作的Cut 2與Cut 3之間，插入了提起另一個把手的近景鏡頭。光是這個鏡頭就能營造「很沉重」的感覺。

「慎重地提運」則將行李箱換成蛋糕盒，造「很沉重」的感覺。

Cut 1是讓演員從鏡頭外面走進來，慎重地拿起蛋糕盒的鏡頭。這種拍攝方式比較容易與下個鏡頭銜接。拍攝將蛋糕盒拿到胸前，暫停動作與深吸一口氣的鏡頭可呈現「慎重感」。

為了拍出「很謹慎地」水平移動蛋糕盒的樣子，特別將攝影機放在腳架上，以水平跟拍的方式拍攝。表情的特寫也能呈現「慎重」的感覺。近景跟拍的同時，讓演員走出畫面的鏡頭能順利串起下個鏡頭。最後一個鏡頭是將蛋糕盒推出來的畫面。

「提運物品」

Cut 1

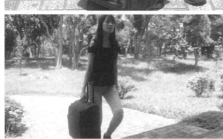

Cut 2

Cut 3

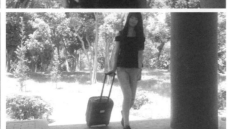

Cut 4

Cut 1 ＝演員的手從畫面外面入鏡，「拿起」手提箱。
Cut 2 ＝拿著手提箱上樓梯。
Cut 3 ＝以仰拍的角度拍攝演員走上樓梯，拉出手提箱拉桿的表情。
Cut 4 ＝以遠景拍攝演員拉著手提箱，走出鏡頭之外的畫面。

●演員
中山繪梨奈

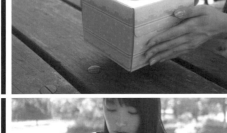
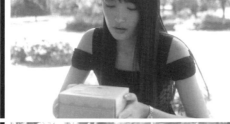
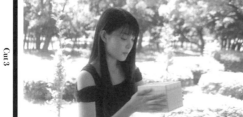

「慎重地提運」

Cut 1

Cut 2

Cut 3

Cut 4

Cut 5

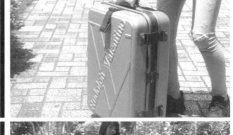
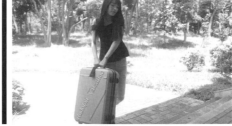
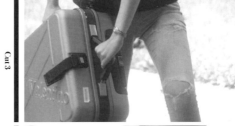

「提運重物」

Cut 1

Cut 2

Cut 3

Cut 4

Cut 5

Section 1

賦予行動「意義」的分鏡

Cut 1 ＝一開始只有蛋糕盒。演員的手從畫面之外入鏡，慎重地拿起盒子。

Cut 2 ＝輕輕地拿起盒子的正面表情。此時是略為接近的上半身鏡頭。

Cut 3 ＝縮小構圖的尺寸，從側邊以腳架水平跟拍演員慎重地拿著盒子走路的上半身鏡頭。

Cut 4 ＝水平跟拍表情特寫鏡頭。

Cut 5 ＝蛋糕盒的特寫鏡頭。演員輕輕地將蛋糕盒往鏡頭的方向推。

Cut 1 ＝演員的手從畫面外面入鏡，雙手提起行李箱。

Cut 2 ＝拿著行李箱走到樓梯前面，提起行李箱另一個握把。

Cut 3 ＝提起另一個握把的手部特寫與上樓梯的鏡頭。

Cut 4 ＝以仰拍的角度拍攝演員走上樓梯，拉出行李箱拉桿的表情。

Cut 5 ＝以遠景拍攝演員拉著行李箱，走出鏡頭之外的畫面。

吐氣

●「吐氣」可以呈現放鬆或是失落的情緒，所以拍攝的時候，要特別注意氣氛。演員的演技固然重要，但構圖也是關鍵。那麼到底該怎麼營造氛圍呢？大部分「吐氣」的瞬間都是一個人的場景，所以比起單台攝影機拍攝的主觀鏡頭，以客觀的視點呈現會更適當，因此這次才從不同的方向拍攝與剪接。

完美擷取眼神的演技
畫面的餘韻也是分鏡之一

基本動作為「深深吐氣」。重點在於在連續的四個鏡頭裡，演員都朝向不同的方向。

Cut 1 ＝ 正對著背後拍攝，Cut 2 ＝ 朝著畫面左方的側臉，Cut 3 ＝ 視線朝著畫面右方，Cut 4 ＝ 視線朝向畫面左方，其實從望著畫面右方的鏡頭接到望著畫面左方的鏡頭是很突兀的，但現在的觀眾對於這種多台攝影機的拍攝手法與畫面的切換已經見怪不怪，所以不用太在意這點。

「鬆一口氣」則是演員從某處走進畫面的鏡頭。不知道是向人告白後，紅著臉逃到沒人的地方，或是總算擺脫糾纏的人逃到這裡的呢？答案就任君想像吧。這個分鏡故意加入了繞著柱子的鏡頭，藉此營造客觀的感覺。

拍攝「嘆息」這個動作時，請演員望著地上嘆息。鏡頭裡的光暈營造了倦怠的氛圍。嘆息之後的餘韻也是一大重點。

「深深吐氣」

Cut 1 ＝ 這個鏡頭包含了眺望海景的涼亭與演員的背後。
Cut 2 ＝ 從演員側邊拍攝的特寫。
Cut 3 ＝ 視線望向右側的上半身鏡頭。演員深深吐了一口氣。
Cut 4 ＝ 倚靠在柱子上的近景上半身鏡頭，演員的視線朝向畫面左方。調整構圖大小可讓鏡頭更流暢地銜接。

●演員
中山繪梨奈

「鬆一口氣」

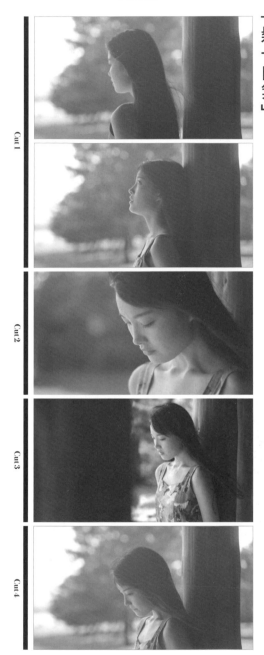

Cut 1 ＝這是先設定成上半身的視角，再讓演員從畫面外面入鏡的鏡頭。演員抬起臉之後，靠在柱子上。
Cut 2 ＝占滿畫面的特寫鏡頭。演員抬起臉，鬆了一口氣後再低頭。
Cut 3 ＝讓柱子橫渡畫面，營造客觀視點的運鏡方式。
Cut 4 ＝ Cut 1 的延續。

「嘆息」

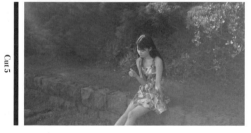

Cut 1 ＝拿著白色三葉草入鏡的演員。
Cut 2 ＝占滿畫面的上半身鏡頭。演員轉身坐下來。
Cut 3 ＝往前推進鏡頭，拍成近景上半身鏡頭。演員坐下來，輕輕地嘆息。
Cut 4 ＝嘆息之後的表情。利用特寫延續餘韻。
Cut 5 ＝回到 Cut 1 的遠景。

寫字

◎「寫字」幾乎只有手部的動作，而且大部了什麼字，通常會以較長的特寫鏡頭拍攝，分是坐著寫，場景也多是以自家的書房或教室，因此構圖通常會是以人物為主體，以桌子與椅子為裝飾。

在拍攝「寫字」這個動作時，通常會以多種不同的構圖大小拍攝書寫的動作，再以快節奏的剪接串連鏡頭。如果要讓觀眾看到寫字的大小，是寫在右頁？左頁？是寫在筆記本？還是筆記本的中間或下面？多拍幾個構圖大小不同以及長度較長的鏡頭，就能調整寫字的位置，否則只靠剪接串連鏡頭的話，前後鏡頭裡的寫字的位置可能會對不起來，建議大家拍攝時，要特別注意拍攝的長度以及構圖的大小。

拍攝「邊想邊寫」這個動作時，要將書寫之前的動作拍得久一點，比方說拍一拍轉筆或是思考的表情，也可以拍攝背影或是雙手抱胸的模樣。當然也能利用望遠鏡頭拍攝演員望向遠方的模樣，營造客觀的氛圍。

拍攝「認真寫字」時，也是拆成四個鏡頭拍攝，但鏡頭拉得更近，拍得也更久，藉此營造出演員很認真寫字的感覺。以腳架穩定拍攝的鏡頭結束後，以手持攝影的方式拍攝不斷書寫的手部動作（Cut3），接著將焦點對在鉛筆上。

再於剪接時，將這個鏡頭剪成來得及讀完文字的長度。

此外，也要注意書寫文字的位置，比方說，是寫在右頁？左頁？

將書寫分成坐著寫，場景也多是自家的書房或教室，因此構圖通常會以人物為主體，以桌子與椅子為裝飾。

◎演員

中山繪梨奈

「在筆記本寫字」

以桌子、椅子為構圖，將「書寫」的動作拆成多個鏡頭

Cut 1 ＝演員在桌子上的筆記本寫字的上半身鏡頭。
Cut 2 ＝從側邊拍攝的近景上半身鏡頭，可發現構圖大小有所調整。
Cut 3 ＝在筆記本寫字的手部特寫。
Cut 4 ＝從正面拍攝的上半身鏡頭。

Section 1

「邊想邊寫」

Cut 1

Cut 2

Cut 3

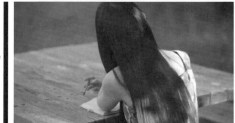
Cut 4

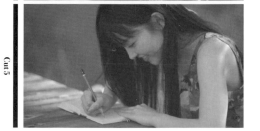
Cut 5

Cut 1 ＝手撐著臉頰，思考該寫什麼的上半身鏡頭。
Cut 2 ＝從側邊拍攝的手部特寫鏡頭。演員邊想邊轉筆。
Cut 3 ＝正在思考的表情特寫鏡頭。
Cut 4 ＝若有所思的背影鏡頭。
Cut 5 ＝似乎想到該寫什麼的上半身鏡頭。

「認真寫字」

Cut 1

Cut 2

Cut 3

Cut 4

Cut 1 ＝上半身鏡頭。鏡頭微微上仰。
Cut 2 ＝認真寫字的表情特寫鏡頭。
Cut 3 ＝正在寫字的手部特寫鏡頭。以手持攝影機的方式拍攝。
Cut 4 ＝演員正認真寫字的遠景鏡頭。

眺望

◎「眺望」這個動作基本上是以表情的鏡頭以及視線的鏡頭所組成。眺望的拍攝角度分成側面、正面與背影這幾種，拍攝側面角度時，必須讓視線落點的畫面空多一點。至於用來呈現視線落點的鏡頭，則分成只有景色以及包含演員背景這兩種，前者也有從演員視線望出去的主觀感，兩者可依照需要的效果使用。

基本上「眺望」這個動作可分成四個鏡頭拍攝，一開始是全身照，接著直接將鏡頭拉近到上半身的位置，這就是 Cut 2 的鏡頭。頭上的空間也要預留得多一點，否則就無法呈現需要的效果。

「難過地眺望」這個動作通常是從側邊的遠景與近景，以及主觀鏡頭組成，但這次的範例卻在拍攝包含景色的背影鏡頭（Cut 2）時，故意不把焦點對在演員身上，藉此營造完全不同的印象。Cut 3 與 Cut 5 是同一個鏡次，也在這兩個鏡頭之間插入了視線落點的鏡頭，藉此縮短同一個鏡次的時間。

呈現「未來」與「希望」。假設視線與畫面的邊界靠得太近，就會營造完全相反的氛圍。

拉近鏡頭時，景深會跟著改變，觀眾也會從說明現場情況的場景被拉進充滿氛圍的世界。最後視線落點的鏡頭則包含了演員的背影，焦點也在演員身上。

在拍攝「以充滿希望的表情眺望」時，為了呈現「充滿希望」的感覺，特地在演員視線的方向預留了一大塊畫面。Cut 2 的遠景半身鏡頭則故意讓攝影機對著夕陽，也在視線落點與演員的頭頂預留一大塊畫面，藉此

◎演員
中山繪梨奈

「眺望」

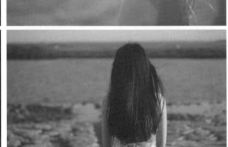
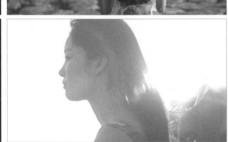

Cut 1 ＝從側邊拍攝眺望大海的全身鏡頭
Cut 2 ＝鏡頭的位置與 Cut 1 一樣，角度也相同，只是拉近了鏡頭。
Cut 3 ＝眺望海景的演員背影。
Cut 4 ＝從演員側邊仰拍的近景鏡頭。以頭髮遮住陽光，讓頭髮發光。

以海邊的場景為例，確認改變焦點創造的各種意義

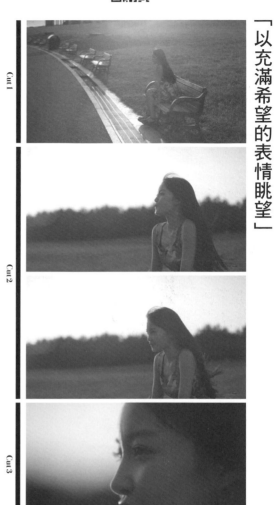

「以充滿希望的表情眺望」

Cut 1

Cut 2

Cut 3

Cut 4

Cut 1＝從側邊拍攝的遠景鏡頭，藉此拍出景物反射夕陽的美景。

Cut 2＝微微向上凝望的側臉遠景上半身鏡頭。

Cut 3＝充滿希望的表情特寫。

Cut 4＝太陽慢慢下沉，演員的主觀鏡頭。這個鏡頭只有景色，沒有演員。

「難過地眺望」

Cut 1

Cut 2

Cut 3

Cut 4

Cut 5

Cut 1＝從側邊拍攝的遠景腰上鏡頭。演員正撐著臉頰。

Cut 2＝包含演員背影與海面的鏡頭。焦點落在海面。

Cut 3＝側臉鏡頭。感覺隨時都要掉眼淚。

Cut 4＝凝望海面，只有景色的主觀鏡頭。

Cut 5＝淚眼汪汪的鏡頭。

將行李放到車上

● 接著介紹將手提箱放在後車廂的分鏡。基本上，這個動作可拆成四個鏡頭，但一如「將行李放在掀背車後車廂」的 **Cut 3**，插入從車廂往外拍的影像，可讓整個畫面變得更豐富有趣。想必大家也曾在連續劇或電影看過類似的畫面。光是讓車廂的內側拉到畫面的近景，就能讓畫面變得很好看。

此外，將手提箱往鏡頭方向拉，直到整個畫面變黑的鏡頭，也很常當成轉場鏡頭使

接著介紹將手提箱放在後車廂的分鏡。基用。剪接時，將整片黑的鏡頭與淡出轉場鏡頭排在一起，可營造時間快轉的感覺，所以很常用來銜接另一個場所或另一段時間，建議大家務必把這種手法學起來，當成拍攝技術的絕招使用。

將行李放到車上

● 演員
寶華鈴
ACE-Enterprise

雖然從車內往外拍的鏡頭很難拍，
效果卻很棒

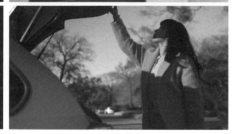

Cut 1 ＝演員從畫面外面入鏡，拿起手提箱。
Cut 2 ＝利用動作銜接著拿著手提箱的上半身鏡頭。
Cut 3 ＝將手提箱放到後車廂。
Cut 4 ＝關上掀背車的後車廂。

Section 1

「將行李放在掀背車後車廂」

Cut 1

Cut 2

Cut 3

Cut 4

Cut 5

Cut 1 ＝從後車廂拍攝的影像。演員打開後車廂。
Cut 2 ＝從車外拍攝的影像。演員準備把手提箱放入後車廂。
Cut 3 ＝從後車廂拍攝的影像。手提箱對著鏡頭放進來，直到整個畫面變黑為止。
Cut 4 ＝從車外拍攝的影像。演員關上後車廂。
Cut 5 ＝從看得見演員表情的角度拍攝關上後車廂的瞬間。前一個鏡頭與這個鏡頭是透過動作銜接。

「將手提箱放在後座」

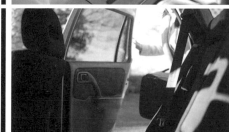

Cut 1

Cut 2

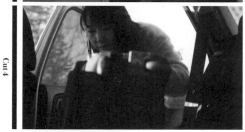

Cut 3

Cut 4

Cut 5

Cut 1 ＝演員用手拉開後車門握把的瞬間。
Cut 2 ＝從車內拍攝的後座。透過動作與前個開車門鏡頭串連。
Cut 3 ＝從車外拍攝將手提箱放進後座的畫面。
Cut 4 ＝從車內拍攝的後座畫面。與 Cut 2 是同一個鏡次。手提箱朝著鏡頭推進來，直到整個畫面都變黑為止。
Cut 5 ＝後車門關閉。Cut 1、3、5 為同一個鏡次。

◎「下車」的分鏡重點在於 Cut 2 的鏡頭，也就是從打開的車門伸腳的鏡頭，這也是吊觀眾胃口，讓觀眾急著想知道是誰下車的經典手法，想必大家應該都看過這類鏡頭。光是插入這個鏡頭，就能引起觀眾的注意力了。

「急著下車」則是節奏較為急促的分鏡，而且還要依賴演員的演技才能完美呈現。Cut 4 使用遙控器關車門的鏡頭若以操作遙控器的手部為拍攝主體，再以車門作為背景，

就是能清楚說明現場情況的構圖。

「謹慎地下車」的 Cut 1 故意正面拍攝，說明車子與圍籬有多麼接近，接著 Cut 2 換成從正後方拍攝，也請演員慎重地打開車門，Cut 3 則拍攝演員慎重的表情。這個分鏡的重點在於拍攝「侷促感」與「慎重的表情」。

車門打開後，單腳先踏出車門…
務必記得這個順序

「下車」

Cut 1 ＝打開車門。
Cut 2 ＝單腳從打開的車門下來。
Cut 3 ＝下車到準備關上車門之前的動作。目標是拍出與 Cut 2 相反的動作。
Cut 4 ＝關上車門的遠景鏡頭。演員最後走出鏡頭外面。

●演員
寶華鈴
ACE-Enterprise

Section 1

「急著下車」

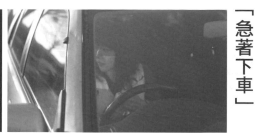

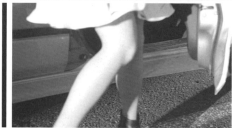

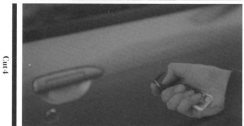

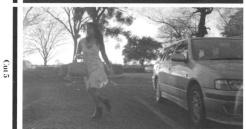

Cut 1 ＝從擋風玻璃外面拍攝的駕駛座。演員正急著熄火與打開車門。
Cut 2 ＝腳急著從打開的車門伸出來。
Cut 3 ＝匆忙下車與關上車門的上半身鏡頭。這個鏡頭很快就結束。
Cut 4 ＝利用遙控器關上車門的手與背景的車門。
Cut 5 ＝演員從車邊走出畫面外面的遠景鏡頭。

「謹慎地下車」

Cut 1 ＝從正面拍出車子與圍籬之間的侷促感。演員開車門的鏡頭。
Cut 2 ＝從車子後方拍攝演員從打開的車門謹慎下車的鏡頭。
Cut 3 ＝拉近鏡頭，跟拍演員慎重的表情。
Cut 4 ＝演員總算從車子與圍籬之間鑽出來，表情也為之放鬆，接著走出畫面之外的鏡頭。

由兩位演員演出的分鏡
將有更多變化

● 如果「握手」這個動作只有側邊的一個鏡頭，就毫無看點。通常要如次介紹的基本分鏡拍成伸出來的手（Cut 2）、互相握手的表情（Cut 3、Cut 4），才有戲劇效果。試著以「面對面的兩人」、「握手的手部特寫」、「雙方表情的鏡頭切換」這三個角度拍攝強調兩人的分離。

拍攝的重點在於將焦點放在握手的位置，接著請演員抽手。在喊了「開拍」之後拍攝握手的手部特寫，就不需要硬將焦點對在伸出來的手。

吧。有時可依照現場的情況調整鏡頭的順序，讓「握手」變成更具戲劇效果的一景。

「互道珍重的握手」的重點在於 Cut 4，也就是以空景作為兩者的「間隔」。利用兩個人的手，從畫面外面伸進來的鏡頭以及空景強調兩人的分離。

「握手」

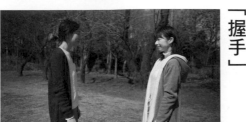
Cut 1

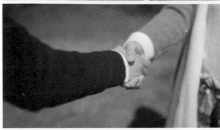
Cut 2

Cut 3 　夏希

Cut 4 　友里

Cut 1 ＝從側邊拍攝面對面的兩位演員。
Cut 2 ＝從斜邊拍攝雙方伸出來的手。
Cut 3 ＝夏希的表情
Cut 4 ＝友里回望的表情

● 演員
倉本夏希／佐藤友里

互道珍重的握手 Cut 4

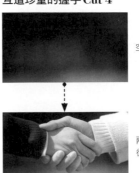

空景

↓

兩位演員的手
從畫面外面伸進來

Section 1

「初次見面的握手」

Cut 1

Cut 2

Cut 3

Cut 4

Cut 5

Cut 1＝夏希說著「初次見面」的表情。
Cut 2＝夏希伸出的手
Cut 3＝友里回應夏希的表情。此時是越過夏希的頭部拍攝的鏡頭。
Cut 4＝從側邊拍攝手部特寫。
Cut 5＝從側邊拍攝的兩人腰上鏡頭。

「互道珍重的握手」

Cut 1

Cut 2

Cut 3

Cut 4

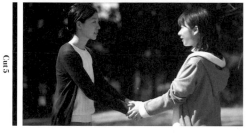
Cut 5

Cut 1＝兩人面對面的遠景鏡頭。
Cut 2＝以友里的過肩鏡頭拍攝準備遠行的夏希。
Cut 3＝鏡頭回到友里身上。以越過夏希頭部的方式拍攝。
Cut 4＝兩人的手從畫面外面伸進來，用力握手。背景為空景。
Cut 5＝從側邊拍攝夏希離開的淺景深鏡頭。

擁抱

◉「擁抱」與前一節的「握手」很類似，分鏡也都是側面的鏡頭與相擁之際的雙方表情。

「擁抱」與前一節的「握手」很類似，分背景才會跟著旋轉，兩人的旋轉也更加搶鏡也都是側面的鏡頭與相擁之際的雙方表眼。剪接時，也故意跳接鏡頭，營造更強烈情。的效果。

「開心地擁抱」主要是兩人一臉歡喜地抱在一起，而且邊抱邊原地轉圈圈。拍攝的重點在於攝影機逆著兩人轉圈圈的方向移動，

「道別的擁抱」則是從側邊拍攝，讓觀眾看清楚兩人的表情。互相擁抱時，兩人的臉通常會靠在彼此的肩上，所以不太容易拍清楚，但這也是一種氣氛。導演可要求演員盡量露出表情，但姿勢還是得維持自然。盡可能從攝影機的角度找出能拍得自然的角度。

「開心」與「道別」的擁抱
是很依賴演員演技的鏡頭

「擁抱」

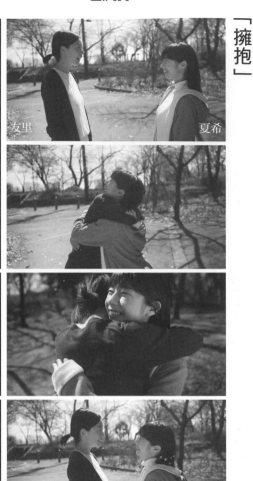

友里　夏希

Cut 1

Cut 2

Cut 3

Cut 1 ＝從側邊拍攝面對面的兩人與擁抱。
Cut 2 ＝夏希的表情。
Cut 3 ＝從側邊拍攝分開的兩人（與 **Cut 1** 同一個鏡次）

◉演員
倉本夏希／佐藤友里

「道別的擁抱」

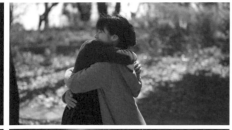
Cut 1

Cut 2

Cut 3

Cut 4

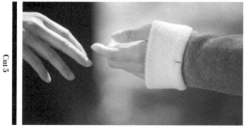
Cut 5

「開心地擁抱」

Cut 1

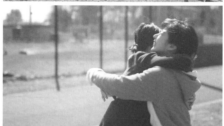
Cut 2

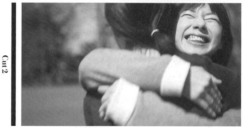
Cut 3

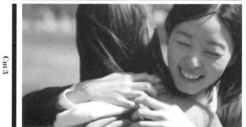
Cut 4

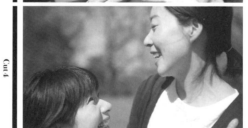
Cut 4

Section 1

賦予行動「意義」的分鏡

道別的擁抱

Cut 1 ＝兩人走向彼此一步再緊緊擁抱彼此的側邊鏡頭。
Cut 2 ＝夏希將臉靠在友里肩上的表情。
Cut 3 ＝鏡頭切回緊緊抱著夏希的友里的表情。
Cut 4 ＝兩人分開的側邊鏡頭。
Cut 5 ＝兩人指尖分離的側邊鏡頭。

開心地擁抱

Cut 1 ＝夏希大喊「太棒了」，然後跑過來抱住友里。
Cut 2 ＝兩人開心地一起旋轉的特寫鏡頭。
Cut 3 ＝利用跳接的方式銜接兩人開心地旋轉的鏡頭。構圖大小與 Cut 2 一致。
Cut 4 ＝再以跳接的方式銜接兩人開心地旋轉的鏡頭。最後兩人分開，開心地對望。

Bye bye

◉你會如何呈現充滿戲劇性的道別瞬間呢？人生總免不了各種離別的瞬間。基本的「Bye bye」就是「明天見」的意思，剪接完成了。這就是影像的韻味，只有影像才能呈現這種在現實世界裡，雙方絕對看不見的表情。

「從高處說Bye bye」這種有高低落差的場景很難從側邊拍攝，但 **Cut 3** 的過肩鏡頭可說明兩人的相對位置。

方式，邊後退邊跟拍着夏希的表情。之後只要再拍一個友里落寞表情的側面鏡頭，拍攝就

拍攝「進入人生另一個階段的Bye bye」時，重點在於夏希回頭的鏡頭。此時採用的不是從基本「Bye bye」的離去背影鏡頭，而是透過夏希的動作從夏希回頭（**Cut 3**），銜接到回頭後的正面（**Cut 4**），再以手持拍攝的

「Bye bye」就是「明天見」的意思，時，會讓夏希與友里的鏡次輪流出現，所以 **Cut 1** 與 **Cut 3** 還有 **Cut 2** 與 **Cut 4** 是同一個鏡次。

分鏡可呈現送別的人
絕對看不到的表情

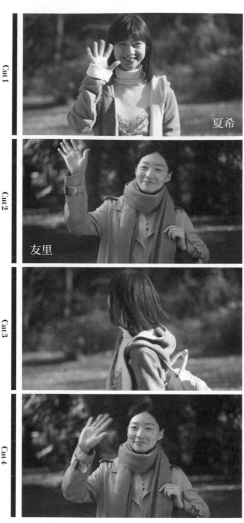

「Bye bye」

夏希

友里

Cut 1
Cut 2
Cut 3
Cut 4

Cut 1 ＝只有夏希的畫面。夏希說了「Bye bye」。此時的友里沒有畫面，只有「明天見…」的聲音。
Cut 2 ＝只有友里的畫面。友里說「Bye bye」。
Cut 3 ＝接回只有夏希的畫面，夏希回頭與離開，但焦點不跟在夏希身上（與 **Cut 1** 是同一個鏡次）。
Cut 4 ＝接回只有友里的畫面（與 **Cut 2** 是同一個鏡次）。

◉演員
倉本夏希／佐藤友里

Section 1

「進入人生另一個階段的Bye bye」

Cut 1

Cut 2

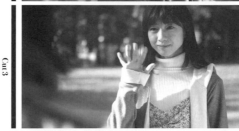
Cut 3

Cut 4

Cut 5

Cut 1 ＝兩人面對面的側邊鏡頭。無言地揮手道別的夏希，揮手回應夏希的友里。
Cut 2 ＝只有友里的畫面。揮手的友里。
Cut 3 ＝只有夏希的畫面。揮完手，夏希立刻回頭。
Cut 4 ＝以回頭的動作銜接到這個鏡頭，再以手持鏡頭的方式，邊後退，邊拍攝夏希。
Cut 5 ＝從側邊拍攝友里看著夏希離去的表情。

「從高處說Bye bye」

Cut 1

Cut 2

Cut 3

Cut 4

Cut 1 ＝仰拍夏希，拍出抬頭往上看的感覺。
Cut 2 ＝從夏希的位置俯拍友里。
Cut 3 ＝調換鏡頭的方向，拍成友里的過肩鏡頭。
Cut 4 ＝讓鏡頭跳到夏希的上半身。

聽到朋友呼喚而回頭

要拍攝「聽到朋友呼喚而回頭」這一連串的動作，大致可將「回頭」這個動作，分成從前面拍攝或從後面拍攝這兩種方式。這兩種拍攝方式不管在情境還是在拍攝手法上，都有一些差異與限制，可依照想要呈現的感覺選擇拍攝方式。

Type 1 是將攝影機架在腳架上，從前方拍攝女性下樓梯的鏡頭。從前方拍攝時，拍攝主體會一步步走向鏡頭（拍攝主體會愈來愈大），所以能將攝影機架在腳架上，等待拍攝主體走過來。反之，Type 2 就是以手持攝影機的方式，追著演員的背後拍攝。之所以會選擇手持拍攝，是因為將攝影機架在腳架上的話，等到演員回頭看攝影機，演員早已走到離鏡頭很遠的位置了。但如果就是要拍出這種從遠方回頭的感覺，當然也可以選用這種拍攝方式。

Type 1 這種演員走入遠景的固定鏡頭，會

利用兩種方式
呈現「情境」的些微差異

Cut 1

Cut 2

「聽到朋友呼喚而回頭 Type 1」
從遠方被叫住的情景

Cut 1 ＝從正面拍攝時，拍攝主體會一步步走近鏡頭，所以可將攝影機架在腳架上拍攝。這種拍攝手法能營造演員被遠景的某人叫住而回頭的情境。

Cut 2 ＝連回頭的鏡頭也以固定攝影機的方式拍攝，就能呈現鏡頭的穩定感。

●演員
緒澤akari

Cut 1

Cut 2

Cut 3

「聽到朋友呼喚而回頭「Type 2」」

被親近的人叫住的情景

有一種從遠方呼喚演員的感覺。**Type 2** 這種從背後跟拍的鏡頭，則會給人一種拍肩膀叫住對方的印象，所以比 **Type 1** 更有近距離叫住對方的感覺，這也是這種鏡頭的趣味之處。

下一個重點是銜接「回頭」這個動作的方式。**Type 1** 的 **Cut 2** 會先在演員回頭處貼上記號，決定拍攝主體的大小（以範例而言，是上半身的鏡頭）與構圖。此時會請演員稍微強調站定之前的動作，也就是先走下兩、三

階，站定後再回頭，讓 **Cut 1** 的回頭與 **Cut 2** 的回頭後的動作自然地串起來。

Type 2 則是在追拍背影的 **Cut 1** 之後，插入正面拍攝的 **Cut 2**。這個從正前方拍攝的鏡頭也是手持拍攝，所以會有運動感。**Cut 3** 則是以手持拍攝的方式特寫回頭之後的微笑，營造演員開心的感覺。從這點應該能看出這個鏡頭於 **Type 1** 的鏡頭有何不同。

結論就是 **「Type 1」** 適合說明現場狀況，**「Type 2」** 適合描述人物情感。

Cut 1＝以固定攝影機的方式拍攝背影的話，拍攝主體會愈走愈遠，所以決定手持追拍。
Cut 2＝插入從正面手持拍攝的鏡頭。
Cut 3＝將鏡頭推近至近景上半身鏡頭（比一般的上半身更接近演員的視角）的距離，可拍出演員開心的感覺。

女性一步步走近

◉在拍攝「女性一步步走近」這個分鏡時，該如何呈現演員從畫面遠景處「一步步」接近鏡頭的動作呢？由於是從遠景走來，所以能營造景深的鏡頭，或是演員走近時，能進一步強調與演員之間的距離的鏡頭，會是比較好的選擇。

Type 1 的 Cut 1 是以長鏡頭拍攝的鏡頭（Type 2 也是選用這種鏡頭）。這個鏡頭從拍攝遠景處開始，並以鏡頭的長焦段拍攝位於遠景的演員，營造淺景深的畫面。畫面左側有模糊的綠色植物，故意讓這些植物入鏡，能

營造景深的感覺。當演員走到畫面中央時，從林間落下的陽光剛好會打在演員身上，搭配背景的池面，營造出清新的氛圍。

使用長鏡頭的時候，要盡可能架在腳架上拍攝，以避免長鏡頭與變焦鏡頭長焦段的手振問題。

Cut 2 是從腳邊慢慢往上拍攝的平移鏡頭。

這個場景的重點是「客觀」還是「臨場感」？

「女性一步步走近」Type 1
重視客觀性的分鏡

Cut 1

Cut 2

Cut 3

Cut 1／Cut 2 ＝以望遠鏡頭的長焦段拍出淺景深的鏡頭。近景處的綠色植物與扶手都能進一步營造透視感。望遠鏡頭與腳架的搭配可拍出客觀的感覺。
Cut 3 ＝換成50mm標準鏡頭拍出與拍攝主體之間的距離感。拍攝時，光圈放大至接近F2的開放光圈。

◉演員
緒澤akari

Cut 1

Cut 2

「女性」步步走近「Type 2」 重視臨場感的分鏡

Cut 1 ＝與 Type 1 一樣以望遠鏡頭拍攝。
Cut 2 ＝切換成手持拍攝的鏡頭可營造與演員一起散步的臨場感。邊後退，邊拍攝的鏡頭運動很難穩定鏡頭，所以若選用變焦鏡頭，記得以廣角焦段拍攝，才能避免鏡頭搖晃得太激烈。

這個鏡頭一樣是將攝影機架在腳架上，以長鏡頭的長焦段拍攝的鏡頭，所以景深很淺，而且演員會一步步走進鏡頭，焦點會跟到很近的位置。

當演員走得夠近之後，就換成50mm的定焦鏡頭拍攝（**Cut3**）。此時以標準鏡頭或廣角鏡頭拍攝的話，可突顯鏡頭與拍攝主體之間的距離。由於拍攝時，將50mm這顆鏡頭的光圈放大至接近開放光圈F2的大小，所以景深也很淺。畫面雖然是廣角，但只要拍攝主體

接近鏡頭，焦點當然還是要跟在拍攝主體身上，直到拍攝主體走到鏡頭前方才放棄跟焦，讓拍攝主體在變得模糊時，走出畫面外。**Type 1** 全程使用腳架拍攝，呈現「客觀」的構圖。

Type 2 的 **Cut 2** 則是以50mm的鏡頭手持拍攝，鏡頭的運動方式為邊後退邊拍攝。比起將攝影機放在腳架上拍攝的固定鏡頭，這種拍攝手法更能呈現一起散步的臨場感，要注意的是，攝影機與拍攝主體的距離必須保持

一致，否則就會失焦。

最後是以池水為背景，拍攝演員側臉經過鏡頭，再走出畫面之外的鏡頭。手持拍攝時，應該盡可能以廣角的鏡頭拍攝，才能減少鏡頭的搖晃感。假設使用的是變焦鏡頭，則可選擇廣角焦段拍攝，減少手振的感覺。如果想呈現的是一起散步的臨場感，當然可以選擇邊拍邊後退的拍攝手法，利用鏡頭的運動方式替畫面增加一點點手振的感覺。

正在讀書的女性

◎在拍攝「正在讀書的女性」的分鏡時，讓我們透過交替的遠景與近景鏡頭，討論觀眾感受到的「間隔」吧。影像有所謂的時間軸，所以在第一個鏡頭塞入多少資訊量，可操控觀眾的「思考時間」。

這裡說的「間隔」是指調整鏡頭的順序，讓觀眾得到不同感受的意思。資訊量可利用5W1H衡量，而「何時（When）」、「何處（Where）」、「誰（Who）」、「做什麼（What）」、「為何（Why）」、「如何（How）」的比重可喚醒觀眾不同的想像。

我們透過交替的遠景與近景鏡頭，討論觀眾或許一個鏡頭只有幾秒鐘，但這種手法可來引起觀眾的興趣。

Type 1 先從資訊量較多的遠景鏡頭開始。

遠景鏡頭的畫面本來就會有比較多元素，所以資訊量也比較多。「何時：下午」、「何處：公園的長椅」、「誰：女性」、「做什麼：看書」、「如何：靜靜地看」，這是一眼就能接受上述資訊的鏡頭，不會有任何吊胃口的效果，所以很適合於沒有任何伏筆，觀眾不

需特別留意細節的劇情使用。

插入陽光從林間灑落的畫面，呈現時間緩緩的流動感。最後的**Cut 4**是從斜前方拍攝的鏡頭。這個鏡頭故意以大光圈拍出淺景深的模糊背景，藉此突顯位於前景的女性。照理說，低頭看書時，臉部的光線會不足，但女性手中的書代替了反光板，稍微打亮了女性的表情。

Type 2 以近景鏡頭為第一個鏡頭，在視角狹窄的情況下，資訊量相對也較少。下個鏡

「正在讀書的女性 Type 1」 讓觀眾安心的分鏡

Cut 1

Cut 2

Cut 3

Cut 4

Cut 1＝第一個鏡頭就揭露所有資訊，讓觀眾安心地接收影像。
Cut 2＝同一個角度的近景鏡頭。
Cut 3＝以插入鏡頭營造時間緩緩流逝的感覺。
Cut 4＝調整角度，以模糊的背景突顯演員的表情。

◉演員
緒澤akari

「正在讀書的女性 Type 2」 似乎有事要發生的分鏡

Cut 1

Cut 2

Cut 3

Cut 1 ＝第一個鏡頭利用資訊量較少這點，讓觀眾將注意力放在女性身上，也能讓觀眾強烈感受到這位女性正認真地看書。大光圈、淺景深的拍攝手法可強調女性的存在感。
Cut 2／Cut 3 ＝慢慢增加資訊量，給予觀眾思考的「間隔」。

頭是演員拿著書的側邊鏡頭，呈現的是「做什麼、如何做：靜靜地看書」這個資訊，接著緩緩地讓鏡頭由下往上移，帶出「誰⋯女性」這個資訊。

背景的綠意也帶出「何處⋯類似公園的場地」這個資訊，這也與「無法確定是在何處」的第一個鏡頭互相呼應。Cut 2是從正面拍攝的遠景上半身鏡頭。透過面積較大的頭頂空間傳遞「在公園的大自然裡讀書」這個氛圍。Cut 3則與「Type 1」的第一個鏡頭一樣，透過遠景鏡頭揭露所有的資訊。

直到最後一個鏡頭之前，觀眾都無法得知現場的狀況，所以會一直想著：「該不會待會有事要發生⋯？」而無法將視線從畫面移開。

事否先說明狀況 可調動觀眾的情緒

◉「在約定地點等人的女性」的分鏡可依照的每個場景，但有時會為了效果，加入演員的第一人稱鏡頭。

「等待」的時間軸，呈現「當下」的情況，也可以利用時間跳接（縮短時間）的手法，呈現「等了很久，對方還不來」的感覺。此外，若是插入演員第一人稱的主觀鏡頭，會營造出不同的印象嗎？影像通常是以客觀的畫面組成，雖然主角或演員負責演出故事裡

要呈現的是等待的某個瞬間
還是某段時間呢？

Type 1與Type 2的第一個畫面是同一個鏡頭，都透過背景的時鐘說明演員「正在等人」。**Type 1** 的 **Cut 2** 則是以非常接近演員的手持特寫鏡頭，拍攝演員不安的表情，營造焦急的氣氛。

Cut 3 則是客觀的鏡頭，具體來說，是將演員的後腦杓擺在畫面的近景處，再以彎曲的林道暗示誰都不會來的感覺。由於這個畫面完全跳脫演員的視線，所以是個不帶絲毫情

[QR code]

「在約定地點等人的女性Type 1」

呈現等了很久的某個片刻

Cut 1＝第一個鏡頭以背景的時鐘暗示演員「正在等人」。
Cut 2＝利用手持攝影的方式特寫「女性焦急的表情」。
Cut 3＝繞到演員的後腦杓拍攝，以客觀的鏡頭呈現時間的流逝。

◉演員
緒澤akari

「在約定地點等人的女性 Type 2」以主觀鏡頭縮短時間

Cut 1

Cut 2

Cut 3

Cut 1 ＝與 Type 1 同一個鏡頭
Cut 2 ＝插入主觀鏡頭。以左右搖晃的運鏡代替女性的視線。
Cut 3 ＝因為插入了 Cut 2 的主觀鏡頭，所以演員的位置有所改變，或是時間與第一個鏡頭不一樣，也不會讓觀眾覺得突兀。

緒，只客觀説明「女性正在等人」的鏡頭，畫面裡的時間也與現實世界的時間同步。

Type 2 的 Cut 2 則是沒有演員的第一人稱鏡頭。當鏡頭朝向演員視線所及之處的林道拍攝，這個鏡頭就更容易帶入情緒。以手持的方式左右搖晃鏡頭，也能呈現演員左顧右盼的動作。拍攝主觀鏡頭時，基本上攝影師會站在演員的位置，但為了呈現林道的透視感，通常會站得後面一點（攝影機與演員的位置錯開），拍出需要的畫面。

Cut 3 是截掉演員視線前方空間（畫面左側）的鏡頭，也是不穩定的構圖。一般的構圖都會選擇預留演員視線前方的空間，藉此暗示演員正看著某個人或某個物品，但這個鏡頭要呈現的是演員沒看到任何人，所以不能在觀鏡頭縮短等待時間，演員視線的前方預留空間，否則就會造成反效果，於是選擇這種不穩定的構圖，截掉演員視線前方的空間，也藉此呈現女性等待的

Cut 3 呈現，而且透過 Cut 3 的背景告知觀眾，畫面裡的時間已過了 5 分鐘，這種利用插入鏡頭縮短「等待時間」的手法，也不會讓觀眾覺得很突兀。雖然這個分鏡是利用主觀鏡頭縮短等待時間，但其實也可利用周遭的靜物或太陽呈現時間的流逝。

實際拍攝時，可依照需要的效果選擇運用主觀或客觀的鏡頭。主觀鏡頭可用來渲染情緒，客觀鏡頭則可用來營造旁觀者的感覺。

畫面裡的時間軸則以主觀鏡頭的 Cut 2 與

在公車站等車的女性

● 「在公車站等車的女性」的分鏡是以多個鏡頭組成正在公車站等車的女性。若只是想呈現「在公車站」等車的行為，只需要拍攝站在「公車站」的鏡頭，不過，我們也可以實驗看看，能否利用鏡頭堆疊出不同的感覺。雖然主題都是「等公車」，但 Type 1 與 Type 2 分別是以多個鏡頭組成的分鏡。

Type 1 的第一個鏡頭是以「公車站」為主體，背景是天空的鏡頭。接下來的 Cut 2 則是以特寫的方式，拍攝看著公車時刻表的女性。這應該是走到公車站牌時的第一個動作。Cut 3 則是只有「公車時刻表」的插入鏡頭，讓觀眾知道演員正看著什麼。

為了讓畫面更豐富，選擇從馬路的對面以長鏡頭拍攝女性正面（Cut 4）。拍攝這個鏡頭的時候，故意拍得久一點，等到很多台汽車經過鏡頭才停止拍攝。剪接時，則選用兩台汽車經過的鏡頭。假設拍攝的是田園風光，則可將鏡頭朝向空曠之處，拍出悠閒的感覺；如果拍攝的是街景，則可拍攝在街上不斷交會的汽車，總之可視情況選擇拍攝的手法。

Type 1 的 Cut 5 是以過肩鏡頭拍攝朝鏡頭駛來的公車，告知觀眾公車到站，Cut 6 則是從馬路另一側拍攝的遠景鏡頭，主要是利用公車從鏡頭外面駛入的畫面產生不同角度的分鏡。

Type 2 的第一個鏡頭是以「公車站」為背景，演員為主體的鏡頭，這等於是以一個鏡頭呈現「在公車站等車的女性」的劇情。這種資訊量較為豐富的鏡頭可縮短影片的長度，也能更直接地提供觀眾資訊，因此可視場景的需求選擇這種拍攝手法。Cut 2 就直接接到公車到站，停在演員面前的畫面。雖然這個分鏡表只有兩個鏡頭，但即使少了「看時刻表」的畫面，也不會讓觀眾覺得很奇怪。

*

雖然這次的主題是「公車站」，但其實這種拍攝手法也能用於「在平交道前面等待」的時候使用。一般來說，較細膩的分鏡都會先寫成白紙黑字，建議大家可以試著拍攝與剪接。平交道的鈴聲響起／柵欄放下來／停止前進的行人與汽車／站在原地等待的女性與表情／火車來了／火車經過／柵欄上升／行人開始走過平交道以及混雜在人群之中的女性。

「在公車站等車的女性 Type 1」

以多個鏡頭累積而成的分鏡表

Cut 1

Cut 2

Cut 3

Cut 1 ＝將「在公車站等車」的行為拆成「等公車」與「公車到站」拍攝的鏡頭。第一個鏡頭先以「公車站」説明場景。
Cut 2 ＝（應該）正在看著公車時刻表的女性表情特寫。
Cut 3 ＝拍攝時刻表的特寫，揭露演員剛剛正在看什麼資訊。

「在公車站等車的女性Type 2」

以極少的鏡頭說明一切

Cut 1

Cut 2

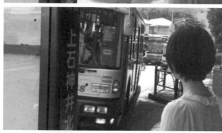

Cut 4

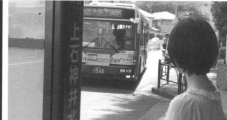

Cut 5

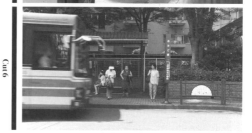

Cut 6

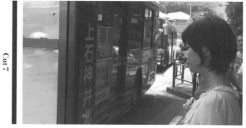

Cut 7

Cut 1＝只以兩個鏡頭拍攝「在公車站等車」的情節。第一個鏡頭的主體是演員，背景是「公車站」，讓觀眾一看就知道，畫面中的女性正在公車站等車。這種拍攝手法很適合在不需要拍得太長的場景使用。

Cut 2＝以一鏡到底的方式拍攝公車到站的畫面。

Cut 4＝從馬路另一側拍攝。

Cut 5＝鏡頭回到公車站牌這邊，從背後拍攝公車到站的過肩鏡頭。

Cut 6＝插入從馬路另一邊拍攝的公車到站鏡頭，賦予畫面律動感。

Cut 7＝與Cut 5一樣，都是公車到站鏡頭的延續。

多個鏡頭堆疊而成的分鏡
與只利用幾個鏡頭組成的分鏡

賦予行動「意義」的分鏡

◉演員
緒澤akari

騎腳踏車出發的女性

◉讓我們透過「騎腳踏車出發的女性」這個分鏡表介紹拍攝角度。構圖的好壞是由拍攝角度以及拍攝主體的構圖大小決定，假設拍攝時程較為緊迫，可請拍攝主體先站定位再拍攝，但這種構圖很可能缺乏張力。

利用各種角度拍攝，可呈現拍攝主體美好的一面。比方說，交通工具、汽車、摩托車都有一些看起來很酷的角度。以這種角度拍攝時，拍攝主體的構圖大小往往給人不同的印象，這次要透過腳踏車這個主題，說明不講究角度的拍攝手法與講究角度的拍攝手法有什麼差異。

Type 1 就只是騎車腳踏車出發的分鏡。**Cut 1** 的構圖幾乎沒經過設計，只拍攝了腳踏車以及演員的全身，構圖也很鬆散。**Cut 2** 是演員從畫面之外走進來，收起中柱後，跨坐上去的鏡頭。剪接時，可在收起腳架的瞬間接到下個鏡頭。

若想讓場景烙印在觀眾心中，每個鏡頭的角度都必須精心設計

「騎腳踏車出發的女性 Type 1」
未精心設計角度的拍攝手法

Cut 1

Cut 2

Cut 3

Cut 1 ＝不講究構圖，只以涵蓋全景的視角拍攝。
Cut 2 ＝在收起中柱的時候，銜接到腳跨過腳踏車，踩在踏板上的鏡頭。
Cut 3 ＝出發的場景也是收納整個場景的鏡頭。如果就是要拍成女性騎著腳踏車出發的感覺，這種拍攝手法與剪接方式應該很適合。

◉演員
緒澤akari

「騎腳踏車出發的女性 Type 2」

精心設計角度的拍攝手法

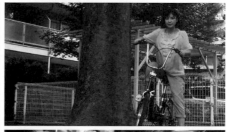
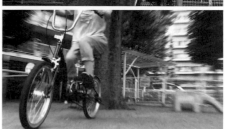

Cut 3 的遠景鏡頭是將攝影機架在腳架上拍攝，整個畫面看起來沒有任何重點，只有演員將腳踏車騎出畫面之外。

Type 2 的 Cut 1 是將攝影機架在腳架上，再以超低的角度從腳踏車的後面拍攝。這種從腳踏車或摩托車後方拍攝的超低角度鏡頭，往往可拍出張力十足的後輪。這個鏡頭也稍微截掉腳踏車的上方與下方，並且將鏡頭拉得很近。

接下來的 Cut 2 非常短暫，只有演員從畫面外面走進來，用力將中柱往鏡頭的方向收起來的畫面。剪接時，不是以踢起中柱的動作銜接鏡頭，而是以用力踢起中柱的右腳準備跨過腳踏車的瞬間銜接鏡頭。這個鏡頭從龍頭上方拍攝腳跨過去，準備踏在踏板上面的瞬間。

接著是從腳踏車前方拍攝的 Cut 3。這個鏡頭將車燈放在前景的位置，再以前輪的上半部營造朝向鏡頭的張力，腳則踩在背景的踏板上。最後的 Cut 4 是從演員騎著腳踏車出發的近景全身延續到鏡頭往後拉的畫面，藉此賦予畫面律動感。這一樣是從低角度拍攝的鏡頭。

雖然兩種分鏡的主題都是「騎腳踏車出發」，卻給人完全不同的印象。拍攝時，必須根據需求決定拍攝的方式，所以並不是以低角度拍攝就絕對正確。仔細分析腳本的前後場景以及設計呈現方式之後，再決定要以哪種手法拍攝。

Cut 1 ＝從貼近地面的低角度拍攝，可將腳踏車拍得很酷。

Cut 2／Cut 3 ＝跨坐、腳踩在踏板的鏡頭。這個鏡頭很緊促，所以營造了很強的張力。

Cut 4 ＝最後的鏡頭是演員踩著腳踏車前進，視角同時放大的畫面。這種拍攝手法可賦予畫面動能，也很適合用來拍攝下定決心後，騎著腳踏車出發的鏡頭。

煮咖啡的女性

●依照步驟拍攝與剪接，通常會拍出節奏緩慢的鏡頭，所以拍攝時，可先想好銜接前後鏡頭的方法，也可以請演員從前一個動作開始演，以利前後的鏡頭銜接。換言之，鏡頭的開始與結束都有用來串接的「黏貼邊」，時直接使用整段素材吧？這麼一來，一個鏡頭就會拖太久，所以所有鏡頭串起來之後，整部影片也會變得死氣沉沉。我知道有些人是為了讓觀眾看到所有步驟才如此剪接，但剪接的目的在於去蕪存菁，所以剪成容易觀賞的節奏也非常重要。

演員的動作也有這種「留白處」。此外，為了方便剪接，可請演員一直重複某個動作，拉長這個鏡次的長度，也可試著調整構圖的大小，以便在一個鏡次之內，拍出2、3個鏡頭。

若是還不熟悉剪接的人，應該很常在剪接這次將「煮咖啡的女性」分成 Type 1 與

呈現每個步驟的分鏡
與節奏明快的分鏡

「煮咖啡的女性 Type 1」　順著步驟剪接的手法

❶磨豆子

❷煮熱水

❸將濾紙安裝在濾杯上

❹倒熱水

❺將咖啡端到餐桌上

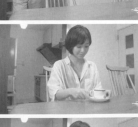

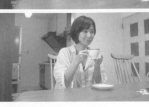

「煮咖啡的女性 Type 2」

利用插入鏡頭加速節奏的剪接手法

插入鏡頭

插入鏡頭

插入鏡頭

Type 2 兩種，前者是直接將每個步驟串起來的分鏡表，後者是節奏明快的分鏡表。第一個步驟都是將咖啡豆從瓶子撈進手搖式磨豆機，但 Type 1 使用的是撈了兩匙的分鏡，而 Type 2 使用的是其中一匙的鏡頭。Type 1 的分鏡幾乎原封不動地採用了以手搖式磨豆機將咖啡豆磨成粉的素材片段，所以鏡頭之內的時間與現實世界的時間同步，整個鏡頭的節奏也比較緩慢。

Type 2 則是先插入瓦斯爐點火的鏡頭，讓觀眾以為演員一邊磨豆子，一邊煮水，藉此縮短鏡頭裡面的時間。一邊煮水，一邊磨豆子是非常合理的行為，所以觀眾也不會覺得有什麼不對勁。順帶一提，拍攝時，當然要把磨咖啡豆、點火、煮熱水這一連串的動作全拍下來，所以素材的長度往往會比實際煮咖啡的時間來得長。

Type 1 也以由上往下的角度拍攝咖啡豆被磨成粉，咖啡粉堆在玻璃瓶的畫面。這個畫面屬於特寫鏡頭。Type 2 則是利用磨咖啡豆的聲音搭配熱水煮沸的鏡頭，藉此縮短時間與加快節奏。

Type 1 接下來的鏡頭是點火，手沖壺放在瓦斯爐上加熱，熱水煮沸後，將濾紙放在濾杯上，再倒熱水沖煮。Type 2 的鏡頭則拿掉將濾紙放在濾杯的畫面，直接接到倒熱水的鏡頭。

Type 1 的最後一個鏡頭是將煮好的咖啡端到餐桌，然後演員喝咖啡的畫面。Type 2 接下來的鏡頭是演員從廚房移動到飯廳，煮好的咖啡從畫面之外端到餐桌上，藉此賦予畫面變化，讓觀眾有興趣繼續看下去。最後一個鏡頭則是演員享受咖啡的畫面。

Type 1 ＝是將每個步驟拍成分鏡再剪接的手法，整個流程是從冰箱拿出咖啡豆，磨豆子，煮熱水，將濾紙裝到濾杯，倒熱水，將咖啡端到餐桌享用。由於大部分的拍攝素材都是直接使用，所以鏡頭裡面的時間與現實世界的時間幾乎同步。若要呈現悠哉的午後時光，就很適合使用這種拍攝手法。整部影片的長度為 1 分 50 秒。

Type 2 ＝以黑框標記的鏡頭都是插入鏡頭。磨豆子與將咖啡端到餐桌的時間都可以縮短，而且還能剪接成一邊磨豆子，一邊煮熱水的感覺。整部影片的長度為 48 秒。

●演員
緒澤akari

Section 1

看DVD的女性

●這次拍攝「看DVD的女性」的分鏡時，請女演員做了相同的動作，也利用鏡頭的調度拍了兩種模式，希望大家從中了解兩種模式的差異。

就算演員的動作相同，也能透過拍攝手法呈現完全不同的場景

Type 1 的鏡頭沒有任何調動，從頭到尾只與拍攝主體保持適當的距離，也極力減少手持拍攝的搖晃感，所以整體來說，這是一個客觀色彩濃厚的鏡頭，充分說明了「女性正在看DVD」的狀況。

Type 2 的鏡頭則多了一些調度。最明顯的差異在於與拍攝主體的距離感。由於拍攝的距離非常近，所以重點會從安裝DVD光碟、看DVD的動作，移到女演員身上。此外，這種拍攝手法還刻意以手持的搖晃感營造某種倦怠的感覺。

由此可知，即使演員的動作都一樣，採用不同的拍攝手法就能營造完全不同的印象。

「看DVD的女性 Type 1」

沒有鏡頭調度的影像

Cut 1
Cut 2
Cut 3
Cut 4
Cut 5
Cut 6
Cut 7

Cut 1 ＝拿著DVD光碟走進畫面的女性將DVD光碟放進播放器。

Cut 2 ＝將攝影機放在腳架上，以固定鏡頭的方式拍攝播放器的托盤推出來，將DVD光碟放在上面的畫面。

Cut 3 ＝這個鏡頭是以手持攝影機的方式拍攝，銜接的是演員起身，操作遙控器的鏡頭。攝影機與拍攝主體保持適當的距離。

Cut 4 ＝從另一個角度拍攝操作遙控器的畫面。

Cut 5 ＝從演員斜後方拍攝的鏡頭，演員正準備看DVD。這個鏡頭是將攝影機放在腳架上拍攝，所以畫面比較穩定，視角也比較寬。

Cut 6 ＝這是演員坐在地毯上，再以低角度從演員左後方拍攝的背影鏡頭。攝影機直接放在地上拍攝。

Cut 7 ＝最後一個鏡頭是距離較近的全身鏡頭。攝影機與拍攝主體保持了一定的距離，讓觀眾看到演員正在看DVD的表情。

●演員
緒澤akari

「看ＤＶＤ的女性 Type 2」 利用鏡頭調度營造效果的影像

Cut 8

Cut 9

Cut 10

Cut 11

Cut 12

Cut 1

Cut 2

Cut 3

Cut 4

Cut 5

Cut 6

Cut 7

Section 1

Cut 1 ＝與 **Type 1** 是同一個鏡頭。拿著ＤＶＤ光碟的女性從畫面之外走進來，將ＤＶＤ光碟放進播放器。

Cut 2 ＝是手持拍攝的鏡頭，女性以爬行的姿勢將手伸向播放器的退出鍵。

Cut 3 ＝是構圖大小相同，觀感近似跳接的鏡頭。大膽地將攝影機晃向將光碟片放上托盤的手部。

Cut 4 ＝這是演員起身，操作遙控器的手持拍攝鏡頭。由於攝影機與拍攝主體的距離很近，有逼近拍攝主體的感覺。

Cut 5 ＝與 Type 1 一樣，是從另一個角度拍攝操作遙控器的鏡頭。

Cut 6／Cut 7 ＝故意加強手持拍攝的搖晃感，以明快的節奏銜接這兩個鏡頭。

Cut 8 ＝這是從拍攝主體側邊俯拍的遠景。這個鏡頭利用手持拍攝的方式營造了漂浮感。

Cut 9 ＝故意以望遠鏡頭從拍攝主體的腳邊往上拍攝，再將鏡頭推近至側臉的鏡頭。

Cut 10 ＝從拍攝主體正面拍攝的鏡頭。故意破壞了鏡頭的水平。

Cut 11 ＝從攝影機位於拍攝主體的視線高度，拍攝演員正在看ＤＶＤ的背後鏡頭。

Cut 12 ＝最後一個鏡頭是以望遠鏡頭拍攝的側臉特寫。利用手持的搖晃感賦予畫面更多的效果。

接行動電話的女性

◎ P.052 曾介紹過將腳踏車或汽車拍得好看的角度，而在拍攝「接行動電話的女性」這個分鏡時，也能試著以不同的角度拍攝，營造截然不同的印象。

＊

在拍攝「接行動電話」這個動作時，我們請女演員演出兩種感覺，一種是 Type 1「朋友打來的電話」，另一種是 Type 2「討厭的人打來的電話」。基本上，這兩種模式的拍攝角度與構圖大小都是一樣的，主要是透過演員的演技營造出不同的印象。

兩種模式的構圖也都以三種視角拍攝，分別是①寬鬆的膝上鏡頭、②寬鬆的腰上鏡頭、③特寫鏡頭，但是 Type 2 的腰上遠景鏡頭有些不一樣。這個鏡頭是以非常低的角度往上拍攝，捕捉演員猶豫「要不要接這通電話」的表情。這種拍攝角度也是本次介紹的重點。

Type 1 與 Type 2 的 Cut 1 都是寬鬆的膝上鏡頭，而且都是電話剛好打來的時候。在拍攝 Cut 3 與 Cut 1 同一個鏡次，是 Cut 1 的後續，這個鏡頭裡的女演員則演出決定接電話的模樣。Type 1 的 Cut 3 是特寫鏡頭。鏡頭慢慢地推近演員的表情，拍出演員正開心地與朋友

通話，還透過將行動電話拿到耳際的動作銜接

至 Cut 2。在拍攝 Type 2 的相同場景時，則是插入寬鬆的腰上鏡頭，藉此呈現「要不要接電話」的猶豫。只要插入一個具有震撼力的鏡頭，就能讓整個場景變得更令人印象深刻。

Type 1 的 Cut 2 是寬鬆的腰上鏡頭，演員一臉開心地與久違的朋友講電話。Type 2 的 Cut 3 與 Cut 1 同一個鏡次，是 Cut 1 的後續

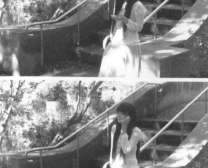

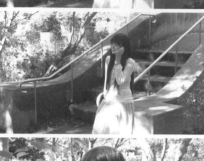

Cut 1

Cut 2

Cut 3

「接行動電話的女性 Type 1」

朋友打來的電話

「接行動電話的女性 Type 2」

討厭的人打來的電話

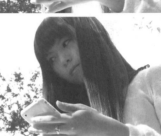

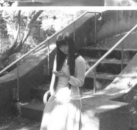

Cut 1

Cut 2

Cut 3

Cut 4

以低角度拍攝表情，可拍出「煩惱」「不安」的神情

講電話的畫面，最後則以構圖緊縮的特寫鏡頭結束。

Type 2的Cut 4是切頭的緊縮特寫鏡頭，也請演員演出一臉不耐煩的表情。假設演員能演繹這種感覺，Cut 2就不一定非得以低角度拍攝，但有這種低角度的鏡頭比較能營造完

全不同的印象，有了Cut 2觀眾才能看懂這一連串的鏡頭。就某種程度而言，這個低角度鏡頭也是賦予這個場景（接到討厭的人的電話）意義所不可或缺的鏡頭。

＊

設計分鏡時，會遇到是想「營造氛圍」還是想「呈現某種想法」的選擇題，此時的重點該放在要以何種角度與構圖大小拍攝。

Type 1
Cut 1＝準備接電話的寬鬆膝上鏡頭。
Cut 2＝開心地與朋友講電話的寬鬆腰上鏡頭。
Cut 3＝鏡頭慢慢接近，最後於特寫鏡頭結束。

Type 2
Cut 1＝沒立刻接電話的寬鬆膝上鏡頭。
Cut 2＝呈現煩惱要不要接這通電話的表情，低角度仰拍的寬鬆腰上鏡頭。這個角度非常重要。
Cut 3＝與Cut 1同一個鏡次，女演員總算接了電話。
Cut 4＝一臉不開心的特寫鏡頭。

●演員
埜本佳菜美

用隨身聽聽音樂

●「用隨身聽聽音樂」可拆成①從包包（或口袋）拿出隨身聽、②插入耳機、③聽音樂這三個動作之外，還可以根據歌曲調整拍攝與剪接的方法。

在拍攝Type 1與Type 2的時候，我們請演員分別演出正在聽古典樂、慢板音樂的感覺，以及正在聽搖滾樂、快板流行音樂的感覺。就分鏡設計而言，Type 1是將攝影機放在腳架上拍攝，藉此拍攝攝影穩定感十足的鏡頭，Type 2則是以手持攝影的方式拍出搖晃、不安定的鏡頭。

將每個動作拆成多個鏡頭，營造「輕快」的感覺

*

讓我們從「Type 1」開始介紹吧。Cut 1是演員從包包拿出隨身聽的畫面，主要是將攝影機架在腳架上拍攝的寬鬆腰上鏡頭。Cut 2則是從包包拿出隨身聽的近景鏡頭，攝影機一樣架在腳架上，鏡頭則是跟著隨身聽移動。

Cut 3是Cut 1的延續，主要是將耳機線解開的畫面。Cut 4是以水平跟拍演員手部的方式，拍攝耳機準備插入隨身聽的畫面。Cut 5也是將攝影機架在腳架上的固定鏡頭，主要是拍攝演員操作隨身聽的寬鬆手部特寫的鏡頭。Cut 6是演員坐在長椅上，開始聽音樂的動作，以固定鏡頭的方式拍攝，才能突顯演員的動作。此外，前面的鏡頭都很急促，但這個開始聽音樂的鏡頭拉得比較長。

接著要介紹的是Type 2。相較於Type 1，Type 2的Cut 1算是截然不同的鏡頭，主要是以手持拍攝的方式，跟拍從包包拿出來的隨身聽。銜接至Cut 2的是跳接鏡頭。按理說，這種搖晃得很嚴重，拍攝主體又晃出畫面的鏡頭是不能使用的，但在此卻顯得合理。

Cut 3是垂直往上拍攝的特寫鏡頭，並在演員戴好耳機的瞬間，跳接到戴好耳機的Cut 4，藉此營造緊湊的感覺。之後又短短地插入操作隨身聽的Cut 5，以及演員臉部特寫的Cut 6，至於操作結束，握著隨身聽的Cut 7也很短。雖然Cut 8看起來與Cut 7握著隨身聽的鏡頭之中，卻顯得十分協調。

在這一連串的鏡頭之中，只有Cut 8使用腳架拍攝。Cut 8是演員跟著音樂節奏打拍子的鏡頭，以固定鏡頭的方式拍攝，才能突顯演員的動作。此外，前面的鏡頭都很急促，但這個開始聽音樂的鏡頭拉得比較長。

Cut 9是改以手持拍攝的鏡頭。拍攝時，故意傾斜鏡頭的水平，並拉近與拉遠鏡頭。雖然這兩部影片都沒有聲音，但大家應該已從這兩部影片聽到不一樣的音樂了吧？

「用隨身聽聽音樂 Type 1」聽曲調悠揚的音樂

Type 1＝營造時間緩緩流逝的氛圍。利用標準剪接手法串起以腳架拍攝的穩定畫面，讓觀眾意識到演員正在聽古典樂或是慢板歌曲。

Type 2＝搖晃的手持鏡頭與節奏緊促的剪接手法。另一個重點是沒有遠景鏡頭。在這種節奏快速又搖晃的鏡頭之中，以腳架拍攝的鏡頭（Cut 8）特別突出。

「用隨身聽聽音樂 Type2」聽節奏輕快的音樂

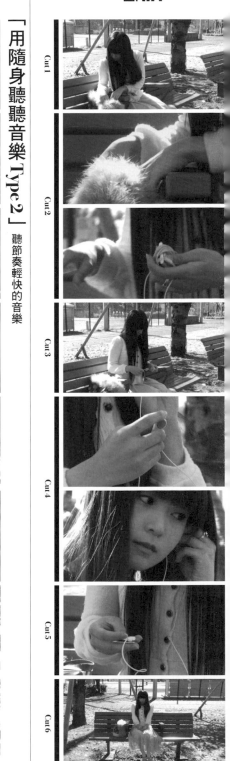

Cut 1
Cut 2
Cut 3
Cut 4
Cut 5
Cut 6

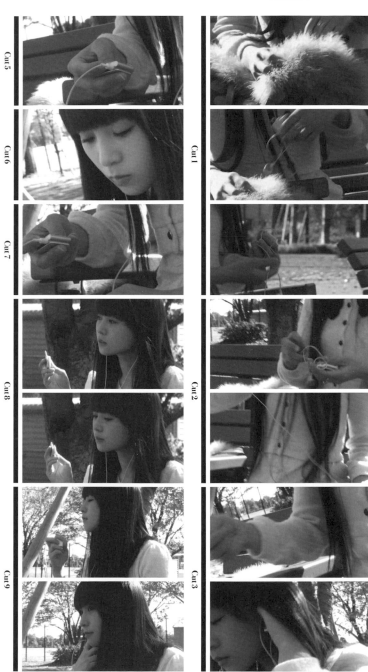

Cut 1
Cut 2
Cut 3
Cut 4

Cut 5
Cut 6
Cut 7
Cut 8
Cut 9

Section 1

賦予行動「意義」的分鏡

◉演員
埜本佳菜美

坐進車裡的女性

● 「坐進車裡的女性」這種與車子有關的分鏡，都可從「車外」與「車內」拍攝。若是不那麼講究的分鏡，只需要從車子外部拍攝「開門坐進去」的鏡頭，以及坐在車裡拍攝「演員坐進來」的鏡頭。鏡頭也只需要從開車門的動作過渡到從車內拍攝車門打開的鏡頭即可。Type 1 的分鏡就是以這類鏡頭組成。假設拍攝的時間不夠，只要拍到上述的兩個鏡頭，就足以串出坐進車裡的動作，只不過這樣的分鏡很單調。在拍攝動作時，針對一些小動作或小細節拍攝，就能剪出韻律感十足的影片。在此將以 Type 2 為例，講解這種拍攝手法。

Type 2 的 Cut 1 與 Type 1 的相同，都是演員先從畫面之外走進來，在伸手開車門的時候切換成 Cut 2。Cut 2 則是隔著引擎蓋拍攝演員開車門的畫面。Cut 3 則是從車內拍攝的畫面，主要是以坐進車內的動作銜接上一個鏡頭。

Cut 4 是拉出安全帶，扣好扣環的近景鏡頭。Cut 5 是接續 Cut 3 動作的鏡頭。可於鏡子裡看到演員的眼神。Cut 7 是 Cut 3 的延續，也是引擎啟動的畫面是以 Cut 8 的儀表板近景鏡頭呈現，最後的 Cut 9 也是 Cut 3 的延長。

相對於 Type 1、Type 2 特別挑出了四個動作，而這些鏡頭都很常在電影或連續劇出現，是任誰都曾經看過的經典鏡頭，所以也很容易剪接。大家不妨多收集這類經典鏡頭，以備日後使用。

利用不同的鏡頭切割一連串的動作，
就能避免影像過於冗長

「坐進車裡的女性 Type 1」以最少的鏡頭串出動作

Cut 1

Cut 2

「坐進車裡的女性 Type 2」 挑出動作，剪成具有律動感的影片

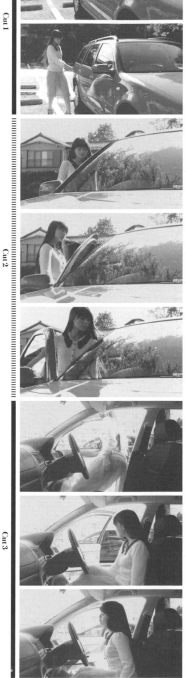

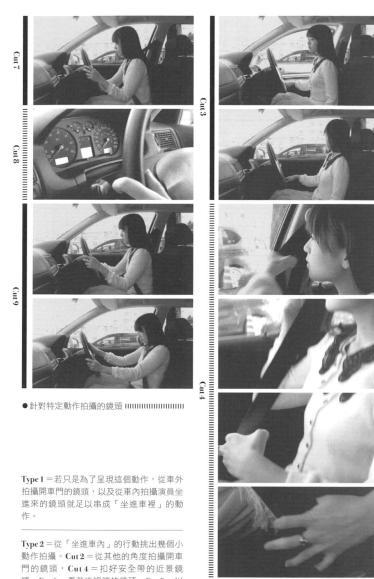

Cut 1　Cut 2　Cut 3　Cut 4　Cut 5　Cut 6

Cut 7　Cut 8　Cut 9

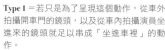

● 針對特定動作拍攝的鏡頭 ‖‖‖‖‖‖‖‖‖‖‖‖‖‖‖‖‖‖

Type 1 ＝若只是為了呈現這個動作，從車外拍攝開車門的鏡頭，以及從車內拍攝演員坐進來的鏡頭就足以串成「坐進車裡」的動作。

Type 2 ＝從「坐進車內」的行動挑出幾個小動作拍攝。**Cut 2** ＝從其他的角度拍攝開車門的鏡頭，**Cut 4** ＝扣好安全帶的近景鏡頭，**Cut 6** ＝看著後視鏡的鏡頭，**Cut 8** ＝以儀表板說明引擎啟動的鏡頭。這個鏡頭可縮短時間，賦予影像律動感。**Cut 6** 與 **Cut 8** 是非常經典的鏡頭，能瞬間讓觀眾想像開車出發的畫面。

Section 1

賦予行動「意義」的分鏡

● 演員
埜本佳菜美

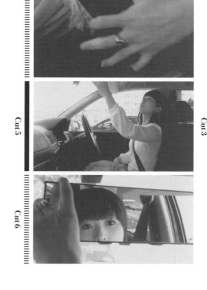

綁頭髮的女性

◉有時候製作單位會找到「難以拍攝」的外景場地。

這種空間雖然很適合呈現作品的意象，但實在太過狹窄，既無法立腳架，攝影機也很難在裡面移動，又很難與拍攝主體保持距離。更何況背景通常只有牆壁，所以與其硬著頭皮拍攝，還不如乾脆放棄。這次就讓我們看看要怎麼在如此狹窄的房間構圖吧。拍攝的方式總共分成兩種，一種是遠景的 Type 1，另一種是近景的 Type 2。

＊

「洗手檯、更衣室」都是難以拍攝的經典場地。由於無法立腳架，所以選擇手持拍攝。此外，為了讓攝影機與拍攝主體保持一定的距離，攝影師坐在洗手檯旁邊的台子上，還讓身體貼在牆壁上，但背景還是只有牆壁。廣角鏡頭再廣也有極限，若沒有特殊理由，最好別隨便使用魚眼鏡頭拍攝。

在難以與拍攝主體保持距離的場所，該選擇哪種拍攝手法呢？

「綁頭髮的女性 Type 1」　以遠景為主軸的分鏡

Cut 1
Cut 2
Cut 3
Cut 4
Cut 5

要在洗手檯這種狹窄的空間拍攝，能讓攝影機離拍攝主體多遠是關鍵。不過，不管離得再遠，背景通常都只是牆壁，整個畫面也變得很乏味。Type 1 的分鏡主要是以遠景的鏡頭組成。

◉演員
塈本佳菜美

「綁頭髮的女性 Type 2」 以近景為主軸的分鏡

Cut 1

Cut 2

Cut 3

Cut 4

Cut 5

以近景代替遠景除了能拍出臨場感，還能強調演員的性感。相較於 Type 1 的版本，Cut 3 的側臉鏡頭中牆壁比例較少，構圖也比較平衡。Cut 5 這種對著鏡子拍攝的經典鏡頭也比 Type 1 的版本來得更有效果。

用鏡子裡的空間拉出景深，不如選擇背影的構圖。Cut 4 是從正側邊拍攝演員正在綁頭髮的鏡頭。這個鏡頭拍到很多牆壁，算是有點不及格的構圖。Cut 5 則是綁好頭髮，再稍微調整一下髮型的鏡頭。要注意的是，這個鏡頭的角度與 Cut 2 一樣。

一樣，是演員將頭髮盤往後腦杓的背後鏡頭。脖子後面看起來很性感。Cut 3 是從側邊特寫眼部的鏡頭。如果採用 Type 1 的遠景拍攝，這種從側邊拍攝的鏡頭就會拍到太多牆壁，而這種特寫鏡頭反而是比較好的構圖。Cut 4 是用髮圈綁頭髮的特寫鏡頭。Cut 5 是讓鏡子入鏡的鏡頭。將演員的頭與手放在鏡頭的前景處，可進一步利用鏡子營造景深。如果想利用鏡子創造平衡的構圖，建議採用近景。若因場地狹窄而都選擇拍成遠景，會讓構圖變得索然無味。

Type 2 的場景是同一個洗手檯，所有的分鏡都是由近景的鏡頭組成。由於空間狹窄，所以乾脆逆向操作，讓攝影機湊近一點，拍出所謂的臨場感。Cut 1 是從拍攝主體右前方拍攝的特寫鏡頭。Cut 2 的構圖大小與 Cut 1

洗手檯可利用鏡子創造景深。Cut 3 雖然是對著鏡子的背後鏡頭，但攝影機與演員的距離太遠，導致鏡中的女性太小，所以與其利

Type 1 是鏡頭與演員保持距離的分鏡。Cut 1 是打開浴室門，從門外面拍攝的鏡頭，也是與拍攝主體距離最遠的洗手檯畫面。由於這是第一個鏡頭，所以利用遠景鏡頭提示大量的資訊。Cut 2 則是攝影師繞到演員正面，坐在洗手檯旁邊的檯子上，背貼著浴室牆壁拍攝演員綁頭髮的模樣。畫面的視角幾乎與演員的兩臂貼齊。

伸懶腰的女性

●用力伸直雙手，閉上眼睛，鬆鬆脖子與肩膀的肌肉後，表情變得有點放鬆……到底該怎麼呈現「伸懶腰」這個簡單的動作才對呢？這次要連剪接的部分一起介紹。拍攝人物動作時，可先預設剪接的順序，再交互拍攝近景與遠景的鏡頭，也可以試著調整拍攝的角度或是攝影機和拍攝主體的位置。這次拍攝時，請演員不斷地伸懶腰，然後分成遠景與近景兩個鏡次拍攝，之後再利用剪接，剪出Type1與Type2這兩個效果不同的版本。

Type1是利用「調整構圖大小，拆成多個鏡頭」的分鏡。Cut1是以寬鬆的腰上鏡頭拍攝演員伸懶腰的整個過程，這也是屬於Take1的部分。手臂快要伸直時，切換成近景的Cut2（Take2），之後再接上Take2的素材。

這次是以手臂伸直的動作銜接鏡頭，大家也可以試著利用其他方式銜接Take1與Take2。至於該在哪個部分切換至下個鏡頭，則需要多嘗試才會知道，不然可以請別裡的演員正準備「伸懶腰」，等到手臂完全

人幫忙檢查影片，看看鏡頭的銜接是否自然。Type1最終是在近景的Take2結束。

Type2也一樣是以遠景的Take1與近景的Take2組成，並且請演員做出一樣的動作，但與Type1的不同之處，在於剪接時將Take2的素材當成插入鏡頭使用。換言之，Take1的遠景鏡頭是主軸，其中穿插著Take2的近景鏡頭。

Type2的Cut1是Take1的遠景鏡頭，鏡頭

「伸懶腰的女性 Type 1」 利用不同大小的構圖組成的分鏡

Cut 1

Cut 2

這是「利用構圖大小設計分鏡」的剪接手法。這種手法必須強調構圖的變化，否則就效果不彰，所以拍攝時，要特別注意構圖的大小。由於只用兩個鏡頭呈現這一連串的動作，所以能營造出有點慵懶、倦怠的氣氛。

●演員
塈本佳菜美

「伸懶腰的女性 Type 2」 利用插入鏡頭組成的分鏡

Cut 1

Cut 2

Cut 3

Cut 4

Cut 5

這是將Take2的近景鏡頭當成「插入鏡頭」使用的例子。將不同構圖大小的鏡頭當成插入鏡頭使用，可讓「伸懶腰」這個單純的動作更有律動感。建議大家根據場景的需求使用這種手法。

● 遠景拍攝的Take1 ▬▬▬▬
● 近景拍攝的Take2 ∣∣∣∣∣∣∣∣∣∣∣∣∣∣∣

伸直後，再插入Take2的Cut2鏡頭。Take2是從上方俯拍的近景鏡頭。這個鏡頭故意讓畫面的水平傾斜，藉此拍出不穩定的感覺。

之後的Cut3則以頭向後仰的動作接回作為主要畫面的Take1。

比較遠景＋近景的分鏡 以及插入鏡頭的分鏡

縮短Cut3的遠景鏡頭後，再插入從高處俯拍的Take2的近景鏡頭，這也是Cut4的部分。最後則以伸完懶腰，整個人放鬆的Cut5作為結束。雖然前面都是節奏較快的插入鏡頭，但最後以遠景作結，就能完整呈現「伸懶腰」的輕鬆氣氛。

雖然這次的Type1與Type2都只拍了「近景」與「遠景」的兩個鏡次，但還是能透過剪接剪出不同的版本與效果。大家不妨利用剪接的節奏與不同的分鏡設計，營造不同的氣氛與場景的意象。

日常動作的分鏡

本章要介紹的是人的動作的分鏡表。這些動作都是從日常的各種場景挑選，有的是使用某些道具的動作，有些是在辦公室上班時的動作，也有在觀光地區的自由活動，最後則是早上起床吃早餐的動作。沒介紹到的例子其實還有很多，但只要懂得運用本章介紹的實例，應該就足夠應付了。

Section 2

日常動作的分鏡

操作電腦

●我們使用不同的道具時，都有不同的使用習慣，因此第2章要透過後續的幾個章節，介紹將這些「使用道具」的步驟拆成分鏡的方法。第一個要介紹的動作是「操作電腦」。筆者曾著手製作企業ＶＰ（企業宣傳片），操作電腦可説是職場最為經典的光景之一。

「輸入文字」的四個鏡頭是可於任何場景應用的經典畫面。雖然這次的構圖是標準大小，但是插入構圖較緊縮的畫面或是眼部特寫鏡頭，就能營造「工作很認真」的氛圍。在實際的辦公室拍攝往往會遇到不少限制，比方説，桌子面向牆壁的話，就很難從演員的正面拍到表情，此時會不得不從左右兩側拍攝，演員的視線也只能望向電腦螢幕（參考**Section 7**分鏡：**NG**篇假想線）。

「打開電源，啟動電腦」的分鏡的剪接重點在於如何縮短按下按鈕，等待電腦啟動的

時間，範例是在按下電源鈕，聽到啟動音效時，利用音效銜接**Cut 4**的畫面，接著再銜接到登入畫面之前的鏡頭。由於這個鏡頭與啟動畫面的鏡頭是於相同的位置拍攝，所以拿掉後半部也不會有任何問題。

「搜尋資料」是於公園這類戶外地點拍攝的動作。為了營造臨場感，特別以手持攝影機的方式拍攝。中途還插入喝咖啡的鏡頭，強調「正在搜尋資料」的氣氛。許多電視連續劇都會自製搜尋引擎的畫面作為小道具使用。

精準地從操作電腦的日常動作擷取具象徵意義的步驟

「輸入文字」

Cut 1 ＝面向電腦的腰上鏡頭。演員的視線朝下。
Cut 2 ＝正在打字的手部特寫以及電腦螢幕的畫面。
Cut 3 ＝演員盯著螢幕的畫面。
Cut 4 ＝操作滑鼠的手部鏡頭。包含點擊滑鼠與操作滑鼠滾輪的動作。

●演員
倉本夏希

Section 2

「搜尋資料」

Cut 1 ＝在公園裡，利用腿上的筆記型電腦搜尋資料的女性。
為了説明現場狀況，而從遠景的鏡頭開始。

Cut 2 ＝在搜尋引擎輸入關鍵字的特寫鏡頭。

Cut 3 ＝一邊搜尋資料，一邊喝咖啡的特寫鏡頭。

Cut 4 ＝點擊搜尋結果的畫面。

Cut 5 ＝找到資料，一臉開心的腰上鏡頭。

「打開電源，啟動電腦」

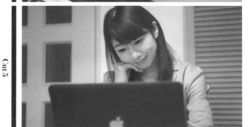

Cut 1 ＝拿著筆記型電腦走進房間的女性。這個鏡頭到演員坐
在椅子上，打開液晶螢幕為止。

Cut 2 ＝插入打開筆記型電腦的近景鏡頭。

Cut 3 ＝手指從畫面外面進來，按下電源，聽到啟動音效。

Cut 4 ＝顯示啟動中的螢幕。接著是登入畫面。為了避免太過
冗長，所以把後面的部分拿掉。

Cut 5 ＝隔著液晶螢幕等待作業系統啟動的鏡頭。

Cut1

Cut2

Cut3

Cut4

「拍照」

◎「拍照」這個分鏡可直接拍攝按快門的動作，也可連帶拍攝腳架或望遠鏡頭的鏡頭。那麼該怎麼呈現這三個部分呢？

在學習「拍照」這個分鏡時，希望大家記住 Cut 2 這個「隔著拿相機的人正在拍攝某個物體」的構圖。這種以過肩鏡頭拍攝某個主體的構圖具有相當程度的客觀性，如果拿掉人物，畫面只有拍攝主體的話，整個畫面就會變成主觀鏡頭。此外，「利用快門聲讓影片凍結成照片」的手法也很常見。

拍攝「立腳架」的分鏡時，若是把拉長腳架的腳到立好腳架這一連串的動作全拍下來，時間就會拉得太長，所以剪接時，最好從拉出腳架的鏡頭接到鎖腳架的手部特寫，影片的節奏才不至於被拖慢。將腳架放在地面時，要記得請演員稍微旋轉一下腳架再放下，才能營造不同的印象。

「以望遠鏡頭拍攝」的分鏡很適合插入盯著觀景窗的眼部鏡頭。插入盯著觀景窗的視線與表情的特寫鏡頭，可賦予畫面更多張力。

拍攝「拍照」這個行為時，必須說明正在拍攝什麼

Cut 1 ＝尋找拍攝主體的演員。按下電源，試著取景。
Cut 2 ＝從拿著相機的演員背後拍攝的鏡頭。必須帶到演員正在拍攝的拍攝主體。這是絕對要學起來的經典構圖。
Cut 3 ＝按下快門的女性。
Cut 4 ＝這是搭配快門聲讓畫面凍結為照片的鏡頭。試著使用模糊效果與關鍵影格加入鏡頭對焦的感覺，應該也會很有趣。

◎演員
倉本夏希

Section 2

「立腳架」

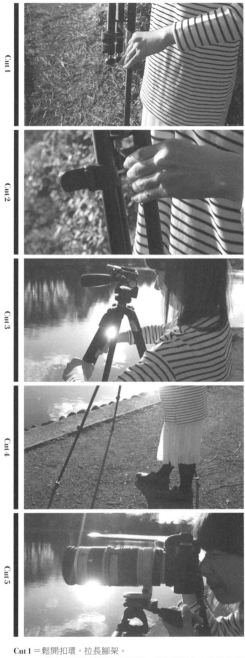

Cut 1＝鬆開扣環，拉長腳架。
Cut 2＝鎖上扣環的手部特寫鏡頭。插入構圖大小不同的鏡頭，可加快節奏，快速銜接至下個攤開腳架的鏡頭。
Cut 3＝攤開腳架。
Cut 4＝立定腳架（腳架的前端著地）。讓腳架稍微旋轉一下可賦予畫面律動感。
Cut 5＝將攝影機放在雲台上，再盯著觀景窗以及調整攝影機的方向。

「以望遠鏡頭拍攝」

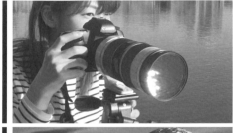

Cut 1＝一邊調整架腳，一邊拍攝的演員。
Cut 2＝池中水鴨的特寫鏡頭（正以望遠鏡頭拍攝的主觀鏡頭）。
Cut 3＝認真盯著觀景窗的演員。
Cut 4＝演員的眼部特寫。鏡頭往演員的眼部拉近。
Cut 5＝按快門的鏡頭，屬於較為寬鬆的腰上鏡頭。最後的鏡頭是切換成說明現場狀況的鏡頭。

操作攝影機

● 接著要介紹的是「操作攝影機」的分鏡。

相關的細節會在每個小主題介紹之餘，也補充了「準備拍攝②」的選單拍攝方法。在各種介紹產品的影片之中，選單操作也是很常見的鏡頭。

拍攝選單操作的方法之一就是讓鏡頭對著選單，並且讓選單的螢幕占滿整個鏡頭，然後拍攝手指點選選單的動作。拍攝這類鏡頭

有時會失敗（例如按了按鈕沒反應，或是跳到錯誤的選單），也有可能會拍得太長，所以拍攝時，基本上會讓攝影機固定在同一個位置，而且拍攝每個選單操作時，都會讓手指先離開鏡頭再進來操作，以便拍出構圖相同的畫面。

拍攝之際的注意事項就是液晶面板的倒影，例如燈光的倒影、攝影機鏡頭的倒影或是攝影師本身的倒影，所以攝影師可換上不容易產生倒影的黑色衣服，也可在鏡頭以外的部分蓋上黑布，藉此降低倒影產生的機率。

無法一眼看懂的分鏡，
要積極選用攝影機移動的畫面

「利用攝影機拍影片」

Cut 1 ＝從拿起攝影機，打開液晶螢幕的腰上鏡頭開始。
Cut 2 ＝讓手中的攝影機向右側水平橫移。此時仰拍的近景鏡頭拍攝演員。請試著找出適當的拍攝角度。
Cut 3 ＝看得到鏡頭內部縮放構造的鏡頭。利用鏡頭內部的縮放過程呈現鏡頭運動。
Cut 4 ＝說明演員正在拍攝美景的第三者視角鏡頭。

● 演員
倉本夏希

「準備拍攝②」

Cut 1

Cut 2

Cut 3

Cut 4

Cut 5

Cut 1 ＝按下觸控面板的「MENU」鈕，進入「畫質、影像大小」的選單裡。將「儲存格式」從「AVCHD」切換成「XAVC S 4K」，再按下「確定」鈕儲存設定。

Cut 2 ＝按下攝影機的「IRIS」鈕。

Cut 3 ＝選擇液晶螢幕的 F 值，調整至可行的光圈大小。

Cut 4 ＝轉動攝影機的轉盤。

Cut 5 ＝將 F 值調整至畫面變亮的程度。

「準備拍攝①」

Cut 1

Cut 2

Cut 3

Cut 4

Cut 1 ＝安裝電池的鏡頭。

Cut 2 ＝打開液晶螢幕，啟動攝影機，打開記憶卡卡槽的蓋子，插入 SD 記憶卡。為了避免這一連串的動作拖得太久，以跳接的方式接成一個鏡頭。

Cut 3 ＝先以鏡頭布擦拭鏡頭，再以吹球吹掉灰塵。這裡也拍成一個鏡頭。

Cut 4 ＝開始拍攝

辦公室的場景①

◉「辦公室的場景」的分鏡要介紹的是在職場常見的動作。

拍攝「接室內電話」這個動作時，要注意視線的方向與電話的相對位置。若從左右兩側拍攝，電話就不會落在假想線上（參考Section 7），所以請盡可能沿著假想線拍攝。

讓攝影機繞到另一側拍攝時，心裡也要對後續該如何剪接留個底。

Cut 1 的焦點一開始落在打鍵盤的手部，電話響起後，移動到電話，同時將觀眾的視線引導到電話。

拍攝「影印資料」的分鏡時，由於大部分的影印機都擺在牆邊，所以要特別注意影機是否落在假想線上。此外，這類分鏡很容易只有背影鏡頭，所以記得捕拍操作影印機的近景鏡頭。

拍攝「外出開會」的分鏡時，一不小心就會把收齊文件、將文件放入包包與離開座位的連續動作拍得太過冗長（☞參考 p.200 的內容），所以要透過跳接的手法衝接 Cut 1 與

Cut 2，加速畫面的節奏。急著出門的場景很適合利用跳接的手法呈現。

Cut 2 與 **Cut 3** 是以從座位站起來的正面鏡頭接到演員正後方的背影鏡頭。要請大家特別注意的是，**Cut 3** 的焦點落在遠景的門上。由於演員接下來要往門的方向走過去，所以自然會將焦點放在門上。

拍攝 **Cut 4** 的時候，若是直接追著演員走出門外，整個畫面有可能會過曝，所以在剪接的時候，要立刻接上曝光正確的戶外鏡頭。

「接室內電話」

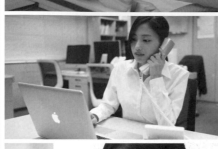

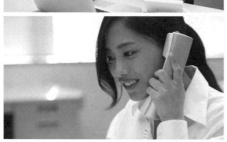

Cut 1 ＝電話一響，焦點移至位於近景的電話。拿起話筒後，手部退出畫面之外。
Cut 2 ＝利用話筒移到耳朵旁邊的動作與 Cut 1 衝接。
Cut 3 ＝拿掉 Cut 2，直接跳到 Cut 3，畫面也很流暢。
Cut 4 ＝放下話筒的側邊鏡頭。

即使是在拍攝位置有限的辦公室拍攝，也要注意假想線的方向

◉演員
二宮芽生

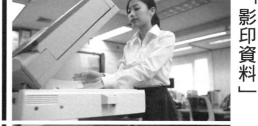

「影印資料」

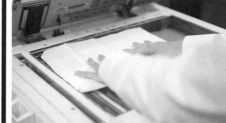

Cut 1

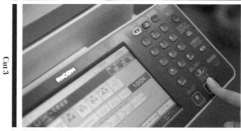

Cut 2

Cut 3

Cut 4

Cut 5

Cut 1 ＝從只有影印機的空景接到演員從畫面之外走進來的鏡頭。掀開影印機的蓋子，將原稿放在影印機的台子上。
Cut 2 ＝原稿放在影印機的特寫鏡頭。蓋上影印機的蓋子。
Cut 3 ＝在操作面板輸入影印張數再按下開始鈕。
Cut 4 ＝掃描的光線。這個所有人都很熟悉的機器特徵一定要拍到。
Cut 5 ＝輸出至接紙盤的紙。

「外出開會」

Cut 1

Cut 2

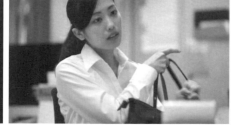

Cut 3

Cut 4

Cut 5

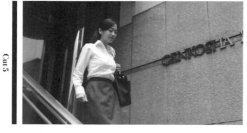

Cut 1 ＝整理文件的演員。
Cut 2 ＝以跳接的方式呈現過程的動作，並以跟拍的方式拍攝將文件放入包包與站起來的動作。
Cut 3 ＝利用站起來的動作銜接這個鏡頭，再切換成背影鏡頭。演員往室外走過去。
Cut 4 ＝從門口往門外追的背影鏡頭。
Cut 5 ＝室外鏡頭。演員一步步走下樓梯。

辦公室的場景②

●辦公室風景之一的「搭電梯」是這次的主題，大家應該會想到「在電梯廳等電梯」、「按樓層按鈕」、「在電梯內等待」這些動作吧。

「搭電梯」這個動作可試著從電梯廳的角度拍攝，也能試著在電梯內部拍攝。不過，搭電梯的步驟雖是固定流程，但是從內向外或從外向內拍攝，感覺會有所不同

電梯內部的空間很狹窄，攝影機很難與拍攝主體保持一定的距離，所以通常會使用廣角拍攝，但要注意的是，畫面很常因此變形。也可以反向操作，故意利用變形的畫面營造透過監視器監看的感覺，此時可試著使用固定鏡頭拍攝。

雖然這一系列的重點是將動作拆成分鏡表，但電梯廳與電梯之內都是很適合營造戲劇張力的地點。比方說，在電梯廳等電梯的時候，討厭的上司走了過來，不得不與上司一起搭電梯的劇情就是其中之一。此外，電梯之內的「靜默」也很適合用來營造劇情或是心情的張力。

這次要介紹的進階技巧是從正面拍攝演員，然後電梯門緩緩闔上的鏡頭（「抵達目標樓層與出電梯」Cut 3）。這種拍攝手法能拍出別具深意的表情，所以許多電影都會出現這類鏡頭，希望大家能先學起來。

有機會的話，請將電梯當成表述心情的場景之一寫進腳本吧。

「搭電梯」

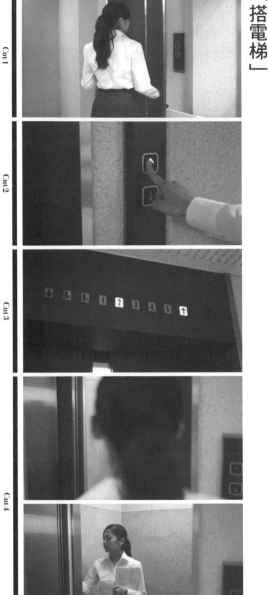

Cut 1　Cut 2　Cut 3　Cut 4

Cut 1 ＝從畫面外面走進電梯廳的女性。
Cut 2 ＝按電梯按鈕的手部鏡頭。
Cut 3 ＝電梯樓層指示燈亮起，電梯慢慢下來。
Cut 4 ＝電梯門打開，以背影鏡頭拍攝演員走進電梯的畫面，電梯門關閉。這個鏡頭故意將焦點放在電梯內部，等到演員走進去，焦點就自動對在演員身上。

「抵達目標樓層與出電梯」

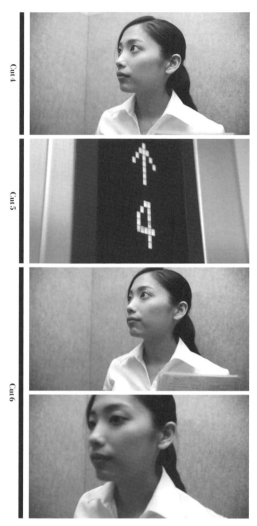

Section 2

日常動作的分鏡

Cut4＝電梯門關閉後，在電梯內部等待的女性。
Cut5＝插入樓層指示面板的鏡頭。
Cut6＝Cut4的延伸。抵達目標樓層後，演員走到畫面之外。

Cut1＝「搭電梯」的分鏡表是以固定的背影鏡頭拍攝演員走
進電梯的畫面，但這個版本則改以跟在背後的方式拍攝，所
以也比前者更具臨場感。
Cut2＝按樓層按鈕的鏡頭則以演員的動作呈現，而不是手部
的特寫。
Cut3＝從演員正面的表情到電梯門關閉的經典鏡頭。

◉演員
二宮芽生

辦公室的場景③

● 這節的主題一樣是辦公室常見場景之一的「搭電梯」，但這次是番外篇，要帶著大家拍出恐怖驚悚的氣氛。

一開始的鏡頭是加班到只剩自己一人，只好幫忙鎖門並離開辦公室的女性。走到電梯廳之後，除了緊急出口指示燈之外，其他的燈光都熄滅了，整個電梯廳也籠罩著一股詭異的氣氛。之所以選擇以低光源的方式拍

Cut 1 ＝鏡頭從緊急出口指示燈緩緩往下移，拍攝女性走進電梯廳的畫面。
Cut 2 ＝利用手持攝影的方式，拍攝某人從牆壁偷窺女性的鏡頭。女性並未察覺任何異樣。

「有點恐怖的電梯」

如何呈現加班到深夜，不得不獨自下班的恐怖與不安呢？

攝，是因為這樣才能拍到表情，而且嵌燈與電梯內部的燈光都讓演員的輪廓更加明顯。

這次要請大家注意的是 Cut 2，也就是「被第三者盯著的鏡頭」。這個鏡頭將牆壁放在近景處，再以手持攝影的方式，從看不見女性的地方緩緩移到女性入鏡的位置，營造某人正在偷窺女性的感覺。

畫面裡的女性並未察覺上述的視線。電梯抵達後，女性走進電梯，按了電梯樓層按鈕，再按下「關門」鈕，但電梯門一直不關，女性便一直按「關門」鈕，而且愈按愈焦急。

這次是以快速切換按「關門」鈕的手部特寫（Cut 4、Cut 7）與女性表情（Cut 5、Cut 6、Cut 8）的鏡頭呈現「焦慮」的感覺。當女性長按「關門」鈕，電梯門才總算關起來。

Cut 9 是特寫放鬆表情的鏡頭。為了收尾，這個鏡頭刻意壓縮演員視線前方的空間，並在演員背後留出一大片空間，讓觀眾以為女性背後沒有人跟著，沒想到接下來就是一隻手伸往女性背後的鏡頭。從這個範例可以知道，光是這十個鏡頭，就能拍攝出以電梯為舞台的驚悚場景。

● 演員
二宮芽生

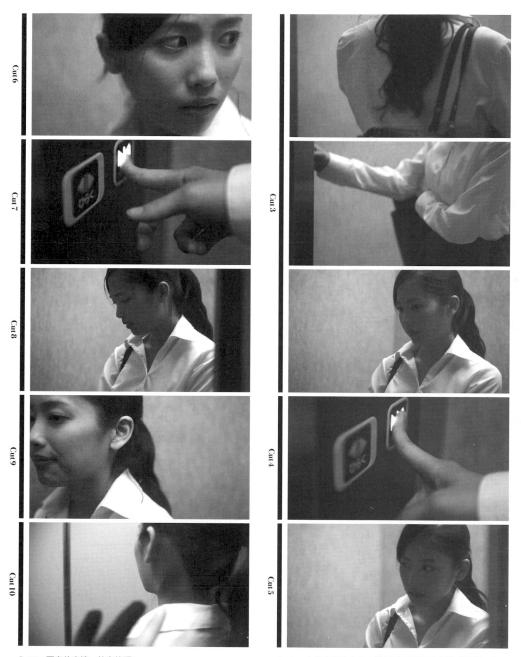

Cut 6 = 不安的表情。特寫鏡頭。

Cut 7 = 不斷按「關閉」鈕的手部特寫。

Cut 8 = 不斷按「關閉」鈕的遠景鏡頭。電梯門總算開始關上。

Cut 9 = 電梯門關上後,表情為之放鬆的女性。這是視線前方空間極度壓縮,背後留空的特寫鏡頭。暗示女性背後沒有別人。

Cut 10 = 沒想到下個瞬間,有隻手向女性的背後襲來⋯⋯

Cut 3 = 走進電梯的女性。雖然按了樓層按鈕與「關閉」鈕,但電梯門遲遲不關。

Cut 4 = 按「關閉」鈕的手部特寫。

Cut 5 = 不安的表情。遠景鏡頭。

雨中風景

◉雨景是情緒很飽和的場景。電影少不了安插天氣的鏡頭，不管是「晴天」、「雨天」、「起風」、「陰天」還是「下雪」，不同的季節或場景，需要不同的天氣。

但我們都知道，天氣是不受控制的，所以要在晴天拍攝雨景，就得使用灑水車模擬下雨。我們也無法控制雨勢的強弱，所以要利用灑水車或送風機調整雨量與風力的強弱。「撐傘」這個動作可一鏡到底拍攝，但這次故意讓演員的表情忽隱忽現。

但其實在雨天拍攝是件非常辛苦的事，因為得替攝影機披上雨衣，還得在鏡頭上方撐傘，更得時時確認鏡頭有沒有沾到雨滴。此外，觀景窗與液晶螢幕會因為溼氣而變得霧霧的，也有可能無法追焦，不過，雨景能幫我們營造劇情所需的氛圍，所以再辛苦也要想辦法拍攝。這次為了拍攝範例也煞費一番苦心。「雨景」這個分鏡表是由屋簷底下、水漥、葉子上面的雨滴這些經典的鏡頭組成。「撐傘」這個動作也拆成很多個分鏡。

「躲雨」這個分鏡是突然下起大雨，沒撐傘的女性在雨中狂奔，到某間店的屋簷下躲雨的場景。這個場景一開始是以遠景鏡頭說明「追拍迎面跑來的女性」的鏡頭，接著是以遠景鏡頭說明現場情況，之後再以近景鏡頭呈現表情與插入「從屋簷落下的水滴」的鏡頭，說明演員的視線，最後是腳部的鏡頭。

該如何在分鏡安插雨滴的畫面呢？

該如何運用雨傘這項道具？

「雨景」

Cut 1

Cut 2

Cut 3

Cut 4

Cut 1 ＝從屋簷滴落的雨滴。
Cut 2 ＝紅磚圍籬上的花圃。雨水滴滴落在葉子上。
Cut 3 ＝摩托車與汽車過彎的構圖。
Cut 4 ＝水漥的波紋。經過的車子倒映在水面上，接著是小朋友的腳走過整個畫面的鏡頭。

◉演員
二宮芽生

【撐傘】

Cut 1

Cut 2

Cut 3

Cut 4

Cut 1 ＝撐開傘的手部特寫。光是這個鏡頭就足以說明「撐傘」這個動作，但這裡故意只讓觀眾看到演員的嘴巴，藉此吊觀眾胃口。

Cut 2 ＝下一個鏡頭是背影鏡頭，故意不讓觀眾看到演員的表情。

Cut 3 ＝這是繞到演員正面，邊拍邊後退的鏡頭。還是不讓觀眾看到表情。

Cut 4 ＝雨傘緩緩上揚，觀眾總算看到演員看著遠方的神情。這時換成 200 mm 的鏡頭拍攝。

【躲雨】

Cut 1

Cut 2

Cut 3

Cut 4

Cut 5

Cut 1 ＝跟拍沒撐傘，往鏡頭跑來的女性。
Cut 2 ＝躲雨的遠景鏡頭。
Cut 3 ＝表情特寫鏡頭。
Cut 4 ＝插入演員的視線與屋簷的過場鏡頭。
Cut 5 ＝腳部的鏡頭。呈現溼滑的地面與鞋子。

Section 2

日常動作的分鏡

戴帽子

●這次試著使用江之島外景的素材説明「戴帽子」這個分鏡。戴帽子是很簡單的動作，一個鏡頭就足以説明，但這個範例故意拆成多個分鏡，藉此營造節奏感與情緒。

Cut1是從女性正面拍攝的膝上鏡頭，營造有點又不太近的距離感。接著以女性將帽子戴在頭上的動作銜接到Cut2的臉部特寫。比起單一的遠景鏡頭，這個能看到女性表情的特寫鏡頭來得更有感覺。Cut3再次以遠景説明現場情況，最後再以近景鏡頭的Cut4呈現女性戴好帽子之後的表情。

「戴帽子」這個動作的分鏡是一氣呵成的。如果現場只有一台攝影機，就必須請演員戴兩次帽子，再將這兩次的動作分別拍成遠景（Take 1）與近景（Take 2）的版本。就算只以一台攝影機拍攝兩個鏡次，以及沿著相同的時間軸剪接的東西，觀眾應該就無法發現有兩個鏡次，只要背景沒有會動的東西，而這種拍攝與剪接的手法也能營造畫面的張力。

「戴帽子」（素材）
剪接前的 Take 1 與 Take 2
可在這裡瀏覽

雖然是一個鏡頭就能呈現的動作，但拆成多個分鏡能營造需要的情境，

[戴帽子（完成版）]

Cut 1　Take1

Cut 2　Take 2

Cut 3　Take 1

Cut 4　Take 1

●Cut 1 與 Cut 3 是同一個鏡次的鏡頭。由於戴帽子是一瞬間的動作，所以請演員做了兩次戴帽子的動作，並將這兩次的動作分別拍成 Take 1 的遠景鏡頭與 Take 2 的特寫鏡頭。Cut 4 看起來很像是另一個鏡次的鏡頭，但其實只是 Take 1 拉近之後的鏡頭。

●演員
宮內桃子

●以鏡次表來看，**Cut 1** 與 **Cut 3** 都是 **Take 1** 的鏡頭，是女性的全身遠景鏡頭。**Cut 2** 與 **Cut 5** 則是女性表情的仰拍鏡頭，兩個鏡頭也是同一個鏡次。**Cut 4** 是俯拍的下半身鏡頭。**Cut 6** 是演員起身的鏡頭。

打赤腳

「打赤腳（完成版）」

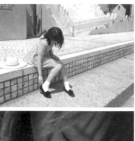

Take1

Take 2（插入鏡頭）

Cut 1　Take1

Cut 2

Take 2

Cut 3

Cut 4

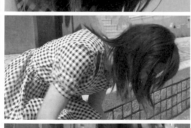

Cut 5

Cut 6

●「打赤腳」這個動作總共以六個鏡頭呈現。這個動作比「戴帽子」更長，所以分鏡也能拆得更細。Cut 1 是遠景的全身鏡頭，動作是右手摸右腳腳踝。

Cut 2 是捕捉女性表情的低角度仰拍特寫鏡頭。Cut 3 與 Cut 1 的構圖大小相同（同一個鏡次），從脫掉右腳鞋子延續到脫襪子，直到手摸到左腳腳踝的部分。Cut 4 是以近似俯拍的角度拍攝脫鞋與脫襪子的下半身。Cut 5 是 Cut 2 的延續，一樣透過低角度呈現女性的表情。Cut 6 是脫完鞋子後站起來的胸上鏡頭。

這個分鏡的重點在於脫鞋的腳部鏡頭，以及插入只有表情的仰拍鏡頭。沒有拍到腳的鏡頭可壓縮脫鞋子這段枯燥無味的時間。剪接也是壓縮時間，讓影片更容易觀賞的作業，所以才會插入表情鏡頭。若能巧妙運用這類插入鏡頭，就能壓縮乏味的時間，讓影片變得更容易觀賞。

連枯燥無味的動作
也能俐落地呈現

雙手張開，心情愉悅的畫面

●讓我們試著將「雙手張開，心情愉悅的畫面」這個動作拆成多個分鏡吧。這次想呈現的是朝著大海，雙手張開擁抱海風的清新感。Cut 1是女性從畫面之外跑到浪花線的位置。鏡頭也以平移的方式，跟在女性身上。接著以雙手張開的動作連接至Cut 2，此時要特別注意雙手在Cut 1與Cut 2張開的角度，才不會露出破綻。Cut 2透過望遠焦段的

壓縮感，拍出壓迫感十足的大海以及與大海對峙的女性背影。這個畫面的重點在於構圖，要盡可能讓大海占畫面的七成，並且讓畫面上方的天空占三成。

Cut3繞到女性正面，利用廣角焦段拍攝女性清爽的表情，同時捕捉盡情攤開雙手的動感，接著再讓鏡頭往回退。

Cut 4回到背影鏡頭，女性放下雙手。

Cut 4與Cut 2的構圖之間有對比的關係，而這個鏡頭是以天空為主，利用廣角焦段與低角度拍出遼闊的天空，同時縮小大海於畫面的占比。

精準拿捏海面與藍天在畫面的占比，強調清爽的質感

「雙手張開，心情愉悅的畫面（完成版）」

Cut 1

Cut 2

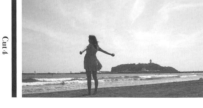

Cut 3

Cut 4

●一開始的兩個鏡頭都是背影鏡頭，稍微吊一下觀眾的胃口，讓觀眾等著看女性的表情。之後再於第三個鏡頭呈現女性清爽的表情。

●演員
宮內桃子

●在專業的拍攝現場拍攝這種眼神往別處錯開的鏡頭時，助理導演會站在演員的視線前方，誘導演員望向正確的位置。如果畫面拍得很自然當然是好事，不過就算有一點點不自然，依舊能透過演員的表情說明一切。

坐著看海

「坐著看海（完成版）」

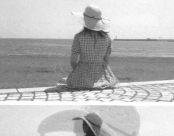

Take 1

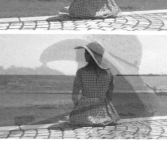

溶接

◎這次以五個鏡頭呈現「坐著看海」這個動作。要注意的是，這次拍攝的重點在於將鏡頭慢慢地往眺望海景的眼神推近，藉此營造情境。

Cut 1 是以大海為背景，戴著帽子的女性正望著大海的背影鏡頭。接著讓鏡頭緩緩地往畫面左側繞，讓觀眾的視線移到女性的脖子處。Cut 2 則利用「溶接」這個轉場效果銜接，同時慢慢地推近鏡頭，拍出眼部的特寫。Cut 3 與 Cut 1 是同一個鏡次，也是演員往左看的背影鏡頭。這個鏡頭的重點在於利用女性的表情構圖，而不是正在看海的女性。雖然演員將頭側向左邊，沒直接看著海，但背景依舊是海，一樣能保有看海的氛圍。這種移開視線的手法也很常見。

Cut 4 則是海岸線與視線幾乎平行的鏡頭，因為背景還是看得到浪花，所以絲毫沒有半點不自然感。這個鏡頭故意讓女性的表情與大海同時出現在畫面裡。Cut 5 則是溶接的轉場效果銜接，暗示觀眾演員正看著一波波拍打而來的浪花。

靜止不動的動作
也能透過鏡頭的縮放賦予變化

Cut 2 推近

溶接

Take 1

Cut 3

Cut 4

溶接

Cut 5

日常動作的分鏡

走在浪花拍打的沙灘上

這種拍攝方式的每個鏡次通常會拍得很長，能用的鏡頭也會比較多；相對的，剪接時也比較難以取捨，尤其當某個鏡頭的表情很好，就會很想剪進影片，可是又很難捨棄另一個拍得很好的鏡頭，所以最好先決定好要拍到哪些鏡頭。

以「走在浪花拍打的沙灘上」的分鏡為例，一波波的浪花、腳邊、表情、整個場景的遠景鏡頭都是必拍的鏡頭，範例也是以這四個鏡頭為主軸。假設在初剪時就剪進太多鏡頭，影片會變得很冗長。隔一段時間再回頭剪，通常就能剪得順利一點。

●接著要介紹兩個請演員隨意走動，拍出真實的感覺再剪接的例子。這種沒有腳本的拍攝很難複製，所以提供這兩個範例作為分表的參考。

第一個範例是「走在浪花拍打的沙灘上」。劇組之所以請演員沿著浪花線邊走邊玩水，是因為這種方式比較能拍到真實的反應，而且拍攝手法也比較自由。

就算是請演員隨意走動的情況，也要盡可拍到可用的素材

●演員
宮內桃子

「走在浪花拍打的沙灘上（完成版）」

●實際是分成兩個鏡次拍攝，而且兩個鏡次的長度很高達三分鐘半，但是都有拍到腳部的近景鏡頭、表情的特寫鏡頭以及整個場景的遠景鏡頭。

Cut 1
Cut 2
Cut 3
Cut 4

●故意破壞畫面的水平以及利用手持攝影的搖晃感，營造輕飄飄的質感。Cut 2利用橫互於畫面近景處的海帶芽切換。

「走在海帶芽之間（完成版）」

走在海帶芽之間

Section 2

日常動作的分鏡

Cut 1

Cut 2

Cut 3

Cut 3
Cut 4
Cut 5

Cut 6
Cut 7

●平常應該很少有機會走在海帶芽之間，但這次的場景預設在海邊曬海帶芽的地點，並且讓女性以觀光的心情，邊欣賞海帶芽邊走。拍攝時，一樣請演員隨意地在海帶芽之間穿梭，藉此捕捉每一個自然的反應。

不管是「走在浪花拍打的沙灘上」還是「走在海帶芽之間」的分鏡，都為了捕捉表情與反應而以手持的方式拍攝。

**將自然的反應
拆成多個分鏡**

走在堤防上

◎「走在堤防上」是以長度較長的鏡次剪接（手持拍攝）。拍攝時，請演員走到看得見海鷗的位置，再走上堤防，接著走回原本的位置。讓我們一起思考，該怎麼銜接鏡頭才不會顯得單調。

順帶一提，這次的拍攝重點在於利用堤防的高低落差。盡管只拍了一個鏡次，光是讓演員在堤防上面走，並且以不同的角度與視角拍攝，就已賦予畫面不同的變化。

Cut1是跟在演員背後拍攝的背影鏡頭。一開始先讓演員在堤防下面走，中途再請演員走上堤防，然後請演員舉高雙手，對著一大群海鷗大喊「哇」。Cut2與Cut3都是從別的素材剪來的插入鏡頭，內容是被演員嚇得往飛向天空的海鷗。順帶一提，海鷗嚇得往天空飛的Cut2是趁著空檔拍攝的插入鏡頭，不是為了這個範例特別拍攝的。

Cut4是走在女性前面，一邊後退，一邊以仰角拍攝，再讓鏡頭平移至腳邊，利用堤防高低差營造效果的鏡頭。此時演員的腳位於一般人的視線高度，也讓這個邊後退邊拍的鏡頭變得有點特別。

Cut5當然也是同一個鏡次，但選在構圖大小改變的時候切換鏡頭，會讓觀眾誤以為是另一個鏡次。像這樣跟拍的時候，可試著調整構圖的大小，以利後續的剪接。

Cut6又讓鏡頭回到演員的腳邊，再於演員立定不動的時候，將鏡頭拉遠至全身鏡頭。

Cut7是以跳接的方式銜接演員從堤防跳下來的鏡頭。接著演員繼續往前走，鏡頭也跟著慢慢往後退，最終演員走出畫面。

這種注重剪接方便的拍攝手法很適合在只有一次拍攝機會的情況下應用，因為能拍出好像有很多個分鏡的畫面。

●演員
宮內桃子

「走在堤防上（完成版）」

Cut1

Cut2

Cut3

Cut4

Cut5

Cut6

Cut7

●除了 Cut2 與 Cut3，其他的鏡頭都是同一個鏡次。就算是一鏡到底，只要在拍攝時，適時地調整構圖大小，就能拍出很自然的分鏡。

在巷弄之間穿梭

●「巷弄之間」這幾個字似乎帶著某種寂寞的感覺，讓人不禁在讀完場景指示後，想透過畫面呈現這種氛圍。我也將這個主題拆解成「手持長時拍攝」、「背影鏡頭」、「剪影」、「跳接」這幾個小主題再拍攝與剪接。Cut1是跟在女性背後的手持拍攝背影鏡頭。為了營造氛圍，特地以背景的夕陽為曝光基準，將光圈調整成演員變成剪影的大小，也請演員在小巷裡散步。Cut2與Cut3則以相同構圖的跳接鏡頭銜接。

Cut4是鏡頭從女性腳邊往上移，拍攝女性正在尋找某物的寬鬆胸上鏡頭。Cut5是發現黑貓，蹲下來跟貓玩的女性。雖然這是偶然拍到的鏡頭，卻是很實用的插入鏡頭。Cut6是女姓朝著夕陽與海面走出小巷的背影鏡頭，以及走下樓梯的腳部鏡頭。Cut7也是以跳接的手法銜接的背影鏡頭。

接著為大家補充說明跳接鏡頭。一般認為，首部使用跳接手法的電影是法國導演尚盧高達主導的「斷了氣」（一九五九年）。此外，筆者在電影院觀賞由丹麥導演拉斯馮提爾主導的電影「在黑暗中漫舞」時，也被那拍攝女性猶如記錄片電影般的快速跳接鏡頭所震撼。很正確的剪接手法，卻不會讓人覺得很突兀（➜參考 p.200），反而還營造了某種記錄片的質感，很適合用來拍攝這次的動作。

「在巷弄之間穿梭（完成版）」

上述的鏡頭都是在降至腳邊的時候切換，然後回到原本的背影鏡頭。照理說，這不是

Cut1

Cut2

Cut3

Cut4

Cut5

Cut6

Cut7

●從 Cut 1 到 Cut 3 都是同一個鏡次。為了避免影片變得冗長，中途換了兩次場景，卻沒有任何突兀感。Cut 6 與 Cut 7 也是同一個鏡次。

跑向燈塔

跳越攝影機的鏡頭超級經典
利用望遠鏡頭的壓縮效果

● 「跑向燈塔」這個動作可拆解成①往前跑（或往鏡頭跑）的鏡頭、②從側邊拍攝跑步的鏡頭、以及③邊後退，邊拍攝的正面鏡頭、④追著演員背後拍攝的鏡頭、⑤從側邊跟著水平橫移的鏡頭。如果想告訴觀眾目的地是「燈塔」，不妨讓燈塔在背景出現。

這次試著以①～③的鏡頭拍攝與剪接。

Cut 1 是以低角度的手法拍攝，一開始燈塔就位於背景，接著讓演員從畫面外面跳越攝影機，從畫面上方進入的鏡頭。

大家應該都有看過這種鏡頭吧？這是動作場景很常用的拍攝技巧，拍攝的方法也很簡單，只要將攝影機放在可貼地的腳架上，或是直接將攝影機放在地上，再調整成低角度，然後請演員從攝影機上方跳過去即可。要注意的是，千萬別踢到攝影機。

Cut 2 是以腳部為主的側邊手持跟拍鏡頭。

Cut 3 是邊後退、邊拍攝的正面鏡頭。拍攝這兩個鏡頭時，攝影師通常要跟著跑，所以要避免撞到旁邊的人，也別不小心摔倒。使用廣角鏡頭可稍微減緩鏡頭的搖晃，與拍攝主體保持一定距離也比較容易對焦。由於攝影師也跟著演員跑，所以拍攝完畢後，要檢查一下鏡頭搖晃的程度嚴不嚴重，或是有沒有其他問題。

最後的 Cut 4 則是以燈塔為背景，再以望遠鏡頭拍攝的鏡頭。範例的素材是從演員跑進畫面的部分開始拍，但剪接時，則是從正面鏡頭接到朝燈塔跑的低角度鏡頭。由於 Cut 1 是以廣角焦段拍攝的鏡頭，所以燈塔看起來比較遠，但 Cut 4 卻利用望遠焦段的壓縮效果拍出燈塔比較近的感覺。若能像這樣以第一個鏡頭與最後一個鏡頭呈現目的地的遠近，不僅能為畫面帶來更多變化，也讓這些分鏡變得更簡單易懂。

除了以手持攝影的方式呈現「跑步」這個動作，也可以①坐在車子上跟著移動，或是②騎著腳踏車跟著跑，也可以③將攝影機架在穩定器上面，這些方法都能有效減少鏡頭的搖晃。

此外，若要同步錄音的話，通常會以指向麥克風收集演員跑步的聲音，有時工作人員甚至得打赤腳跟著跑，如果是坐在車子上跟拍，也要盡可能避免錄到引擎聲。

剪接素材可於此處瀏覽

「跑向燈塔（素材）」

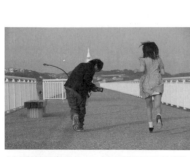

▲以手持攝影拍攝 Cut 2，同時跟著演員跑的樣子

日常動作的分鏡

「跑向燈塔（完成版）」

Cut 1

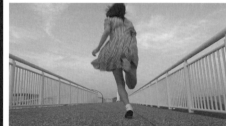

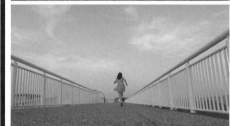

Cut 2

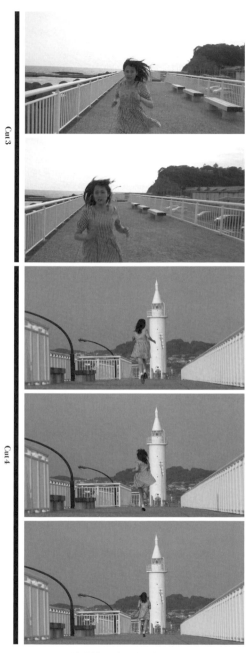

Cut 3

Cut 4

Cut 2／Cut 3＝以手持攝影的方式跟著演員跑的時候，建議使用廣角鏡頭拍攝，以有效減緩鏡頭的搖晃，但有時可依需求保留鏡頭的搖晃，藉此呈現速度感。

Cut 4＝使用望遠鏡頭將燈塔拍得大一點，讓觀眾知道演員正跑向何處。

Cut 1＝將攝影機直接放在地面時，鏡頭會與地面平行，地面也會占據大部分的畫面，所以最好在鏡頭下面墊個東西，以稍微仰角的角度拍攝。使用內含「Cine Saddle」這種緩衝材的沙枕比較方便固定攝影機。如果手邊沒有這項道具，也可以改用錢包或筆記本。

●演員
宮內桃子

朝著夕陽大罵混蛋

●「朝著夕陽大罵混蛋」是偶像劇很常看到的場景，但讓我們想一下這個動作該怎麼拆解吧。

對著「夕陽」或「大海」這些「大自然」放聲大罵「混蛋」，徹底釋放人生的憂慮、鬱悶與壓力。罵聲也被海浪的聲音掩蓋。我們其實很難遇到這樣的場景，因為大部分的人都是趁著沒人的時候大喊。我們該怎麼將帶著情緒大罵混蛋，罵完後，表情變得輕鬆的這段動作拍成影像呢？

在防波堤沒辦法從演員的正面拍攝，
為了避免只有側面的鏡頭，要多花點心思

這次的主題是「留白」。這是影像剪接最難的課題之一，而且每個人對於演技上的「留白」或影像上的「留白」都有不同的解釋，沒有標準答案，但是有些留白會讓人看得舒服，所以我個人認為，還是有接近正確解答的「留白」。大家在學習這個主題的時候，除了自行摸索，也應該參考第三方的客觀意見。

就本標記而言，代表經過一段時間的「×××」或是台詞裡的「…」都屬於「留白」，但這次使用了於另一個鏡次拍攝的表情特寫

白」，但除了請演員演出之外，還可以透過剪接或插入鏡頭呈現「留白」的部分。

如果手邊有劇本的話，可以注意一下所謂的「留白」。留白不是把時間拉長就好，不過還不熟悉所謂的「留白」時，的確很可能把影片拖得太長。太短的留白也無法營造該有的氣氛，所以得從整部作品的角度決定留白的長短，這也是留白之所以這麼困難的原因。

Cut1 的一開始是空無一物的堤防，接著女性從畫面外面走到堤防的尾端停了下來，凝望著大海的另一端。此時凝望著大海的「留白」（演技上的「留白」）非常重要。Cut2是女性視線落點的夕陽與大海的鏡頭。這段空景也是影片裡的一段「留白」（影像上的留白）。

Cut3是以特寫鏡頭的方式，拍攝演員大罵「混蛋」的鏡頭，罵完成後，立刻銜接Cut4這個嘴巴與眼睛的特寫鏡頭。這個罵完「混蛋」之後的表情是於另一個鏡次拍攝的插入鏡頭。

Cut5是罵完之後，表情變得輕鬆的女性。這個鏡頭其實可使用Cut3的後半段代替，但這次使用了於另一個鏡次拍攝的表情特寫鏡頭。

Cut6是從堤防下方仰拍的鏡頭。拍攝這個鏡頭時，是以手持攝影的方式圍繞著站在堤防尾端的女性拍攝，而且以背景的火燒雲營造結束的氣氛。這個鏡頭雖然有點久，但從前面的流程來看，這個長度的確有其必要。

剪接素材可於此處瀏覽
「朝著夕陽大罵混蛋（素材）」

「朝著夕陽大罵混蛋」

▲拍攝大罵「混蛋」的鏡次時，總共請演員大罵了三次。

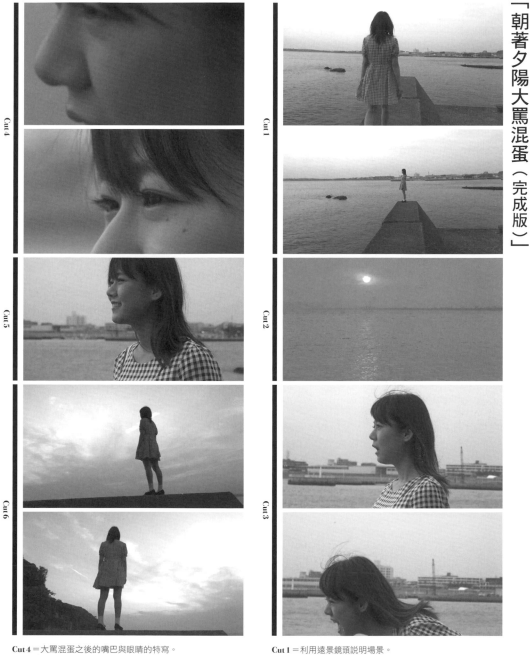

「朝著夕陽大罵混蛋（完成版）」

Cut 4 ＝大罵混蛋之後的嘴巴與眼睛的特寫。
Cut 5 ＝拍攝表情變化的鏡次。
Cut 6 ＝以天空為背景，暗示明天會更好的鏡頭。

Cut 1 ＝利用遠景鏡頭說明場景。
Cut 2 ＝插入夕陽、大海、波浪的空景，營造影像上的「留白」。
　　　　到底「留白」該多久？答案往往太過主觀，建議大家隔一
　　　　段時間再多看幾次影片，或是請第三方給予客觀的意見，或
　　　　許就能找出正確答案。
Cut 3 ＝一開始的兩個鏡次都是看不到表情的側邊鏡頭，所以
　　　　請演員稍微往後面站一點，才能完成這個看得到表情的
　　　　Take 3。

◉演員
宮內桃子

日常動作的分鏡

舞蹈練習

● 這次要以偶像團體ＰＬＣ的音樂錄影帶「還有一個心願」介紹「舞蹈練習」的分鏡。音樂錄影帶不只包含藝人唱歌或演奏樂器的畫面，還要讓歌詞裡的故事轉換為實際的影像，或是透過抽象的畫面營造某種意象，這可說是導演最能展現個人風格的影像作品之一了。

要讓樂曲轉換為實際的影像時，通常會先整理出歌詞裡的故事，接著以多台攝影機在棚內拍攝演奏樂器的場景，並讓故事與演奏樂器的場景互相穿插。

「還有一個心願」的歌詞多是抽象的意境，故事的部分相對比較薄弱，因此我以歌詞裡的「手牽手」為主軸，拍攝八位成員在……？

夕陽西曬的教室裡，手牽著手睡覺的場景，拍出這些女孩兼顧學業與演藝活動的心境與糾葛。那麼該怎麼安排分鏡，才能拍出這些女孩利用學校的休息時間，在校園的某個角落、樓梯轉角處與走廊練習舞蹈的畫面呢

「舞蹈練習（完成版）」

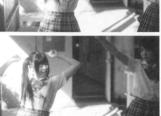
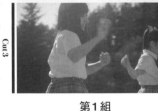
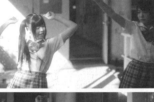

Cut 4 / Cut 1 / Cut 2 / Cut 3

第1組

● 這個分鏡範例的內容是利用休息時間練舞的成員。這個分鏡不單單是跟著音樂編排，所以請大家務必透過內文了解分鏡設計的主旨。

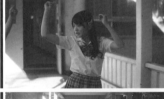

Cut 5 / Cut 6

第2組

MV 的完整版請於 YouTube 搜尋
【MV】ねがいごとまたひとつ
（還有一個心願）／
PLC（官方網址）

PLC ＊ 以珍珠奶茶與可麗餅專賣店的「珍珠女孩」為雛型的偶像團體。「還有一個心願」是 2013 年 7 月發表的首支單曲「夢想成真！」中的收錄曲。這支音樂錄影帶可於 PLC 的 YouTube 官方頻道欣賞完整版。

Cut 8 / Cut 9 / Cut 7

第4組 / **第3組**

「舞蹈練習（素材）」

雖然是備案，但最後都不採用的鏡頭

Take 1

Take 2

Take 3

Take 4

Take 5

●拍了卻沒使用的鏡頭。這些鏡頭並不差，但不符合作品的調性。

●演員
PLC

心的糾結，而請這兩位女孩演出練習不順利的感覺。這個鏡頭非常重要，請大家務必記得這個以鏡內世界為構圖主軸的過肩鏡頭。

為了透過這支音樂錄影帶呈現熱衷練習的成員，在剪接時，特別選擇與成員保持一定距離的畫面（利用望遠鏡頭的望遠焦段拍攝的鏡頭），藉此營造某個人從遠方守護她們的感覺。

接著為大家介紹沒剪進影片的舞蹈場景。素材Take1是一邊討論、一邊練舞的兩位女孩。Take2是演員的腳部。按理說，剪接時通常會穿插這類鏡頭。Take3是以廣角鏡頭拍攝的畫面。雖然減光鏡的暗角很明顯，卻能拍出韻味十足的畫面。上述的Take4是前景空無一物的廣角鏡頭，不符合影片的意旨，所以放棄不用。接著是腳邊的鏡頭（Take5），但也基於同樣的理由放棄。雖然這些都是為了備案而拍攝的鏡頭，但為了保有作品的方向性與主軸，建議大家在剪接時放棄這類鏡頭。

透過音樂錄影帶學習「舞蹈練習」的分鏡

拍攝時，我請這些女孩兩兩一組，再請她們分別於上述的場景練習，然後以不同的攝影角度與構圖拍攝她們排舞或討論的場景。

首先介紹的是範例第一組的畫面。Cut1是以校園為背景的背影鏡頭，內容是正在練舞的兩位女孩，使用了20mm的廣角鏡頭拍攝。

Cut2是以75～300mm的望遠鏡頭跟拍舞蹈的動作。Cut3則是以標準鏡頭仰拍的側邊鏡頭。

接著是第二組的畫面。Cut4、Cut5是另外兩位成員在走廊練舞的畫面。之所以動作不太一致，是因為這時候的設定是還在排舞的階段，也才能與舞蹈動作一致的Cut6串連。

接著是第三組與第四組的畫面。Cut7是將減火器的警鈴放在前景的手持滑動拍攝。這種讓物品擋在前景的拍攝手法能營造暗地裡，以客觀的角度觀察的印象。Cut8為了營造相同的效果，故意讓樓梯的扶手與樓梯的上方進入前景，拍攝正在樓梯轉角處練習的兩位女孩。

Cut9是鏡子裡的兩位女孩，不過兩人的拍接時有點對不起來。這個場景為了拍出成員內

煩惱的少女

透過另一支音樂錄影帶
增加呈現「煩惱」的手法

●這節要從偶像團體PLC的「還有一個心願」的音樂錄影帶（以下簡稱MV），探討「煩惱的少女」的分鏡表。這支MV的主題是這些女孩在學業與演藝活動之間蠟燭兩頭燒的「糾結」。雖然「煩惱」的部分多由演員負責演出，但該怎麼將這個部分拆成分鏡，又該如何串連這些分鏡，是這次要學習的重點。

歌曲從間奏的部分點出每位成員心中的「糾結」。「煩惱的少女」模式1是「為了不爭氣的自己流淚」的場景。Cut1是三上亞希子這位成員練舞練得不順利的鏡頭。這個從側邊拍攝的鏡頭捕捉了少女練舞時，沒踩在鼓點上，一臉虛無的神情（中景鏡頭）。

Cut 2是前一個表情的近景鏡頭，透過無精打彩的側臉呈現心情低落的感覺。接著插入的是川上愛美這位成員練舞很順利的鏡頭。這個將背影放在前景，拍攝的是川上愛美這位成員練舞很順利的鏡頭。

（Cut 3）。這個鏡頭故意以相同的構圖大小與鏡中演員的Cut6可說是再經典不過的分鏡。這個鏡次是從開始練舞的部分拍攝，但前面也提過，為了顧及MV的長度，所以剪接是這些女孩在學業與演藝活動之間蠟燭兩頭

Cut 4、Cut 5是「流淚」的分鏡。當三上亞希子回頭看時，焦點從鏡子裡的兩個人移到三上亞希子身上，接著透過Cut 5的正面鏡頭呈現眼淚從三上亞希子臉頰滑落的畫面。以電影拍攝而言，三上轉身後，淚珠緩緩滑落臉頰是最理想的畫面，但MV沒有等待轉身後，眼淚滑落的時間，所以才在流淚的畫面銜接眼淚從三上亞希子臉頰滑落的正面鏡頭，讓畫面的切換跟上音樂的節奏。

這種淺景深的焦點移動方式，能有效解決攝影師拍不出眼淚與演員哭不出來的問題。其實這次在拍攝Cut 5的時候，是先請演員往上看著天花板，滴眼藥水，正式開拍時，Cut 9是坐在地上，抱著膝蓋若有所思的近景模式2是「對著鏡子自問自答」的分鏡。這個鏡頭請川島繪里香這位成員演出自我反省的感覺，以及對著鏡子問自己，該如何超越現在的自己。這個將背影放在前景，拍攝能更了解整部影片的世界觀吧（參考P.096）。

這個鏡頭次是從開始練舞的部分拍攝，但前面也提過，為了走近鏡子一步的部分。接著是伸手觸摸鏡中的臉頰的畫面。但這裡有一個不符合實際情況的部分，那就是從本人的位置來看，手沒有真的往臉頰的方向伸過去，但從攝影機的位置來看，手的確是往臉頰的位置伸過去。

Cut 7是手摸著鏡子的側邊手部特寫鏡頭。

Cut 8是鏡頭比Cut 6更拉近的畫面，同樣請演員伸手摸向鏡中的臉頰，呈現「煩惱」的情緒。

最後則是請成員安齋繪莉花演出「坐在地上，抱著膝蓋煩惱」的動作。第一個鏡頭的Cut 9是坐在地上，抱著膝蓋若有所思的近景鏡頭，為的是捕捉煩惱的表情。Cut 10的場景是夕陽射入教室的某個角落，主要是從側邊捕捉了安齋垂頭喪氣坐著的動作。

若能於YouTube觀賞MV的完整版，應該能更了解整部影片的世界觀吧（參考P.096）。

「煩惱的少女（完成版）」

Cut 1

Cut 2

Cut 3

Cut 4

Cut 5

為了不爭氣的自己流淚

由於三上亞希子不是演員，很難在需要的時間點哭出來，所以請她先點了眼藥水。這個分鏡就算只有一位演員也能拍攝，大家不妨可以試拍看看。

Cut 1

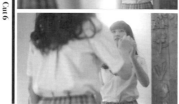
Cut 2

Cut 7

Cut 6

Cut 8

對著鏡子自問自答

拍完 Cut 6 之後，先拍拉近鏡頭的 Cut 8，然後再拍攝 Cut 7 的手部特寫，才能有效率地拍完所有鏡頭。

攝影素材可於下列的網址瀏覽
「煩惱的少女（素材）」

● 可觀賞 **Cut 5** 的流淚場景如何拍攝，以及
Cut 8 的向鏡子伸手的拍攝現場。

Cut 9

Cut 6

Cut 10

坐在地上，抱著膝蓋煩惱

以近景鏡頭捕捉「煩惱」的神情，再以遠景鏡頭營造「孤獨」的氣氛。這個場景是傍晚時分的教室，讓拍攝主題的曝光稍微不足，就能充分營造「孤獨」的感覺。

不想回家——公園篇

◉從這節開始，要透過一些似曾相識的鏡頭，挑戰「不想回家」的分鏡。第一個舞台是傍晚的公園，道具是鞦韆與立體攀爬架。

在傍晚的公園裡，某位女性坐在鞦韆上，一副「不想回家」的感覺，這個場景需要透過一些演技營造倦怠的氛圍，但真正的重點在於**Cut4**（參考下圖）。利用正面的胸上鏡頭拍出女性緩緩地坐著鞦韆前後搖晃，時而朝鏡頭直來，時而離鏡頭而去的動作。若想利用淺景深營造氣氛，就必須不斷地對焦，讓焦點持續落在前後搖晃的鞦韆上，但這次的範例故意將焦點放在女性身後鞦韆搖晃到前景的位置，也就是當鞦韆遠離鏡頭時，畫面是失焦的，等到鞦韆盪回前景處才對焦，這種對焦方式也讓這個畫面成為述說心境的鏡頭。

立體攀爬架也是很經典的

鞦韆 Cut 4

▲拍攝鞦韆的**Cut 4**時，將焦點固定在前景，讓畫面隨著鞦韆的前後搖擺失焦，藉此呈現演員的心情。

「公園、鞦韆」

Cut 1

Cut 2

Cut 3

Cut 4

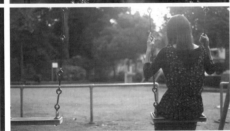

Cut 5

Cut 1 ＝演員正前後搖晃著雙腳，但看不見演員的表情。
Cut 2 ＝以緊縮的胸上鏡頭從側面捕捉演員的表情。
Cut 3 ＝説明現場情況的遠景鏡頭。
Cut 4 ＝正面的胸上鏡頭。以焦點固定的方式拍攝前後搖晃的畫面（☞參考右圖）。
Cut 5 ＝背影鏡頭。連旁邊停止的鞦韆都一併帶到之外，讓演員偏坐於畫面某側的構圖也營造了「孤單」的氣氛。

「公園、立體攀爬架」

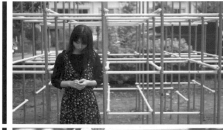
Cut 1

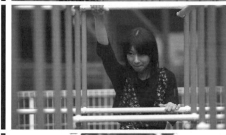
Cut 2

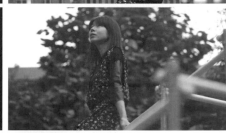
Cut 3

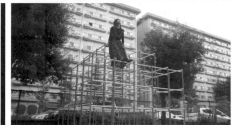
Cut 4

Cut 5

Cut 1＝佇立在立體攀爬架前方的女性。一開始從演員的正面開始拍攝，接著演員轉過身，開始攀爬立體攀爬架。

Cut 2＝繞到立體攀爬架的對面，從立體攀爬架內部拍攝演員搭手握住鐵桿，準備往上爬的畫面。

Cut 3＝爬到最上面坐著的女性。從只有立體攀爬架的畫面開始帶入，可藉此壓縮影片裡的時間（☞參考左圖）

Cut 4＝從立體攀爬架下方往上拍的遠景鏡頭。

Cut 5＝從立體攀爬架的上方捕捉女性的表情。

道具，但如果原封不動地記錄攀爬的動作，會顯得有點滑稽，也無法營造需要的氣氛，所以讓 Cut 2 這個鏡頭在開始攀爬的動作結束，再立刻銜接到 Cut 3 這個爬到頂點坐著的鏡頭。這兩個鏡頭都從空景帶入，也就是以立體攀爬架為背景，並從看不見人物的位置帶入鏡頭。這種技巧能讓這兩個鏡頭更自然地串連。

「不想回家」的共通點
利用傍晚的公園拍攝的分鏡

立體攀爬架 Cut 3

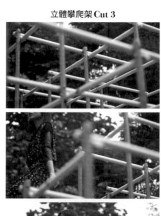

▲立體攀爬架的 Cut 3 為了省略攀爬的動作，也為了讓鏡頭更自然地銜接，所以選擇從只有立體攀爬架的畫面帶入。
（☞參考 p. 122、p. 201）

●演員
倉本夏希

不想回家──夜景篇①

●接著讓我們繼續思考，還有什麼方法可以呈現「不想回家」這個感覺吧。這次設定的情境是「夜晚的街道」。雖然攝影機的感光度愈來愈棒，但要注意的是，若為了拍出明亮的夜景而一味地調升感光度，之後在大螢幕觀看拍攝的素材時，很可能會發現整個畫面充滿雜訊，而這樣的素材是無法使用的。

拍攝「夜晚的街道」這類場景的重點在於巧妙地讓街燈或燈飾進入鏡頭，點綴整個畫面。比方說，可讓演員站在街燈下方或是背景有很多燈飾或燈光的位置演出，只要用心

設計構圖，整個畫面的質感也會跟著不同。

範例選擇的第一個場景是「全向十字路口」。**Cut 1** 是讓行人在拍攝主體前方不斷交錯的鏡頭，呈現在人群之中孤身一人的孤獨感。**Cut 2** 則是以模糊的大型招牌燈為背景，演員從畫面之外走進來的鏡頭。整個畫面都

利用晚上在人群裡徘徊的場景

呈現「不想回家」的感覺

「不想回家──夜景篇①全向十字路口」

Cut 1

Cut 2

Cut 3

Cut 4

Cut 5

Cut 1＝一個人坐在會合點的女性。前景有許多行人走來走去。
Cut 2＝女性走進背景為大型招牌燈的畫面裡。開始漫無目的地在街上走著。
Cut 3＝從側邊跟拍女性的緊縮胸上鏡頭。
Cut 4＝從女性正面邊後退邊拍攝的鏡頭
Cut 5＝最後是繞到女性背後，追著女性拍攝的背影鏡頭。也請演員偶爾露出側臉。

「不想回家──夜景篇①與國道平行的人行道」

是閃閃發亮的大型招牌燈與街上的燈光。

自Cut3之後都是演員在全向十字路口彷徨的鏡頭。這些鏡頭將焦點全對在拍攝主體身上，而且極力讓景深變淺，藉此讓背景的人群變得模糊，這也能避免路人的臉被拍得太清楚。

下一個場景是「與國道平行的人行道」。為了讓車頭燈入鏡，才選擇在車水馬龍的國道拍攝。從畫面可以看到遠景處有紅綠燈，

變成紅燈的時候，車子跟著停下來，所以演員也在此等待。這個場景的每個場次都是在變成綠燈，車子開始往前走的時候請演員走向攝影機。

背影鏡頭的Cut5則故意選在紅燈，有許多車子停下來的時候拍攝，為的是讓更多高架橋底下的方向燈入鏡。此外，這次要呈現的是路上沒什麼人的感覺，所以要盡可能選在街上人少的時候拍攝。

Cut 1＝一個人走在人行道的遠景鏡頭。為了拍到許多車子交會，選在遠景的紅綠燈變成綠燈時拍攝。

Cut 2＝以相同角度推近鏡頭的腰上鏡頭。

Cut 3＝腳步與影子。

Cut 4＝與 Cut 2 同一個鏡次的鏡頭。於演員走出畫面之外的時候銜接 Cut 5。

Cut 5＝繞到演員背後拍攝的背影鏡頭。為了讓遠景處充滿車子的方向燈，故意選紅燈的時候拍攝。

●演員
倉本夏希

不想回家──夜景篇②

●這節的舞台一樣是夜晚的街道，一樣要為的夜晚。

大家介紹另一個呈現「不想回家」這個感覺的手法。假設選在無法另外打燈的場所拍攝，就要盡可能運用現場的燈光。勘景時，要先思考「演員是要站在街燈下方演出嗎？」「背景要不要有燈飾呢？」這些問題。建議大家等到太陽下山，體會一下現場氣氛。

拍攝夜晚場景時不只要留意背景處理，還可以活用街上的燈光作為照明

此外，就算租不起大型燈具，也可以選擇價格較便宜的電池式LED燈。哪怕只有一盞小燈，都能適時補光。要注意的是，以LED燈從高處打光比較能打出類似街燈的質感，若從側邊打光打出較硬的光，反而會讓觀眾覺得「有人在打光」，也會摧毀夜晚的氣氛。

這次的拍攝主題為「跨越鐵軌的天橋」與「在街上徘徊」，前者的 **Cut 1** 與 **Cut 4**，以及後者的 **Cut 2** 都利用電池式LED燈從街燈

「不想回家──夜景篇②跨越鐵軌的天橋」

Cut 1

Cut 2

Cut 3

Cut 4

Cut 5

Cut 1＝待在天橋的女性。演員向鐵絲網走去。利用遠方的LED燈替臉部補（一台燈）。
Cut 2＝從女性背後拍攝疾駛而來的電車，順便說明現場的狀況。
Cut 3＝經過的電車。構圖改成近景鏡頭。
Cut 4＝從側邊拍攝的胸上鏡頭。這個鏡頭也以LED燈補光。
Cut 5＝失焦的夜景燈光

「不想回家——夜景篇②在街上徘徊」

Cut 1 ＝邊按著按鈕，邊在自動販賣機前方走著的女性。
Cut 2 ＝在充當腳踏車停車場的隧道前方佇立的女性。
Cut 3 ＝坐在展示窗前方的女性。在背景安排照來攘去的行人，營造演員孤身一人的感覺。
Cut 4 ＝以車流量很高的馬路與街燈為背景，讓演員左右徘徊，再接到片尾的工作人員字幕。

員不想回家的氣氛。

在拍攝「在街上徘徊」這個主題時，並未選擇將一個動作拆解成多個分鏡的傳統方法，而是不斷地改變場景，利用一些令人印象深刻的鏡頭營造「不想回家」的感覺。要使用這種蒙太奇的手法，最好挑選適合此情此景的背景音樂，隨著音樂的輕重緩急安排鏡頭切換的時間點、拍攝主體的動作以及片尾工作人員的畫面，讓觀眾更舒適地觀賞，當然也要注意串接鏡頭的順序。

的位置補光。

除了街燈之外，自動販賣機的燈光、隧道、腳踏車停車場、展示窗前面，都是沒有燈具也能拍攝的場景，大家平常不妨多留心這類場所。

在拍攝「跨越鐵軌的天橋」這個主題時，刻意選擇跨越鐵軌的天橋，而不是跨越國道的天橋，因為這樣更容易營造意境。這次預設的劇本是在晚上搭著擠滿乘客的電車回家，因此或許可利用有家可回的乘客營造演

早晨光景篇①

●接下來要分幾回介紹屬於日常生活一景的「早晨光景」。第一個要介紹的是「正在睡覺」的分鏡。由於這個動作就只是在床上睡覺，所以反而很難拆成多個分鏡。這個動作會讓大家想到哪些畫面（角度或構圖）呢？

應該有不少人會想到從正上方俯瞰的畫面吧？雖然只是我個人的經驗，不過我曾經請某間影像專科學校的學生繪製「正在睡覺」這個場景的分鏡，學生裡十有八九都畫出從正上方俯瞰的畫面，也有不少學生將這個畫面當成第一個鏡頭。

這種從正上方拍攝的畫面的確是連續劇與電影很常見的角度，這次的範例也以這個角度拍攝了第一個鏡頭，之後則以相同的角度拍攝了更接近演員的鏡頭。這兩個鏡頭都是以Sony的小型攝影機（RX0）拍攝的。這種防雨滴、防潑水的輕量化運動相機能夠利用吸

從正上方俯拍的攝影現場

▲為了從正上方拍攝，而於天花板架設的天地柱。方向與床一致。

▲夾在天地柱上的是Sony DSC-RX0攝影機。

▲可利用智慧型手機的App確認畫面，還能設定焦點的位置。圖中操作智慧型手機的是筆者藍河先生。

「寢室篇・早上，正在睡覺」

Cut 1

Cut 2

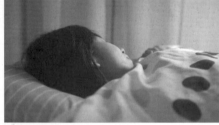

Cut 3

Cut 4

Cut 1 = 正在床上睡覺的俯拍鏡頭。屬於全身的構圖。
Cut 2 = 同一個角度，但鏡頭推近的胸上鏡頭。重點在於正在睡覺的表情。有請演員動一動頭。
Cut 3 = 從側邊拍攝的水平翻身近景鏡頭。
Cut 4 = 房間的遠景鏡頭。畫面右側是房間的組合架，藉此營造客觀的感覺。

Section 2

「寢室篇・早上，睡回籠覺」

接下來要將房間裡的日常風景拆成分鏡
先從正在睡覺的早晨光景開始介紹

盤或軟管腳架固定，可以設置的位置也比較多元。

早期要拍攝這種從正上方俯瞰的鏡頭，通常得將三角台接在稱為蟹腳的三腳架上拍攝，或是直接將腳架接在三角台上，但無論如何，都很難避開三角台的腳，所以很難真正拍出從正上方俯瞰的鏡頭，而且攝影師也得透過監控螢幕確認畫面，所以拍攝這種畫面時，陣仗通常都很大。

相對的，RXO的機身很輕，可使用拍照用的腳架固定，也能將軟管腳架固定在橫互天花板的天地柱上，甚至可直接架在燈架上拍攝。此外，還可以使用無線連線功能從智慧型手機確認畫面，以及遙控攝影機開始或結束錄影。

由於器材的數量變少，布置現場的時間也變短，大家有機會的話，務必挑戰一下這種從正上方俯瞰的鏡頭。

Cut 1 ＝很吵鬧的鬧鐘。
Cut 2 ＝睡在被窩裡的女性。被鬧鐘吵得受不了，只好伸手按掉鬧鐘。
Cut 3 ＝手從畫面之外伸進來，按掉鬧鐘。
Cut 4 ＝Cut 2 的延續。躲回被窩的女性。
Cut 5 ＝連時鐘都入鏡的房間遠景鏡頭。

●演員
倉本夏希

早晨光景篇②

●接著一樣是「早晨光景」的範例，而這次要探討的是與「起床」有關的兩個場景，而且都與「正在睡覺」與「起床」這一連串的動作有關，這次的範例也是前一節的延續。

這個題目最需要注意的部分就是攝影機的位置。以正常的房間格局而言，床舖通常會靠在牆壁，所以要拍攝房間全景時，是可以不用移動床舖的，但如果要換成從室內往外拍的角度，就必須稍微挪動床舖，在床舖與牆壁之間騰出設置攝影機的位置。如果打算設置腳架的話，就需要更大的空間。

以前曾請過專科學校的學生將小朋友在房間醒來的場景畫成分鏡，其中有好幾位毫不猶豫地畫了從牆邊拍攝的鏡頭，但這可是得在牆壁打洞，才有辦法拍攝的鏡頭啊。假設看影片的時候沒有多加注意，很難發現攝影機其實嵌在許多不同的位置。話說回來，只要不是另外設置的布景，設置攝影機的位置

「寢室篇・起床，清爽地醒來」

Cut 1 ＝女性正躺在床上睡覺的遠景鏡頭。

Cut 2 ＝睡臉的特寫鏡頭。在醒來後，準備起床的動作切到下個鏡頭。

Cut 3 ＝以起床的動作銜接。這是從床舖側邊拍攝的仰角鏡頭。

Cut 4 ＝女性起床後的正面鏡頭。請演員伸了伸懶腰。

Cut 5 ＝晨光從窗簾縫隙射入室內。演員神情清爽地看著室外。

「寢室篇・起床，從床上跳起來」

Cut 1 ＝正在鈴鈴作響的鬧鐘。演員正窩在揪成一團的被窩裡睡覺的遠景鏡頭。

Cut 2 ＝手從畫面之外伸進來按掉鬧鐘。

Cut 3 ＝這是從正面拍攝的鏡頭。女性從焦點之外的位置嚇得坐起來之後，焦點對在女性身上，接著女性轉身，確認時間。

Cut 4 ＝落在假想線上的時鐘。

Cut 5 ＝盯著時鐘，急著站起來的女性。接著走出畫面。

營造早晨的氣氛，故意稍微拉開窗簾，讓窗

在拍攝「清爽地醒來」這個分鏡時，為了

置，再從女性的正面拍攝起床的表情。

次的範例是先在床腳邊預留設置腳架的位

位置，再根據這些家具的位置設計分鏡。這

場景」，但採排時，最好先確定現場家具的

在攝影棚之外的室內拍攝場地稱為「室內

攝。

都不是在攝影棚拍攝，而是在實際的場所拍

就會受限，但就實務而言，這類鏡頭大部分

外的陽光射進屋內。另一側則利用反光板反

射陽光，打亮演員的臉部，藉此捕捉完整的

表情。起床後，演員走到窗簾拉開的縫隙，

便可拍到眺望戶外的表情。

在拍攝「從床上跳起來」的分鏡時，特別

請演員演得誇張一點，例如忽然從床上跳起

來的動作，以及急著轉頭看時鐘，確認時間

的動作，這些看起來都很像是漫畫才會有的

動作。

●演員

倉本夏希

日常動作的分鏡

早晨光景篇③

◉這節一樣是「早晨光景」的系列。「拉開窗簾」這個分鏡為了營造早晨的氣氛，仿照前一頁「清爽地醒來」的分鏡，稍微將窗簾拉開了一小縫，藉由射入室內的陽光突顯拍攝主體的表情。特別要請大家學起來的是，拉開窗簾，拍攝主體因逆光變成剪影的背影鏡頭（Cut 2）。這種光線突然打破黑暗的畫面象徵著早晨，所以很適合當成插入鏡頭或是轉場鏡頭使用，想必大家也常在電影或連續劇看到這類鏡頭吧。

眺望窗外的場景則插入了說明女性正在看什麼的主觀鏡頭（Cut 4）。不巧的是，拍攝當天天公不作美，無法呈現早晨清爽的感覺，但這種鏡頭還是能順利地接回於室內回頭望的鏡頭。

在拍攝「換衣服」的分鏡時，故意以暗示的方式拍攝，而不是直接拍攝換衣服的畫面。這個鏡頭的重點在於不直接拍攝穿著內

拉開窗簾，迎接早上的陽光，再迅速換好衣服

「寢室篇・拉開窗簾」

Cut 1

Cut 2

Cut 3

Cut 4

Cut 5

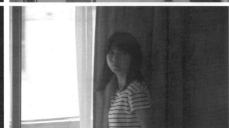

Cut 1＝演員從畫面外面走到窗簾前面的側邊鏡頭。
Cut 2＝女性的背影鏡頭。拉開窗簾的瞬間，女性變成剪影。
Cut 3＝從窗外陽台拍攝的鏡頭。女性拉開紗窗，望著室外。
Cut 4＝說明女性視線落點的主觀鏡頭。
Cut 5＝從室內對著窗子拍攝的鏡頭。女性回頭之後，走出畫面。

Cut 1 ＝拉開胸口拉鏈的特寫鏡頭。
Cut 2 ＝丟在床上的睡衣。
Cut 3 ＝睡褲滑落腳邊的鏡頭。
Cut 4 ＝頭部穿過長領毛衣的特寫鏡頭。剪接的重點在於快速
　　　銜接這些鏡頭。

衣的畫面。光憑拉下拉鏈，將脫下來的睡衣丟在床上的鏡頭，觀眾應該就能意會到女性的上半身只剩下內衣。接著脫褲子的鏡頭也是將攝影機對著腳邊，拍攝褲子「咻～」地滑落地上的畫面。拍攝各種動作時，不一定要赤裸裸地呈現動作，有時還要讓觀眾發揮想像力。

過於真實的影像有時太過赤裸，甚至會很扎心，所以要根據觀眾的年齡層選擇拍攝的手法，尤其電影與電視劇也有所謂的「分級

制度」。當不符合年齡的觀眾看到充滿性與暴力的內容，很有可能會受到不良的影響，所以要特別呼籲從業人員注意這件事。這個時代充斥著連續劇、電影、網路影片以及各種影像，所以愈是接近大眾的媒體，例如電視，愈是該受到更嚴格的分級制度管制。

正因為是影像氾濫的時代，所以這次「換衣服」的範例才能以這種讓觀眾發揮想像力的手法拍攝，大家不妨也將這種拍攝手法與剪接方式學起來吧。

●演員
倉本夏希

早晨光景篇④

◉這節是早晨光景系列的最後一個範例，要探討的是「從冰箱拿出優格」與「吃優格」這兩個分鏡。「拿出優格」這個分鏡是使用Ｓｏｎｙ小型攝影機ＲＸ０拍攝，這台攝影機曾用來拍攝早晨光景篇①「正在睡覺」的俯瞰鏡頭。

Cut 1是女性走到冰箱旁邊的鏡頭。我們利用專用夾將ＲＸ０固定在安全帽上，再請演員戴上安全帽，才拍出這種主觀鏡頭（Ａ）。

機拍攝，但是攝影師一走近冰箱，冰箱門就常理而言，主觀影像通常會使用主要攝影

會出現攝影師的倒影，所以才會請演員拍攝這個鏡頭。Cut 3是從冰箱內部往外拍攝的鏡頭，想必大家很常在電影或連續劇看到這類畫面吧。現在的攝影機都很輕盈，而且有防雨滴的規格，畫質又很棒，所以從冰箱內部往外的鏡頭也變得很容易拍。（Ｂ）

從冰箱內部往外拍的鏡頭會在冰箱門關上之後變得全黑，剛好能用來銜接下個場景。

話說回來，冰箱門關著的全黑畫面也能於帶入鏡頭的時候使用。這種拍攝手法也能用來拍攝置物櫃、鞋櫃、金庫這類場景。拍攝

「寢室篇‧從冰箱拿出優格」

Cut 1 ＝女性往冰箱移動的主觀鏡頭。

Cut 2 ＝從冰箱側邊拍攝的鏡頭。女性抓住冰箱門的握把，打開冰箱門。

Cut 3 ＝從冰箱內部往外拍的鏡頭。這個鏡頭是從冰箱門打開的部分銜接。冰箱門「碰～」的一聲關上後，畫面全黑。

Cut 4 ＝女性拿著湯匙走回桌子，坐在椅子上。

「寝室篇・吃優格」

Cut 1

Cut 2

Cut 3

Cut 4

Cut 4

Cut 1＝以過肩鏡頭特寫桌子上的優格。
Cut 2＝女性正面。打開優格，拿著湯匙（鏡頭故意不帶到優格的容器）
Cut 3＝用湯匙挖了一口優格，送進嘴裡。
Cut 4＝吃優格的遠景鏡頭。

從冰箱拿出優格，到坐下來享用的分鏡

任何場景，本範例則是演員拿著湯匙，坐在椅子上的畫面，但其實也可以直接切到演員坐著的畫面。

「吃優格」的 Cut 2 是正面拍攝的近景鏡頭。之所以沒帶到優格的容器，是為了避免打不開優格蓋子而NG。若要拍攝打開蓋子的動作，就要多準備幾個全新的優格，以免一直NG，沒有道具可拍。其實就算不拍開蓋子的動作，只要插入一個沒有拍到容器的鏡頭，觀眾也會自行想像演員已經打開蓋子了。

接在全黑畫面之後的 Cut 4 基本上可以是任何場景，本範例則是演員拿著湯匙，坐在椅子上。

從冰箱拿出優格，因為拍攝的鏡次一多，演員會很習慣一打開冰箱門就看著優格，但這樣的畫面是有點不自然的。

前，記得要求演員不要立刻把手伸向優格，到坐下來享用的分鏡。

●演員
倉本夏希

「旅遊」節目的分鏡

3

本章要介紹的是，一個人主持的旅行節目的拍攝重點與分鏡。這次的舞台是東京的高尾山，以及從京都車站前往清水寺的路線，拍攝器材只有一台攝影機。這類電視節目通常會出動好幾台攝影機同時拍攝，但這章要介紹以一台攝影機拍攝時的重點。

搭乘電車旅行的女性

●旅行節目通常就是拿著攝影機追拍旅行者，記錄每個有趣的瞬間。本章要介紹的是，在拍攝旅行的點點滴滴時，需要注意哪些事情與重點。

在旅行過程拍攝的話，通常會拍得很長，而且拍完再剪接，會花很多時間預覽素材，變得非常麻煩，所以在拍攝的時候就要仔細觀察拍到的東西，從中找出要留下以及要刪除的素材。換言之，就是要邊拍邊思考之後要怎麼剪接，以及要使用哪些素材。

假設是由攝影師自己剪接，通常會覺得「這是好不容易才拍到的素材」、「這個鏡頭很漂亮，想多剪一點進去」而難以取捨，讓整部影片拖得又臭又長。

要知道，剪接本來就是去蕪存菁，讓影片更容易觀賞的步驟，就算是好不容易剪完成的作品，也不能為了記錄內容而讓每個鏡頭都太長，否則整部影片的節奏就會變得很緩慢與冗長。會讓人想再看一次的作品通常是節奏輕快俐落的影片，若不注意這些重點，就會失去剪接的意義。

其實大部分的影像創作之所以讓攝影師與剪接師各司其職，就是為了讓剪接師從第三者的角度評估攝影師拍攝的素材，藉此剪出比例平衡的影片。當攝影師與剪接師是同一個人，的確很難以剪接師的角度看待剪接；不過對剪接師而言，本來就該針對每段素材思考鏡頭的排列順序以及述說故事的方法。

這次製作了「以攝影師的角度剪接」以及「以剪接師的角度剪接」這兩種範例，但光是文字很難說明剪接的細節，還請大家務必一邊瀏覽影片，一邊參考內文的解說。

Cut 1 的場景是電車內部，女性正抱著背包坐在座位上。鏡頭是從背包的特寫開始。

Cut 2 與 Cut 3 是看著窗外的女性。對攝影師來說，不管是前者的緊縮胸上鏡頭還是後者的特寫鏡頭，都拍到很棒的表情，但對剪接師來說，重覆的鏡頭都是多餘的，所以只保留特寫鏡頭。

Cut 5、6、7 是電車進入隧道之後的鏡頭。Cut 8 是電車駛出隧道後，景色豁然開朗，表情也跟著放鬆的女性。以攝影師的角度剪接時，會希望讓女性的表情長一點，所以會連女性稍微張開嘴巴的部分都剪進影片；但剪接師會希望早點讓觀眾知道女性的表情為什麼變得輕鬆，所以不會連女性張開嘴巴的部分都剪進影片。

整部影片的特徵在於每個鏡頭都很短。大家在編輯時，務必連同作品的節奏與律動一併考慮。

▼下面是以不同的角度取捨素材的圖示。上方是以攝影師的角度剪接的示例，下方則是站在觀眾角度剪接的示例。從中可以發現，下方的示例不僅每個鏡頭都較短，還具體設計了串連鏡頭的方式。要請大家特別注意的是，在隧道之內的燈是由左往右移動，但剪接時，特別挑選燈的移動速度一致的鏡頭。

「搭乘電車旅行的女性（以剪接師的角度剪接）」

Section 3

Cut 9

Cut 10

Cut 11

**即使素材相同，仍可透過剪接
剪出完全不同的作品**

這次的兩個範例使用了完全相同的素
材，只透過剪接賦予不同的質感。利用
線條framed圍起來的鏡頭或場景是在「剪接師
角度」排除的部分。雖然剪接沒有正確
解答，但剪接時，還是得站在剪接師的
角度剪接。

‖‖‖‖‖‖‖‖‖‖‖‖‖‖‖‖‖‖ 裁掉的鏡頭與場景

由攝影師自己剪接，
每個素材片段通常會剪太長

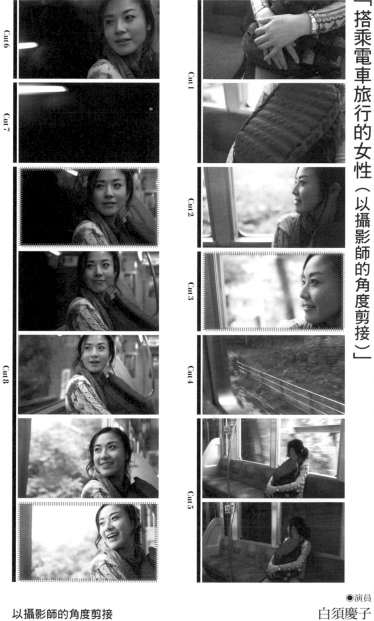

Cut 6

Cut 7

Cut 8

Cut 1

Cut 2

Cut 3

Cut 4

Cut 5

●演員
白須慶子

「搭乘電車旅行的女性（以攝影師的角度剪接）」

以攝影師的角度剪接

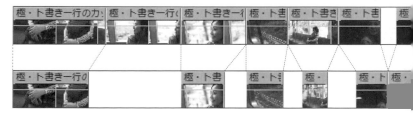

以剪接師的角度剪接

抵達車站的女性

攝影機只有一台時的攝影技巧，
以及調整順序的剪接技巧

◉接下來要透過「抵達車站的女性」這個分鏡，介紹拍攝與剪接的相關技巧。到底該怎麼拍攝抵達車站的狀況呢？讓我們透過剪接來介紹吧。這次的範例總共有「攝影素材的順序」與「剪接後」這兩個，請大家務必邊瀏覽，邊參考內文的說明。

車的畫面（Cut 1），也會持續拍攝，直到女性走到月台深處。

按理說，接下來就是插入車站地名的鏡頭（Cut 3），但如果要讓畫面更好看一點，會請女性回到車裡（拍攝時，這個車站是終點站，所以能請女性回到車裡等，否則就得等下一班電車來），從正面拍攝下車的畫面（Cut 2）。剪接時，會從追著女性的 Cut 1 銜接到正面鏡頭的 Cut 2，再接回 Cut 1。

假設時間還夠的話，可以等下一班電車進站，拍攝電車進站的畫面（Cut 5），這麼一來，這個旅行節目的畫面就會更豐富，品質也更上一層樓。在等待電車來的時候，可趁

大部分的旅行節目應該都是讓攝影師與旅行者一同抵達目的地才對，通常也會一起下車，所以此時「攝影師」要追著女性拍到下車的畫面（Cut 1），也會持續拍攝，直到女性

機拍攝說明地名的插入鏡頭（Cut 3），以及有可能會用到的高壓電線鏡頭（Cut 4）。

電車的正面鏡頭（Cut 5）可將攝影機放在電車的正面鏡頭（Cut 5），會請腳架上拍攝。在拍了幾次從隧道穿出來，往鏡頭駛來的電車之後，我便立刻調整了構圖的大小，因為我沒想到從拍攝電車的正面到電車完全停下來需要花那麼多時間。我不可能將整個片段剪進影片，所以才調整構圖的大小，藉此增加分鏡的數量。

照理說，調整構圖大小時，應該要以廣角焦段拍攝電車來到近景的畫面，但這次的範例是以 75〜300mm 的望遠鏡頭拍攝，所以沒辦法拍到這個畫面。為了不讓鏡頭與鏡頭之間

中途拉開鏡頭

「抵達車站的女性（攝影素材的順序）」

Cut 1

Cut 2

Cut 3

Cut 4

Cut 5

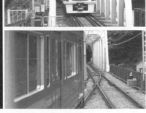

Section 3

「抵達車站的女性（剪接後）」

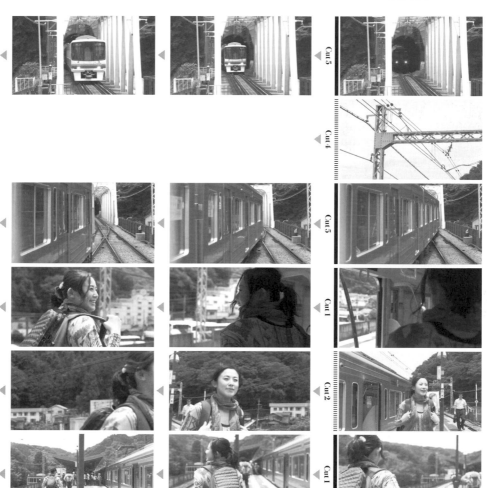

插入 ◄

插入 ◄

Cut 5

Cut 4

Cut 5

Cut 1

Cut 2

Cut 1

Cut 3

▲在容易拖長的 Cut 1 與 Cut 5 之間插入 Cut 2 與 Cut 4，就能縮短影片裡的時間，透過剪接賦予影片律動。

素材經過整理後，剪接的順序如下。

①電車進站的正面鏡頭 Cut 4、②高壓電線的插入鏡頭 Cut 4、③鏡頭拉遠的 Cut 5。④從車廂往外拍攝到站畫面的 Cut 1、⑤女性下車的正面鏡頭 Cut 2、⑥ Cut 1 的後續，最後以⑦說明地名的 Cut 3 結束。

建議大家依照時間軸的順序拍攝時，要同時思考之後的剪接需要哪些畫面。若能先擬定詳盡的攝影計畫，就不會漏拍任何鏡頭。

出現斷層，才在剪接時，故意插入高壓電線鏡頭（Cut 4）。

●演員
白須慶子

抵達目的地的女性

●抵達目的地之後，旅程總算正式開始。大部分的旅行節目都會拍攝說明站名或地名的鏡頭，讓觀眾了解「目的地」，但如果滿腦子只想到這些資訊，就會忘記拍攝當天的天氣或景色這類情境鏡頭。

這次要介紹的是這些情境鏡頭對於影片的

對於影片的質感會有什麼改變呢？

作為插入鏡頭使用的情境鏡頭

質感有哪些影響。Type 1 是沒有情境鏡頭的版本，Type 2 則是有情境鏡頭的版本。

Type 1 的 Cut 1 是說明外景地點的站牌鏡頭。由於是文字資訊，所以觀眾一眼就能看出旅行者到了「高尾山口」。Cut 2 是車站出

口的「遠景」鏡頭，說明了「目前所在位置」以及「誰來到這裡」，提供詳盡的資訊。之後就是女性走出車站的畫面。

Cut 3 是女性走進畫面的近景鏡頭。不難發現，當時的陽光很強。Cut 4 是說明當地為觀光聖地的「遠景」鏡頭，Cut 5 則是女性一邊看地圖，一邊選擇散步路線的畫面。「遠景」鏡頭通常包含許多資訊，因此能迅速說明現場情況。

Cut 6 是從看著告示牌的女性側邊拍攝的中景鏡頭，可以發現構圖的大小改變了。Cut 7 也是提供資訊的鏡頭之一，一開始先將「高尾橋」這個橋名放在近景處，接著讓女性走進畫面，接著往畫面的遠景走去。通篇來看，Type 1 的每個鏡頭都提供了資訊，給人

一種資訊過多的印象。

Type 2 也是從同一個鏡頭開始，卻另外插入了女性抬頭看陽光的 Cut 3，以及 Cut 4 的情景鏡頭，為了說明 Cut 3 的女性到底在看什麼，而在女性抬頭看的時候，立刻切到 Cut 4 的畫面。

這個鏡頭利用近景的深綠色以及遠景的亮綠色代替只有告示牌文字的鏡頭，就能營造更豐富的情境。比方說，若剛好遇到下雨，可試著拍攝葉脈上的雨滴或是路面的水窪，藉此營造不同的印象。

Cut 5 與 Cut 6 的部分與 Type 1 一樣，都是

這個鏡頭利用近景的深綠色以及遠景的亮綠色，也不著痕跡地透過這些占據大部分畫面的綠意，透露旅行者來到充滿大自然的地點。如果能讓這類說明天氣的情境鏡頭代替只有告示牌文字的鏡頭，就能營造

Type 2 是在這個時間點串接鏡頭

「開頭的鏡頭相同」

Cut 1

Cut 2

Cut 3

Section 3

「抵達目的地的女性 Type1」 沒有情境鏡頭

Cut 4
Cut 5
Cut 6

沒有情境鏡頭

Cut 7

▲拍攝站牌或説明地名的物品雖然很方便，但從頭到尾都是這類鏡頭的話，又會顯得太囉嗦。

「抵達目的地的女性 Type2」 有情境鏡頭

Cut 4
Cut 5
Cut 6
Cut 7
Cut 8
Cut 9
Cut 10

▲這是插入情境鏡頭，營造不同印象的剪接範例。在剪接時，插入特寫的鏡頭，或是背景模糊的鏡頭，能避免觀眾覺得整部影片都在説明資訊。

看著告示牌的鏡頭。**Cut7** 為了營造散步的感覺，以手持攝影的方式拍攝女性第一人稱的情境鏡頭。這個時而眩目、時而暗淡的林隙光插入鏡頭也讓觀眾印象深刻。**Cut8** 是從散步路徑望出去的潺潺流水，也當成情境鏡頭使用。

最後一個鏡頭是停著小型汽車的背景。如果時間足夠的話，可試著拍攝汽車移動的畫面。**Type1** 只使用了汽車停著的畫面，**Type2** 則使用了汽車移動後的鏡頭。順帶一提，我們大概等了十分鐘才拍到這個畫面。

●演員
白須慶子

情境鏡頭

「旅遊」節目的分鏡

抵達纜車月台的女性

◎我剛成為攝影師的時候，最常聽到「不知道該怎麼帶入鏡頭，就從空景帶入吧」這句話。「從空景帶入」的意思是攝影機從沒有拍攝主體的空景開始平移，直到拍攝主體進入畫面。比方說，從天空的鏡頭往下帶，讓拍攝主體進入畫面，就是最基本的技巧。

為什麼會有「不知道該怎麼帶入鏡頭，就從空景帶入」這句行話呢？「記錄類型」的影片通常是隨著行程拍攝，只要記得調整構圖大小，就能在剪接時，拿掉過於冗長的鏡頭，如果沒有調整構圖大小就拿掉鏡頭，鏡頭就會跳接，讓畫面顯得很不自然。

構圖大小沒有變化又冗長的鏡頭，以及鏡頭開始移動之前的空景太短的鏡頭都很難剪接。

這種「從空景帶入」的技巧很適合於換景的接。從沒有拍攝主體的部分開始拍，接著再帶入拍攝主體，能讓觀眾想像拍攝主體還未入鏡時的動作。

接下來要延續前一頁的動作，從走過「高尾橋」的女性背影鏡頭開始介紹。「抵達纜

先拍攝從空景帶入的鏡頭

拍攝旅行節目時，一不小心就會拍很多從旅行者背後拍攝的鏡頭。假設沒有多加考慮就把這些鏡頭串起來，會讓觀眾覺得畫面裡的旅行者會瞬間移動。要避免這個問題，就要使用「從空景帶入鏡頭」的技巧。

「抵達纜車月台的女性（剪接後）」

Cut 1

從空景帶入鏡頭

Cut 2

▲假設兩個鏡頭之中的拍攝主體都是一樣的大小，會讓人覺得鏡頭不太連貫。

「抵達纜車月台的女性（素材與鏡頭的串接）」

Cut 2

▲從天空的影像往下帶，讓拍攝主體入鏡的話，看起來就很自然。這類鏡頭可趁著移動之際的空檔時間拍攝。

●演員
白須慶子

Cut 3-1
插入
Cut 4-2
Cut 3-2
插入
Cut 4-1

事先拍攝近景的鏡頭

Cut 3 與 Cut 4 分別是正在爬樓梯的女性的正面與側面鏡頭，但這次沒有請女性重爬樓梯，而是在不同的場景拍攝，如此一來畫面才不會太無聊。

「從空景帶入」的技巧
可讓移動後的鏡頭更容易銜接
利用剪接技巧
營造像是以兩台攝影機拍攝的效果

車月台的女性（素材與鏡頭的串接）」是剪接的負面範例，「抵達纜車月台的女性（剪接後）」則是稍微修改過的範例。在負面範例裡，接在高尾橋之後的鏡頭是拍攝主體大小相同的鏡頭，所以有種畫面突然跳到下一個鏡頭的感覺，這就是所謂的「跳接」，觀眾會覺得這樣的畫面很不自然。

由於修改之後的範例是從樹木與天空帶入的鏡頭，所以觀眾會自行想像還沒入鏡的女性正在走路，也不會覺得畫面有什麼奇怪的地方。「從畫面外面走進來」也有一樣的效果，觀眾一樣會在空景（沒有拍攝主題的畫面）想像拍攝主體走進畫面之前的動作。

接著是走上纜車月台樓梯的鏡頭。這個鏡頭分成從正面拍攝的 Cut 3 與從側邊拍攝的 Cut 4 兩種，但其實是在不同的樓梯拍攝的，但只要鏡頭的銜接流暢，觀眾不會知道是不同的樓梯，而且畫面也會因此更有律動感，不會讓人覺得很冗長。

乘坐纜車的女性

● 「乘坐纜車的女性」的分鏡可能包含下列這些鏡頭。

① 乘坐時的正面鏡頭（從前方的纜車拍攝）

② 乘坐時的背影鏡頭（從後方的纜車拍攝）

③ 女性正在欣賞的景色（從女性乘坐的纜車拍攝）

④ 從地面拍攝的遠景鏡頭

由於這個系列預設是以一台攝影機拍攝，所以只搭一次纜車。範例是坐在女性前面的纜車拍攝。

只能從正面拍攝的鏡頭該怎麼剪接？

如果要以表情為優先的話，從前方拍攝的分鏡是最理想的。雖然只能從前方拍攝，但是一台攝影機就能拍到需要的畫面，所以讓我們實際思考一下該拍到哪些素材，又該如何剪接吧。

【Take 1】一坐進纜車，攝影機就會開始搖晃，所以沒辦法拍攝女性坐進來的畫面，剪接也是使用較穩定的畫面（Cut 1）。

【Take 2】這是主觀鏡頭。前述的「③女性正在欣賞的景色」不一定要與女性同一台纜車才能拍攝。這次的纜車是左去右回的方向，所以拍攝的是左側。順帶一提，拍攝這個鏡頭時，拿著腳架的工作人員坐在攝影機前方的纜車，所以沒拍主觀鏡頭。剪接時，是在Cut 1的最後銜接女性往左側轉身時銜接充滿景色的Cut 2。

【Take 3】是女性頭上的線纜以及樹木的鏡頭。這是代替前方景色地往這邊看，樹木是由下往上流動，這個鏡頭若與正面鏡頭銜接，方向就會不太對，所以沒有剪進影片。如果是與背影鏡頭銜接就沒問題。

【Take 4】為了拍到欣賞景色的鏡頭，所以請演員「像是欣賞景色地往這邊（畫面右側）看」。剪接時，是在朝著女性左側的Cut 3之後銜接Cut 4（Take 7）的景色。

相較於Cut 2是有點仰拍的鏡頭，為了呈現山谷的景色，Cut 4是以俯拍的角度拍攝，之後再銜接Cut 5這個女性不敢看山谷下方景色的鏡頭。

【Take 5】是女性望向正下方山谷處的主觀鏡頭。在拍攝這個鏡頭之後，請女性演出「向下看」的感覺（Take 6）。有趣的是，這兩個鏡頭在剪接時，故意調動了順序，也就是先看到女性害怕的感覺，再銜接往正下方看的主觀鏡頭。

【Take 8】為了呈現背景的山，所以拍攝了畫面上方留出一大片空間的鏡頭，但最後還是以畫面較穩定的【Take 10】的正面鏡頭代替，之後再銜接【Take 9】這個於畫面右側留出一大片空間，最後是女性出鏡的鏡頭。

情境鏡頭

Section 3

「旅遊」節目的分鏡

「乘坐纜車的女性（素材）」

「乘坐纜車的女性（剪接後）」

Take 1「乘坐纜車」

Take 2「主觀景色（由右至左／鏡頭向上）」

Take 3「主觀景色（正上方的線纜／由下往上）」

Take 4「正面鏡頭。要求演員演出需要的動作（看畫面右側）」

Take 5「主觀景色（正下方）」

Take 6「正面鏡頭。要求演員演出需要的動作（往下方看）」

Take 7「主觀景色（由右至左／鏡頭往下）」

Take 8「正面鏡頭（為了呈現背景的山，讓畫面上方留出一大片空間）」

Take 9「正面鏡頭（女性的視線，在畫面右側留出一大片空間）」

Take 10「正面鏡頭（鏡頭往女性的方向推近）」

Cut 1

Cut 2

Cut 3

Cut 4

Cut 5

Cut 6

Cut 7

Cut 8

▲不一定要按照拍攝的順序剪接，可試著插入可用的情境鏡頭。無法順利插入的鏡頭就不要使用。

● 演員
白須慶子

臉頰因為吃糰子而鼓起來的女性

○「臉頰因為吃糰子而鼓起來的女性」是女主要是從購買糰子開始拍攝與剪接。

性從纜車下來後，立刻吃糰子的場景設定，主要是從購買糰子開始拍攝與剪接。

從冗長的素材中去除不能使用的影像，整理成節奏明快的分鏡

「臉頰因為吃糰子而鼓起來的女性（素材）」

Take1

剪掉攝影機晃動的場景

Take2

剪掉曝光值瞬變的場景

◀ 將買糰子的過程拆成兩個鏡次拍攝。旅行時，要將這一連串的動作拆成分鏡其實不太容易，但如果剪進整段素材，又會顯得太過冗長。

開始的畫面會像果凍搖晃般扭曲，所以也無

由於旅行節目很常發生意料之外的事，所以在介紹主題之前，先為大家介紹一些拍攝的注意事項。按常理而言，素材的開頭與尾巴是不能使用的部分，因為在按下錄影鈕的時候，鏡頭通常會有點搖晃，而且應該有不少人是使用大型CMOS感測器的攝影機拍攝。CMOS有所謂的果凍效應，也就是一開始的畫面會像果凍搖晃般扭曲，所以也無會改變，而這種像是攝影花絮的部分，也可是走進糰子專賣店的屋簷底下時，曝光值都此外，大幅移動攝影機，追拍拍攝主體或一樣。透過剪接的方式拆解鏡頭，看起來就會不太全部剪進影片，影片恐怕會太長，但如果能的動作（Take2）。由於Take2拍得很久，若（Take1）。接著稍微推近鏡頭，拍攝購買糰子一開始先從烤糰子的鏡頭開始拍攝

法使用。雖然這次是以5DⅡ拍攝，但還是會有這類問題。

不過，拍攝記錄式影片時，往往急著捕捉演員的動作的，所以有時候不得不使用鏡頭一開始的畫面，但可行的話，建議把這部分剪掉，才能提升作品的品質。

場景的曝光值也可能有問題。素材，影片的節奏就會被拖慢。同時，這個造成鏡頭拍太長，此時若原封不動使用這段的是，付錢的場景有時會因為需要等一下，並將女性的動作當成插入鏡頭使用。要注意晃動攝影機的場景，故意調整鏡頭的順序，什麼問題，所以在剪接時，為了剪掉一開始與女性一連串的動作拆成兩個部分也不會有這次的重點在於烤糰子的影像，將烤糰子在剪接的時候排除。

「臉頰因為吃糰子而鼓起來的女性（剪接後）」

其實看了剪接之後的影片會發現，沒有付錢的場景也沒關係，但要注意的是，記得在拍攝時，適時調整構圖的大小。這次使用的是50mm的定焦鏡拍攝，所以沒辦法像使用變焦鏡那樣快速調整構圖的大小，但拍到的鏡頭已經足以應付剪接了。吃糰子的場景若只

有用餐的畫面會顯得很單調，因此拍攝時，拍了七種不同大小的構圖與方向，而且在拍攝Cut7的糰子特寫鏡頭時，特別要求演員轉動糰子。Cut10這個側邊鏡頭則與Cut11吃糰子這個動作的特寫鏡頭銜接，藉此加快鏡頭的節奏。

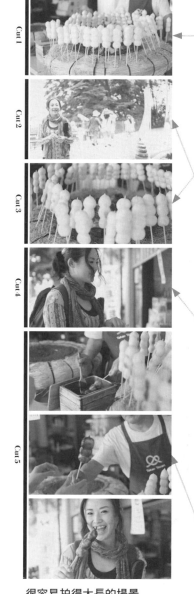

將吃糰子的場景
拍得更有趣

如果將開始吃糰子到吃完糰子的過程全拍下來，整段素材一定會太長，也很難剪接。在拍攝時多調整構圖與角度，才會比較容易剪接。這次總共拆成七個鏡頭。

很容易拍得太長的場景
要透過剪接去蕪存菁

透過剪接將這兩個鏡次拆成兩個鏡頭。就時間而言，大概可以縮短半分鐘，如此一來，影片的節奏會變得明快，也比較有趣。

Section 3

「旅遊」節目的分鏡

●演員
白須慶子

仰望樹梢的女性

●在進入主題之前，先為大家介紹「該如何在拍攝時，兼顧剪接的順序」。大部分的記錄型影片都是依照拍攝的順序剪接，但還是可以在拍攝的時候，根據現場的情況思考「這部分是不是需要插入鏡頭」或是「這個時候應該要調整構圖大小」這些問題，這樣一來，鏡頭的串接就會變得更流暢。

旅行者提到某些事物的時候，通常就是需要拍攝插入鏡頭的時候，此時當然要讓觀眾看到旅行者提到的事物，所以可利用近景鏡頭拍攝這些事物。假設拍攝的時候，覺得「某段台詞或動作太久」，就該記得調整構圖的大小。此時可在台詞的句號或逗號的位置調整構圖的大小，構圖縮放的這段影片則可在剪接的時候剪掉。

避開觀光勝地常見的三角錐與柵欄的分鏡

這次的範例要請大家先注意拍攝現場的「樹」的周邊狀況。下圖是女演員站在大樹前面的背影鏡頭，但大家應該也看到樹旁邊有個三角錐，畫面右側的大樹旁邊也有柵欄，情況允許的話，盡可能不要拍到這兩個東西，試著從不同的角度與位置拍攝。

拍攝時的位置非常重要。常言道：「從專業攝影師的位置拍攝，就能拍到好畫面。」而攝影師得根據經驗，找到最佳的拍攝位置。拍攝記錄型影片時，可先預測拍攝主體的動作，找到最佳的拍攝位置。

剪接時，第一個畫面是女性朝著樹走來的正面鏡頭（Cut1）。這個鏡頭將三角錐放在腳邊，再將柵欄放在攝影機的後面。Cut2則是將女性放在近景處的仰拍鏡頭，藉此營造臨場感。拍攝時，故意將景深調得很淺，並將焦點對在神木上，所以位於近景處的女性是失焦的。

在看完Cut2的神木之後，觀眾通常會想看看女性的表情，所以拍攝的時候也想要拍女性的表情。為了讓背景的樹木模糊，讓女性的表情更加鮮明，這個鏡頭一樣將景深調得很淺。Cut3就是抬頭仰望神木的女性表情。

就算沒辦法與拍攝主體保持距離，數位單眼相機還是可以將焦點放在主題上。順帶一提，這個鏡頭是以50mm／F1.8的光圈值拍攝。如果是以攝影機拍攝，可試著以望遠鏡頭從遠處拍攝女性，景深一樣會變淺，所以一定要找到適當的拍攝位置。

在拍攝女性表情的時候，我又想到觀眾應該會想知道女性在看什麼，所以才拍攝了女性的主觀鏡頭。Cut4是神木的仰拍鏡頭，也是女性的主觀鏡頭。Cut5則是由下往上慢慢滑動，特寫樹幹表面的青苔的鏡頭。感覺上，也很像是女性的主觀鏡頭。在陽光底下的綠苔十分美麗。近景鏡頭常被當成插入鏡頭使用，所以可在需要移動攝影機的鏡頭拍攝完畢後，再拍攝這類鏡頭。

最後的Cut6是女性的背影與神木都入鏡的鏡頭。拍攝的方向是由下往上，為的是與前一個由下往上運鏡的近景鏡頭銜接。如果現場沒有三角錐或柵欄，很適合以說明現場情況的遠景鏡頭收尾。

「仰望樹梢的女性（現場的狀況）」

▲拍攝現場的情況。如果不想拍到三角錐或柵欄，就得找到適當的拍攝位置。建議大家一邊拍攝，一邊研擬拍攝計畫。

「仰望樹梢的女性（剪接後）」

Cut 1

一邊對焦，一邊跟拍▲

Cut 2

將女性放在近景，再由下往上運鏡。▲

Cut 3

讓背景模糊，突顯女性仰望上方的表情。▲

Cut 4

女性的主觀鏡頭。利用運鏡呈現視線移動的感覺。▲

Cut 5

這也是女性的主觀鏡頭。慢慢地由下往上拍攝。▲

Cut 6

從背後鏡頭開始由下往上拍攝▲

先預設可能發生的情況，是成功拍攝的祕訣

這次雖然是依照拍攝順序剪接，但如果能在拍攝的過程中，預設之後要怎麼剪接，就能拍出流暢的分鏡。

●演員
白須慶子

散步的女性

「散步的女性」的分鏡有許多值得複習的重點，請大家一邊回想這些重點，一邊思考這些重點的應用方式。「散步」基本上就是「走路」，所以大家可參考「走路」的拍攝重點與剪接重點。這次剪接想多呈現一些細節的加長版與不拖泥帶水的簡短版。

散步場景的分鏡與兩種定剪

很容易只有背影的

首先介紹的是 **Cut1** 這個開始散步的場景，使用了「從空景帶入」的技巧，讓鏡頭從鳥居往下帶。這種手法很適合拍攝場景切換或場景開頭的畫面。演員從畫面之外走進來的拍攝手法也有相同的效果。

這種從空景開始拍攝，再帶入拍攝主體的技巧，很適合在無法拉開距離，拍到整個場景與演員走進畫面的時候使用，也很適合在拍攝記錄型影片這種不允許調整構圖大小的情況使用。由於觀眾會自行想像拍攝主體還沒入鏡時的動作，所以不管前一個鏡頭是什麼，幾乎都可以順利銜接。

接下來的 **Cut2** 也是可於各種情況運用的「從腳邊往上帶」的鏡頭。這種手法很適合拍攝「正在走路」的主題，也能將「走路」這個動作拍出不同的感覺，建議大家記住這個手法。延長版的 **Cut2** 是「從腳邊往上帶」，再跟著旅行者拍攝的背影鏡頭。簡短版的 **Cut2** 則將從腳邊往上帶的部分剪掉，改以構圖大小不同的畫面代替，這麼一來，一樣能與前一個鏡頭順利銜接。

Cut3 是先跑到旅行者的前方，擺好腳架再以 75-300 mm 的望遠鏡頭拍攝的鏡頭。光是插入這個鏡頭，就能讓整段影片的質感更加紮實。

Cut4 又是背影鏡頭，延長版是從背影繞到側邊跟拍的鏡頭，但節奏有點拖泥帶水，所以拍攝旅行節目時，攝影師通常會與旅行者一起走，所以不是拍到背影鏡頭，就是拍到側邊鏡頭。情況允許的話，哪怕只有一個鏡頭，也建議大家從正面拍一下，作品的品質也會大幅提升。

Cut5 是繞到正面拍攝的鏡頭。延長版先跟拍走向鏡頭的女性，之後再一百八十度旋轉拍走向鏡頭的女性，直到拍到女性的背影。跟拍是不錯的拍攝手法，但通常得一直拍，直到拍攝主體走遠為止，影片也會因此拖長，所以建議大家參考簡短版的方式，利用拍攝主體走進畫面的手法縮短影片長度，也比較容易結束影片了。

「散步的女性（較短的版本）」

「散步的女性（較長的版本）」

Cut 1（從空景帶入）

鏡頭

Cut 3

Cut 4

鏡頭

鏡頭

Cut 2

鏡頭

鏡頭

比較延長版與簡短版

「散步」的重點在於①利用空景作為開頭（Cut 1）、②「從腳邊往上拍」拍攝不同感覺的「步行」（Cut 2）、③繞到正前方拍攝（Cut 3），避免從頭到尾都是追著旅行者背影拍攝的鏡頭。

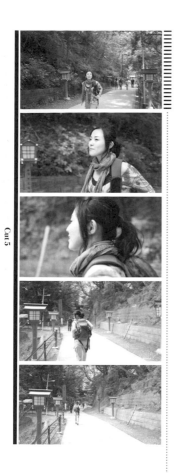

Cut 5

不追著拍攝主體拍攝
影片才能變得更簡單

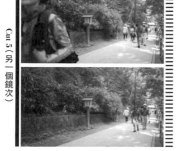

Cut 5（另一個鏡次）

▲這是最後一個鏡頭。若是跟拍旅行者，就得等到旅行者走遠才能結束。建議大家改成旅行者走進畫面的鏡頭，並以這個鏡頭結束整段影片。

||||||||||||||||||||||||||||| 於簡短版使用的影像

●演員
白須慶子

爬樓梯的女性

●接著練習拍攝與剪接「爬樓梯」這個動作吧。如果有機會拍攝「爬樓梯」這個動作，接著為大家介紹每個鏡次的拍攝方式。

到底該拍到哪些鏡頭呢？剪接時，又該注意哪些重點呢？要知道答案的話，不妨參考這節的內容吧。

請大家先看一下剪接後的完成版。一開始，女性先在長長的樓梯之前替自己加油，然後走向樓梯與爬樓梯（**Cut1**）。**Cut2**是以腳架拍攝的鏡頭，是從背後的腳部往上慢慢帶。走了幾階之後，銜接從右後方以手持拍攝的鏡頭。**Cut4**是先繞到女性正面，從上方階梯往下拍攝女性的寬鬆胸上鏡頭，再慢慢地由上往下帶到腳部。**Cut5**是以腳架拍攝女性走到最上面的全身鏡頭，之後再跟拍女性走到近景處為並且讓鏡頭跟著旅行者，直到走到近景處為

性，直到女性走出畫面。

Take1（Cut1）只使用了往上爬幾階的鏡頭。但這個鏡次其實拍到女性走到樓梯一半的時候。之所以拍這麼久，是為了預留剪接所需的「白邊」。**Take2（Cut2）**其實也是很長的鏡頭。一開始先從腳邊往上帶，直到拍到全身的畫面。**Take3（Cut3）**是追著背影拍攝的手持拍攝鏡頭。

Take4（Cut5）是沒有依照拍攝順序剪接的鏡頭。拍攝時，是從**Take3**直接換成手持的方式拍攝。**Take5（Cut4）**是在樓梯頂點架設腳架，再以變焦鏡頭拍攝寬鬆的腰上鏡頭，

爬樓梯的女性

止。由於**Take6**跟焦沒跟好，所以又補拍了**Take7（Cut6）**。

最後要介紹的是「爬樓梯」這個動作的剪接細節。每個人都是腳一前一後地走，因此剪接時，要注意左右腳的前後關係，鏡頭的銜接才會流暢與自然。

「爬樓梯的女性（剪接後）」

Cut1 腳架（Take1）

Cut2 腳架（Take2）

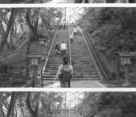

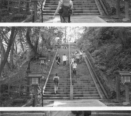

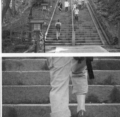
Cut3 手持拍攝（Take3）

「爬樓梯的女性（素材）」

Section 3

剪接時若能注意跨出腳步的順序，分鏡就會更自然

●演員
白須慶子

接著要介紹的是「走路的動作」。Cut1是在女性的右腳踩在地上時切換鏡頭，結果接下來的Cut2又是由右腳往上爬樓梯，這會讓觀眾覺得鏡頭的銜接很不自然。照理說，明明右腳已經踏出去了，下一個鏡頭應該換左腳踏出去才對，所以這種動作上的不自然

也會讓鏡頭的切換顯得很不順暢。Cut2的右腳有一瞬間看起來是踩在地上的。

在「流暢地切換鏡頭」這邊則是因為鏡頭很流暢地切換，所以沒有任何不對勁的部分。這雖然是一些小細節，但魔鬼就藏在細節裡，細節也決定了作品的成敗。

「走路的動作」

Cut4 腳架（Take 5）

Cut5 手持拍攝（Take 4）

Cut6 腳架（Take 7）

巧妙地穿插以腳架拍攝的固定鏡頭以及手持跟拍鏡頭

這次利用六個鏡頭呈現爬樓梯這個動作。除了構圖與角度不斷變化之外，還穿插了以腳架拍攝的固定鏡頭以及手持拍攝鏡頭，呈現「爬得喘不過氣」的臨場感。

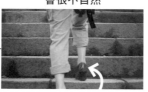
以抬起右腳的動作銜接會很不自然

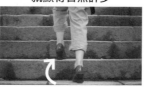
換成抬起左腳的動作銜接就顯得自然許多

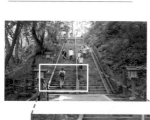

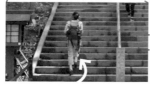
▲假設遠景鏡頭是於抬起右腳的動作結束的話，那麼下個近景鏡頭該是…？

爬坡（呈現斜坡的感覺）

●在滑雪場爬到山頂，準備往下滑的時候，一看到有如懸崖的陡坡，就怕得雙腳直發抖……不知道大家是否有過這種經驗呢？據說當最大斜度超過四十度的時候，往下看比往上看更讓人覺得坡很陡。

只要多花點心思拍攝爬坡的場景，就能讓觀眾感受到坡有多陡

不過該怎麼拍出斜坡的感覺呢？如果站在坡道往下拍，通常拍不出很陡的感覺。

所以這次要以「爬坡」這個主題，介紹如何拍出「斜坡的感覺」。若不多花點心思拍攝，恐怕只能單純地呈現爬坡的動作，卻無法讓觀眾知道坡有多陡。為了證明這點，這次的範例故意以相同的分鏡拍攝了兩種版本。一種是透過拍攝手法呈現傾斜的感覺，另一種則是直接了當地呈現爬坡的動作。簡單來說，一個是未強調傾斜的「爬坡」畫面，另一個則是透過分鏡強調傾斜的「爬坡」畫面。

兩種版本的Cut1都是準備爬坡的女性，

但不強調傾斜的版本是將攝影機放在與視線同高的位置拍攝，另一個版本則是以低角度的方式仰拍女性，也讓畫面更有傾斜的感覺。

Cut2是爬坡時的腳部。不強調傾斜的版本一樣是從視線的高度拍攝，所以整個畫面是俯拍的角度，但如果想要強調坡道有多斜，這個鏡頭最好改以低角度拍攝，才能拍出坡道往背景延伸的感覺，讓觀眾知道演員正一步步往坡道上方走去。

Cut3是從側邊拍攝的鏡頭。雖然兩個版本

「爬坡」

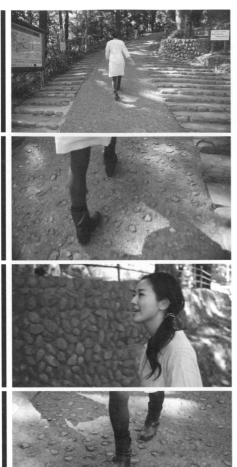

Cut1
Cut2
Cut3
Cut4
Cut5

▲假設攝影機與視線的高度一致，往往不是拍成水平的角度，就是拍成俯瞰的角度，這樣當然無法強調坡道的斜度。反觀「呈現斜坡的感覺」這個版本雖然是以相同的分鏡攝，卻透過拍攝的角度強調了傾斜的感覺。

●演員
白須慶子

「爬坡（呈現斜坡的感覺）」

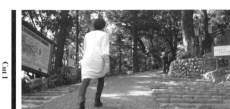
Cut 1

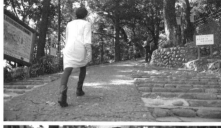
Cut 2

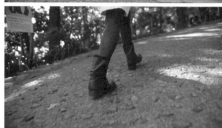
Cut 3

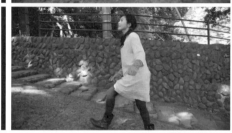
Cut 4

Cut 5

都是從視線的高度拍攝，但強調斜度的版本故意與拍攝主體保持距離，讓坡道的邊界入鏡。Cut 4 則是腳部的正面鏡頭。同樣的，比起從視線的高度俯拍，以低角度來拍才能強調斜度。

Cut 5 是總算爬到最上方的鏡頭，但為了強調坡道的起伏，特別使用了「印地安鏡頭」這種特殊的拍攝手法拍攝。所謂「印地安鏡頭」是指印地安人從起伏的山丘的另一頭走來的鏡頭，想必大家在一些西部拓荒片都看過吧。建議大家先把這種拍攝手法學起來。

Cut 1 ＝仰拍的背影鏡頭。儘可能以低角度拍攝。若以廣角鏡拍攝，更能強調傾斜感。

Cut 2 ＝低角度手持拍攝的追拍鏡頭。

Cut 3 ＝將攝影機放在腳架上後，從側邊水平跟拍拍攝主體。為了拍到背景的斜線，而以廣角的方式拍攝。

Cut 4 ＝腳部正面的低角度鏡頭。

Cut 5 ＝印地安鏡頭。將焦點對在演員朝鏡頭走來的樣子。演員會從前景失焦的坡道另一側出現。

Section 3

【印地安鏡頭的拍攝方式】

以水平的角度或以小腳架仰拍
可將攝影機架在正面的位置

▲雖然不是每個場地都能使用這種方式拍攝，但這種鏡頭的效果很棒，有機會的話，務必試看看。要想如上圖架設攝影機，必須找到過了坡頂，坡道立刻往下的地點。假設過了坡頂，地勢就變得平坦的話，就不太適合使用這種拍攝手法。另一個重點是，使用望遠鏡頭拍攝。

在車站前面等人的女性（惡劣條件下）

● 接下來要介紹的是京都觀光篇。第一回的主題是抵達京都站，「在車站前面等人的女性」，不過這個設定之前就已經介紹過，這次要介紹的是，遇到不適合拍攝的外景時，該如何設計分鏡。

排除多餘的元素，
並提供「站前」的資訊是這次的拍攝重點

「在車站前面等人的女性」（惡劣條件下）

Cut 1

Cut 2（鏡頭由下往上帶）

Cut 3

● 演員
渡部彩

京都站是古色古香的古都大門，但拍攝當天才發現，車站周邊到處在施工，而且人潮洶湧與車水馬龍，這樣實在很難拍攝理想的畫面。其實不只京都站會出現這類情況，其他的外景也很常遇到各種困難。

若是電影、電視劇的拍攝現場，多數會為了呈現理想的畫面而進行交通管制，並讓臨演充當行人，在適當的時間點穿過鏡頭，如果無法做到這些，理想與現場會有很大的落差。

這次的主題是在京都站拍攝「在車站前面等人的女性」這個主題，一開始是以遠景鏡頭拍攝女性拉著手提箱等人的畫面（Cut 1），

背景則是京都車站大樓。為了營造客觀的感覺，特別以廣角鏡拍攝。

就畫面來看，或許大家會覺得下面的空間未免切掉太多了吧，但是大家看了左頁的 Take 1 就會知道，現場的情況就是如此，所以不得不切掉下方的部分。女性身邊有植樹工程的三角錐與連桿，這些都是我們不希望入鏡的物品。因此就算是利用廣角鏡拍攝遠景，為了排除上述這些物品，還是選擇走近一點，以切掉腳部以及稍微上揚的角度拍攝。

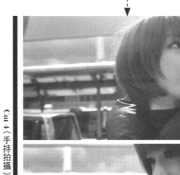

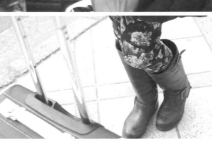

Take 1

Take 2

Cut 4（手持拍攝）

Cut 5

「在車站前面等人的女性（未使用的鏡次）」

Section 3

「旅遊」節目的分鏡

▲Cut 1 沒拍到手提箱，但想透過握著手提箱的手，以及手提箱與腳部同時入鏡的鏡頭呈現等人的感覺，所以想在前幾個鏡頭帶到手提箱，於是選擇了鏡頭從手提箱由下往上帶的Cut 2。

Cut 2 則是從手提箱滾輪往上帶的鏡頭。由於 Cut 1 沒有帶到手提箱，所以才以這個鏡頭補充說明。按理說，會將定場鏡頭（於場景的一開始說明現場情況或演員位置的鏡頭）的 Cut 1 拍成遠景鏡頭，藉此帶到手提箱，但這次為了補充這個資訊，故意縮窄畫面兩側的空間，再以由下往上帶的鏡頭，避免三角錐入鏡，對吧。

頭讓手提箱入鏡。

Cut 3 是握著手提箱把手的手動個不停的近景鏡頭。Cut 4 是手持拍攝女性表情的特寫鏡頭，藉此呈現女性在寒風中等待的主觀畫面。Cut 5 是手提箱與腳部的鏡頭，這也是呈現等得很焦慮的經典鏡頭。

最後要介紹的是沒剪進影片的鏡次。一如前述，Take 1 是沒避開雜物的遠景鏡頭。如果沒避開雜物，就無法強調主角的存在感。不過，大部分的現場情況都是這樣，所以勘景時，一定要先想想要從哪個位置與角度拍攝。

Take 2 其實是第一個拍攝的鏡頭。由於這次沒有先勘景就直接拍，所以一開始想到什麼就拍什麼，結果就拍出這樣的畫面。這種不算遠景，又不算近景的鏡頭雖然說不上哪裡不好，但客觀性很薄弱，而這種鏡頭也很常被安排在這裡等的感覺，讓人有種演員是在電視節目看到。雖然這樣的鏡頭也沒什麼不好，但還是要視情況使用。

重看一次完成品之後，大家應該會發現畫面不如現場那樣雜亂，車道上的汽車也不如現場那麼多，車站周邊也不像現場那麼吵雜對吧。

從橋上眺望

◉京都篇的第二回來到了平安神宮的鳥居。橫越鳥居前方疏水道的朱色橋是慶流橋。這次要在這座橋拍攝「從橋上眺望」的分鏡，也要試著剪接這些剪鏡。雖然剪接時，只是

畫面裡的感覺，否則行人會在鏡頭裡突然出現或消失。電影或連續劇的拍攝現場通常連行人都是臨演，但旅行節目實在不可能做到這個地步。雖然要等行人走過此時，光很花時間，但還是可以趁著沒人的時候拍攝，然後將背景沒人的鏡頭接起來，之後就不用為了剪接煩惱。

這次要請大家特別留意的是背景的部分，接著就讓我們了解一下要注意哪些細節吧。

Cut 1 是電視節目常見的特派員風格鏡頭。第一個鏡頭是在鳥居前面拍攝往橋走過去的女

為了提高完成度，連背景的倒影都要格外注意

從遠景切換到近景，但只要在拍攝的時候花點心思，就能拉高作品的品質。

由於這裡是觀光勝地，觀光客很多，所以不管是拍攝遠景還是近景，都要注意行人在

性，先把這個鏡頭拍起來，會比較容易從前

Cut 1

Cut 2

▲總共以三個鏡頭呈現走到慶流橋之後，再走到橋中央眺望風景的過程。串接 Cut 2 與 Cut 3 的時候，必須特別注意背景的行人，否則鏡頭會切換得很不自然。可等到行人走掉再拍攝遠景與近景的鏡頭。

◉演員
渡部彩

【為了背景調整攝影機的位置】

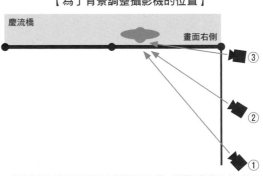

▲這是拍攝主體與攝影機的相對位置示意圖。拍攝遠景鏡頭時，從距離橋較遠的位置拍攝，比較容易拍到演員在橋上走的畫面，所以選擇在①的位置拍攝，但拍攝近景鏡頭時，就不一定非得從同一個位置拍攝，此時可以挑選背景較好的位置再拍。移動到②的位置之後，就能拍攝 Cut 3 ②的鏡頭，而 Cut 4 ③的位置則可拍到接近側面的位置。

「從橋上眺望（從遠景鏡頭的位置縮放鏡頭）」

「從橋上眺望（為了背景移動攝影機位置）」

Cut 3①

▲這是從Cut 2推近鏡頭拍攝的畫面。儘管是從同一個角度拍攝的畫面，背景卻顯得很沉重。

Cut 3②

▲這個Cut 3②的鏡頭只稍微移動了攝影機，就拍到背景更棒的畫面。雖然移動攝影機會導致拍攝的角度改變，但只移動一點點的話，不至於讓觀眾覺得突兀。

Cut 4③

▲這個鏡頭已經不能算是稍微移動攝影機的程度了。希望大家記住以這種角度銜接鏡頭的手法。

面的場景銜接鏡頭。

遠景的 Cut 2 是讓女性從畫面右側走進來，再走到橋的欄杆中央。背景裡的屋頂是京都市美術館。下一個 Cut 3 是希望大家特別注意的鏡頭。Cut 3①是從 Cut 2 的腳架位置直接推近鏡頭拍攝，所以背景裡的松葉顯得更加鬱鬱蒼蒼。

反之，為了拍到更好的背景，而讓攝影機稍微往畫面右側移動，就能拍到京都市美術館的屋頂。這就是「為了背景移動攝影機位置」的 Cut 3②。Cut 2 的遠景鏡頭也只是將攝影機移動到拍得到京都市美術館屋頂的位置，就讓整個背景有別於前者的感覺。這種移動攝影機的手法可在拍攝主體與背景的相對關係不佳時使用，主要是讓拍攝主體或背景這類大型的布景微幅移動至觀眾無法察覺的距離。當然也可以移動攝影機。

最後是 Cut 4③的鏡頭。以幾乎呈一直線的角度從側邊以望遠鏡頭拍攝於橋上眺望景色的女性，這類角度是另一種銜接鏡頭的方法，建議大家先學起來備用。

重視「畫面張力」的攝影方式與剪接方式

◉這次一樣要聊聊拍攝時該注意的事。走過大鳥居，沿著神宮道走走，就會看到應天門（神門）。大家不妨想像一下在這裡用28mm左右的廣角鏡拍張快照。照理說，應該會是一張應天門矗立在背景的照片才對……咦？應天門怎麼好像縮小了？應該有不少人遇過這類情況吧。

之所以會這樣，全是因為以廣角鏡拍攝。廣角鏡有近景大、遠景小的特性，若想拍攝主體與應天門都拍得很大，讓整個畫面充滿「張力」的話，建議站在離拍攝主體數步之

遠，再以望遠鏡頭推近拍攝主體，直到拍到背景的應天門為止。由於拍攝主體離鏡頭較近，會拍得很大是理所當然的，但背景的應天門應該會因為與拍攝主體拉近而變大。這就是利用鏡頭的壓縮效果拍攝的拍攝手法。

接著讓我們透過分鏡說明拍攝手法。右邊的分鏡是類似快照的影像，左邊則是重視「畫面張力」拍攝的連續鏡頭。

Cut1 是說明接下來要往哪邊走的鏡頭。右邊的分鏡是以廣角鏡拍攝演員與應天門，此

邊的分鏡是以廣角鏡拍攝演員與應天門，此時演員拍得很大，但位於遠景的應天門卻顯得很小，觀眾無從得知這個畫面的意義。反之，左邊的分鏡則是站在距離拍攝主體數步之遙的位置以望遠鏡頭拍攝，此時應天門會因為鏡頭的壓縮效果變大，畫面會顯得更有張力。**Cut2** 是往目的地走的鏡頭。這裡的重點在於演員走進畫面。演員從攝影機後方走進畫面的角度是否為銳角，會讓演員在畫面裡的比例有所改變（參考左圖）。右側是請演員從距離攝影機略遠的位置走進來，走進畫面花了比較長的時間；左邊的分鏡則

◉演員

渡部彩

「重視「畫面張力」的攝影方式與剪接方式（廣角鏡頭）

Cut 1

Cut 2 ①

Cut 3

Cut 4

▲這是以廣角鏡頭拍攝的畫面為主軸的影片。如果只留作私人欣賞之用，這樣拍一點問題也沒有，但這種畫面很像是從第三者的角度觀看，觀眾很難知道影片的訴求。

「重視「畫面張力」的攝影方式與剪接方式（望遠鏡頭）」

Cut 1

Cut 2②

Cut 3

Cut 4

▲光是調整拍攝位置對換個鏡頭，就能拍出完全不同的畫面。要將背景（尤其是建築物）與前景的拍攝主體拍大一點，就要與拍攝主體保持距離，再以望遠鏡頭拍攝，才能將背景往前景拉近。

確認同一個場景以廣角鏡頭與望遠鏡頭拍攝的效果

是讓演員走進畫面的角度呈銳角，空景比較短，人物在畫面裡的比例也比較大。建議大家依照作品的需求選用這兩種拍攝手法。

接下來是Cut 3。右邊是以廣角鏡頭拍攝應天門的實景鏡頭。由於Cut 1的應天門太小，所以在這裡補拍。讓拍攝主體占滿整個畫面可說是以廣角鏡頭拍攝的經典手法。左邊的分鏡則是以中望遠鏡頭攝應天門門簷下方的畫面。就前面的流程而言，在這裡插入近景鏡頭也能讓每個場景串起來。

最後的Cut 4與Cut 1一樣，右邊的分鏡是以廣角鏡從應天門拍攝的鏡頭，可以發現背景是本殿（大極殿），但看起來有點像是靜態照片，畫面沒有半點張力。左邊的分鏡則是站在與拍攝主體數步之遙的位置以望遠鏡頭拍攝的畫面，如此一來，應天門裡的本殿就會變大一點。利用鏡頭的特性構圖，可讓畫面變得更豐富，有機會時不妨比較一下這兩種鏡頭拍攝的畫面。

【Cut 2 的拍攝鳥瞰圖】

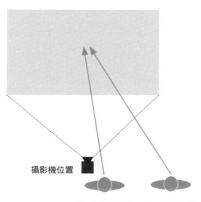

攝影機位置

Cut 2②的情況　　Cut 2①的情況

◀請演員從攝影機後方走進來的時候，從距離攝影機較遠的位置走進來，以及從攝影機旁邊走進來，會拍出質感略有不同的畫面。若要強調畫面的張力，建議使用後者的方式拍攝。這個部分只看照片無法體會，建議大家看看這段影片。

朝目的地走去

◉在拍攝「步行」這個動作時，演員該如何在畫面裡移動呢？答案當然是要根據需求與現場情況決定，但就算是在「畫面中央走動」、「在畫面右側走動」、「在畫面左側走動」這些看似單純的「步行」動作，也能利用構圖賦予律動感。

利用廣角鏡頭與望遠鏡頭 說明特派員的行進方向

接著說明相關的細節。這次的範例是跟拍女性往平安神宮本殿走過去的畫面。在女性從畫面右側走進畫面，以固定步伐速度拍攝的導線1之中，女性像是穿越整個畫面般，往遠景愈走愈遠，看起來非常自然。

接著換個場地，試著設計在前往清水寺的清水新道茶碗坂走路的分鏡。這次拍攝了女性在人群中的背影鏡頭與正面鏡頭。拍攝走進畫面之後的背影鏡頭時，先請女性從攝影機的右側（道路的右側）走向左側，拍攝正面鏡頭時，則是請女性從畫面左側走向右側，並要求女性從緊鄰攝影機的位置出鏡。

第一個鏡頭的Cut1是以廣角鏡頭泛焦拍攝，所以能把茶碗坂的全貌與女性周遭的環境全拍進畫面裡。從正面拍攝的Cut2則改以望遠鏡頭拍攝，並讓焦點跟在女性身上。此時故意將景深調淺，並讓焦點跟在女性身上。Cut3又回到背影鏡頭，焦點一樣對在女性身上。Cut4再次從拍攝主體旁邊出鏡。最後的Cut5則是請女性從畫面中央往畫面左側走，拍出女性慢慢被人群淹沒的樣子，然後將焦點移動到遠景的三重塔。

反之，導線2是在女性從畫面右側走進畫面之後，跟著改變鏡頭的入射角，再請演員走到樓梯上面後回頭看以及往本殿走。拍攝前，先決定演員進入畫面的入射角，再請演員走到石階梯與平地的接縫處停下來。像這樣設計演員的動作，可賦予構圖律動感。

拍攝「步行」這個動作時，若能將步行的位置當成構圖的一部分，就會知道演員該怎麼移動。

畫面左側　畫面右側

導線1

「朝目的地走去 演員的移動方式（導線1）」

往遠景愈走愈遠，看起來非常自然。

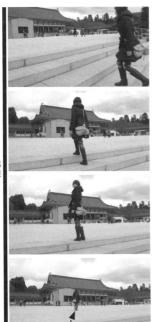

導線2

「朝目的地走去 演員的移動方式（導線2）」

透過演員的動作賦予構圖變化

雖然這兩個版本都跟拍走進畫面的拍攝主體，但是拍攝主體分別以什麼角度走進畫面呢？在途中加點動作，可讓構圖產生變化。

「朝目的地走去」

Cut 1（廣角鏡頭）

Cut 4（望遠鏡頭）

Cut 2（望遠鏡頭）

Cut 5（廣角鏡頭）

Cut 3（望遠鏡頭）

讓演員多點動作、
攝整攝影位置與更換鏡頭的分鏡

這是讓演員穿越人群，朝目的地走去的分鏡範例。鏡頭分成背影與正面兩種。這次的範例利用廣角鏡頭與望遠鏡頭拍出不只是「步行」的影像。

●演員
渡部彩

抵達目的地（清水舞台）

Cut2是從側邊拍攝的鏡頭，女性則是探出扶手往下眺望。若從女性的方向來看，可看到樹木的另一邊有街景，但無法從鏡頭裡的背景得知這是何處的街景。

Cut3也只是特寫女性清爽表情的鏡頭，還是不知道女性究竟來到何處。由於一直不揭露地點的資訊，所以觀眾會很想知道女性到底來到何處，而這個鏡頭也有「吊觀眾胃口」的效果。Cut4是從清水舞台往畫面左側帶到京都市內的鏡頭。到了這個鏡頭，觀眾總算知道女性來到清水寺。後者這個版本是在最後揭露地點資訊，卻只以女性的表情與

首先要模擬的是「從定場鏡頭開始」的分鏡。Cut1就是剛剛說的畫面，也就是讓鏡頭手往下眺望。

從京都市內往畫面右側帶到清水舞台的畫面，而這個鏡頭也說明了地點與相對位置。Cut2是女性從扶手探出去，俯瞰清水舞台下方的鏡頭。Cut3則是說明俯瞰處與地面距離的垂直向上鏡頭。剪接時，會以說明相對位置或高度的鏡頭銜接。

接著是「將定場鏡頭放到最後」的版本。Cut1是舞台上的鏡頭。女性從鏡頭前面走過，直到扶手的位置停下來。假設開頭是這個鏡頭，觀眾不會知道女性來到什麼地方。

◉京都篇抵達旅行的目的地「清水寺」了。

有些觀光勝地會有「這裡就是最佳拍攝點」的位置，讓每位旅客都有機會拍到宛如明信片的畫面。如果要拍的是清水舞台，重點在於從舞台的右側拍攝以京都市內為背景的畫面。這個畫面應該大部分的人都看過吧。如果有機會前往觀光勝地，不妨找一找最佳拍攝點。如果能將這個重點鏡頭擺在影片的一開始，就能當成定場鏡頭使用。

不過，將這個令人印象深刻的鏡頭放在開頭還是結尾，影片給人的印象可是會完全不同的，這次就讓我們來模擬看看吧。

Cut1

定場鏡頭

Cut2

Cut3

▲這是一開始就告訴觀眾地點資訊的範例。很適合用來拍攝行腳節目。

「抵達目的地（清水舞台）（從定場鏡頭開始）」

＊定場鏡頭：於一開始揭露地點資訊以及演員走位的鏡頭。

◉演員
渡部彩

Cut1

Cut2

Cut3

Cut4

定場鏡頭

「抵達目的地」（清水舞台）（將定場鏡頭放到最後）

▲這是在最後才揭露地點資訊的範例。很適合描述演員來到清水寺有多麼感動。

先呈現目的地還是之後再呈現目的地，意義大不同

情緒說明高度。

這兩種版本其實都是正確答案，但如果要讓觀眾知道地點的資訊，將定場鏡頭放在開頭可能會是比較好的方法，記錄片形式的影片也很適合如此安排。如果最後才揭露地點的資訊，則可吊觀眾胃口，也可利用演員的表情營造戲劇張力。有機會的話，請大家利用這類手法改變觀眾的觀感。

順帶一提，這次使用的定場鏡頭來自同一個鏡次。一旦以「鏡頭左右往返」的方式拍攝，就能在剪接時，隨意選用由左至右或由右至左的鏡頭，建議大家在拍攝空景時，盡可能以左右往返的方式拍攝。像這次從空景帶往舞台（拍攝主體）的拍攝方式就等於使用了「從空景帶入鏡頭」的拍攝技巧。反之，從舞台帶往空景的拍攝方式，則由從拍攝主體走向外面的感覺。

這種讓鏡頭左右往返的技巧除了可營造最終帶到拍攝主體，以及從拍攝主體往外帶的效果之外，也能用來拍攝全景畫面，假設兩個鏡頭無法順利銜接，就可插入全景畫面。

這次的鏡頭運作方式為①約20秒的固定鏡頭→②鏡頭往畫面右側帶→③約20秒的固定鏡頭→④鏡頭往畫面右側帶。如此一來，就能在一個鏡次拍攝四個鏡頭。

戀愛偶像劇的分鏡

4

接著要介紹的是愛情喜劇或戀愛偶像劇常見場景的分鏡。由於登場人物有兩人，分鏡會變得複雜一點。就算都是吻戲，也分成初吻或成熟的親吻，所以氣氛非常重要。「壁咚」其實是很難拍的場景，勘景時，一定要先確認攝影機的位置。

Section 4

不小心撞在一起的親吻

◎「戀愛偶像劇篇」的第一個主題就是「不小心撞在一起的親吻」。這種情景雖然很難在現實生活中出現，卻是戀愛偶像劇超經典的鏡頭。讓我們試著將這種充滿意外性的「不小心撞在一起的親吻」製作成分鏡表吧。

拍攝這種動作時，最重要的莫過於外景地點。比方說，圍牆高到能讓兩人看不見彼此的轉角就是很適當的地點，如果能以遠景鏡頭拍攝兩人同時往轉角跑來的地點，那當然是更理想。戲中的兩人雖然不知將要撞在一起，但觀眾卻能預測這點，所以能讓觀眾看得心驚膽跳。這次範例的定場鏡頭（Cut 4）就是這樣的鏡頭。

Cut 2 與 Cut 3 分別是女性與男性往前跑的畫面，而說明兩人相對位置的 Cut 4 則是非常重要的鏡頭。

之後為了讓慢動作更為流暢，刻意以影格速率 60P 拍攝 24P 的部分，將撞在一起的動作拍得更清楚。不過，跌倒的部分很需要演技，所以故意拿掉這個部分，改以房子的空景（Cut 9）代替，而且還加入了音效，讓觀眾更容易想像，之後便跳接到下個接吻的鏡頭（Cut 10）。

148

「戀愛偶像劇篇」不小心撞在一起的親吻

Cut 1

Cut 2

Cut 3

Cut 4

Cut 1＝女性跑步的畫面（遠景鏡頭）
Cut 2＝手持拍攝正在跑步的女性的近景鏡頭。
Cut 3＝男性一邊看著手錶，一邊跑得很急的遠景鏡頭。
Cut 4＝能看到女性與男性往急轉角跑過來的定場鏡頭（說明拍攝主體的相對位置或現場狀況的鏡頭）。這是讓觀眾一邊想像「再這樣跑下去，兩個人要撞在一起了」，一邊看得心驚膽跳的重要鏡頭。

一邊說明狀況，一邊營造心驚膽跳的效果
試著挑戰更細膩的分鏡表

●演員　本山由乃／折笠慎也

Section 4

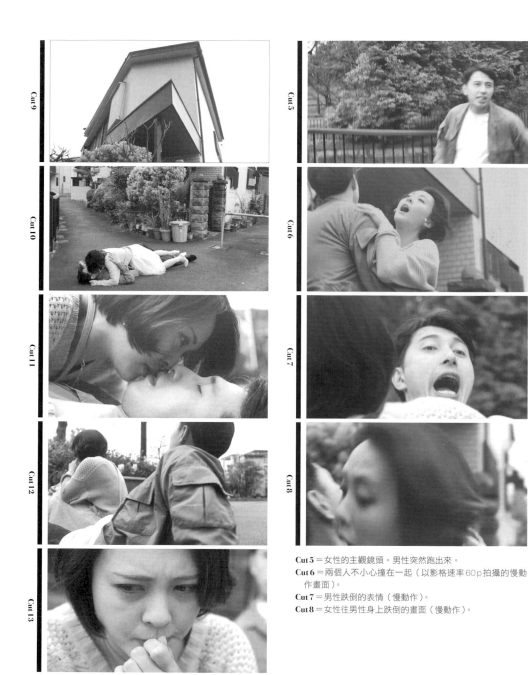

Cut 9

Cut 10

Cut 11

Cut 12

Cut 13

Cut 5

Cut 6

Cut 7

Cut 8

Cut 5＝女性的主觀鏡頭。男性突然跑出來。
Cut 6＝兩個人不小心撞在一起（以影格速率60 p拍攝的慢動作畫面）。
Cut 7＝男性跌倒的表情（慢動作）。
Cut 8＝女性往男性身上跌倒的畫面（慢動作）。

Cut 9＝插入房屋的空間以及跌倒的音效（咚）。
Cut 10＝男性與女性跌在一起的定場鏡頭。
Cut 11＝嘴唇疊在一起的近景鏡頭。女性嚇得立刻起身。
Cut 12＝以起身的動作帶入鏡頭後，女性轉頭背對男性，男性也跟著撐起身體。
Cut 13＝女性難為情的表情特寫鏡頭。摸著嘴唇，確認剛剛真的不小心親到了。

初吻

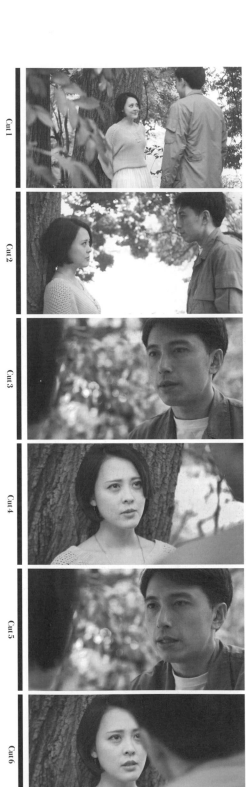

Cut 1
Cut 2
Cut 3
Cut 4
Cut 5
Cut 6

通常兩人的畫面會輪流出現
可利用留白說明兩人的距離感

◉接著要介紹的是戀愛偶像劇絕少不了的「初吻」的分鏡表。初吻分鏡表的重點在於連續的回切鏡頭。利用不斷切換的鏡頭拍攝男女互相凝望到嘴唇輕碰的表情，可在這個過程中吊足觀眾的胃口，而要拍攝這種鏡頭，就要使用過肩鏡頭拍攝。

此外，有些演員不願意拍吻戲，所以這次也另外拍了「演員不願意親」的分鏡（到 Cut6 為止的鏡頭是一樣的）。

「戀愛偶像劇篇 初吻②」的 Cut7 是抓住肩膀的手的特寫鏡頭。拍攝時，特地沒帶到嘴巴的部分。男演員的手輕輕地抓住女演員的肩膀，但沒拍到正在接吻的嘴唇。此外，Cut8 則是利用錯位拍攝的手法，利用疊在一起的臉遮住嘴巴的部分。也就是利用男演員

的頭遮住嘴巴的遠景鏡頭。請大家參考幕後花絮，就會知道演員頭部的相對位置，也會看到兩人沒有真的親到的部分。

除了範例介紹的鏡頭之外，其實還有很多故意避開嘴唇的拍攝方式，例如身高較矮的女性踮腳的腳部鏡頭就是其中之一，這個鏡頭雖然經典，最近卻很少看到，不過還是建議大家先學起來。

Cut 1 ＝從畫面外面走到樹蔭底下的男女。
Cut 2 ＝兩人彼此凝望的側邊鏡頭。
Cut 3 ＝男性凝望著對方的表情。過肩鏡頭。
Cut 4 ＝女性凝望著對方的表情。回切的過肩鏡頭。
Cut 5 ＝切回男性凝望對方的表情。一樣是過肩鏡頭。
Cut 6 ＝女性的表情。再次互相凝望。男性把臉漸漸湊過去。回切的過肩鏡頭。

「戀愛偶像劇篇 初吻②」 演員不願意親的情況

Cut 7 ＝故意避開正在接吻的畫面（嘴唇貼在一起），只拍攝男性輕輕抓住女性肩膀的畫面。
Cut 8 ＝從男性背後拍攝的遠景鏡頭。利用男性的頭遮住接吻的表情與畫面。

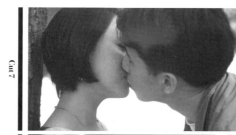

「戀愛偶像劇篇 初吻①」 演員願意親的情況

Cut 7 ＝接吻的特寫鏡頭。從側邊拍攝。
Cut 8 ＝更進一步特寫男性表情的鏡頭。臉慢慢地離開。
Cut 9 ＝最後是女性的表情。這是回切的特寫鏡頭。

「幕後花絮」

▲若從側邊來看「戀愛偶像劇篇 初吻②」的 Cut 7 與 Cut 8，就會發現兩人沒有真的親在一起，只是頭部重疊，而且保持不會被觀眾發現假親的距離。

●演員
本山由乃／折笠慎也

◎「壁咚」與「不小心撞在一起的親吻」一樣，都是在現實生活不太可能遇到的場景。這種鏡頭曾流行過一段時間，目前已是戀愛偶像劇的經典鏡頭。由於這種鏡頭已成為「型男追求不擅戀愛的女性」的象徵，建議大家先學起來，以備不時之需。

「壁咚」與「吻戲」一樣，都是以回切鏡頭為主要的分鏡。被「壁咚」的人一臉心跳加速的表情，「壁咚」的人那咄咄逼人的神情……大家或許不難想像這些畫面，但如果只憑想像拍攝，不另外製作分鏡表的話，可是會給現場的工作人員添麻煩的。由於「壁咚」要有「牆壁」才能拍，所以要拍攝「壁咚」的人，就要把攝影機放在能拍攝回切鏡頭的位置，否則就拍不到需要的畫面。

換言之，要在「壁咚」之後，從被「壁

咚」的人的表情時，當然要從被「壁咚」的人拍攝另一方的表情。可是被「壁咚」的人的背後是牆壁，所以不是在牆上開洞，就是要稍微改變演員的站位（為了方便拍攝而請演員稍微挪位，但不能讓觀眾發現），或是預先留一個放入攝影機的空間。

要注意的是，請演員稍微挪位之後，發動「壁咚」的人有可能會碰不到牆壁，無法營

●演員
本山由乃／折笠慎也

「戀愛偶像劇篇 壁咚」

Cut 1

Cut 2

Cut 3

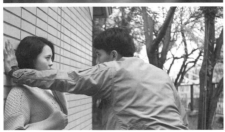

Cut 1 ＝在建築物人煙罕見的地點面對面的男女。遠景鏡頭。
Cut 2 ＝特寫女性的側臉。男性的左手突然入鏡，發動「壁咚」。
Cut 3 ＝從側邊拍攝的兩人畫面。這是說明「壁咚」全貌的遠景鏡頭。

要從正面拍攝男性的表情，
就必須事先規劃架設攝影機的位置

造很接近牆壁的感覺。

在勘景時，一定要一邊規劃演員的站位，一邊思考攝影機的位置，還要一併思考會拍到什麼背景。勘景的重點在於尋找有窗戶的牆壁，或是有轉角的地點，這樣就能有足夠的空間設置攝影機。

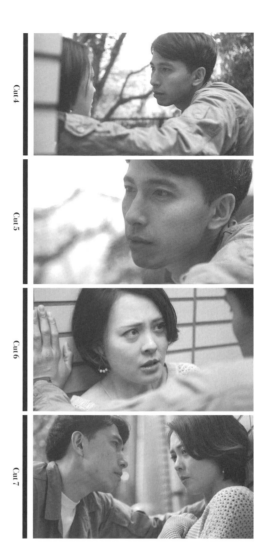

Cut 4＝從女性這邊拍攝的過肩鏡頭。只拍到男性的上半身。將攝影機架在建築物的轉角處，拍攝向女性發動攻勢的男性。

Cut 5＝男性表情的特寫鏡頭。

Cut 6＝切回女性身上，特寫女性表情的鏡頭。女性看起來非常羞怯與緊張。

Cut 7＝偏離假想線的男性與女性。利用心臟跳動的音效營造緊張的氣氛。

【演員的站位與攝影機的位置】

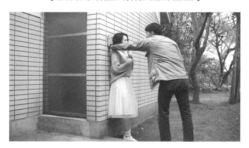

▲這次將攝影機架在建築物的轉角處。由於這次可將攝影機架在被「壁咚」的女性的右側，所以能清楚拍攝男性的表情。拍攝當下，請男性稍微往轉角的位置移動。

等人／肩併肩走在一起

◉這次的戀愛偶像劇篇要為大家介紹兩個主題。第一個介紹的是「等人」。要拍攝等待女朋友的男性時，可請演員左顧右盼或是看手錶與手機，這次也演員一邊左右張望，一邊看手錶確認時間。

Cut 1 與 Cut 3 這兩個遠景鏡頭是同一個鏡次，Cut 2 與 Cut 5 這兩個近景鏡頭則是另一個鏡次。這次範例請演員演出一連串的動作

之後，再於剪接時穿插遠景與近景鏡頭。看手錶的動作則可插入了手部特寫鏡頭。

這次的範例不需要說明時間，所以沒拍攝手錶的錶面。光是動作就足以說明男性正在等人。假設時間或手機的畫面是劇情的重點，就必須拍攝錶面或手機畫面的特寫鏡頭。

女性跑向鏡頭的 Cut 6 是近似於男性視線的遠景鏡頭，藉此說明「女性來了」。後續的遠景鏡頭，進一步說明目前的情況。

另一個「肩併肩走在一起」的範例則是選擇登山步道向畫面遠景處延伸的構圖，並且以背影鏡頭與正面鏡頭組成分鏡表。選擇這種構圖時，可能需要交通管制或是等行人走遠，所以最好在時間充足的情況下拍攝。

的 Cut 7 則是利用「男性發現女性來了」的動作，進一步說明目前的情況。

利用近景鏡頭與遠景鏡頭組成的分鏡表 以及正面鏡頭、背影鏡頭不斷切換的分鏡表

「戀愛偶像劇篇 等人」

Cut 1 ＝ 男性在橋的欄杆處等待。遠景鏡頭。
Cut 2 ＝ 插入男性的特寫鏡頭。
Cut 3 ＝ 切回 Cut 1 的遠景鏡頭。
Cut 4 ＝ 從 Cut 3 看手錶的動作接到稍微抬起手臂的 Cut 4。這個鏡頭同時也是手錶的近景鏡頭。

◉演員
本山由乃／折笠慎也

「戀愛偶像劇篇 肩併肩走在一起」

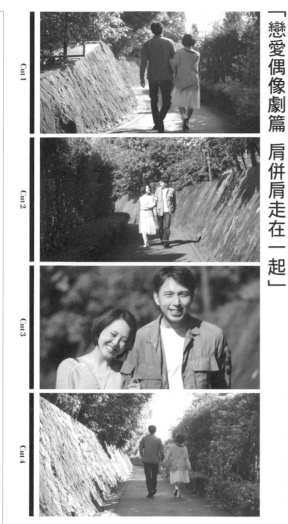

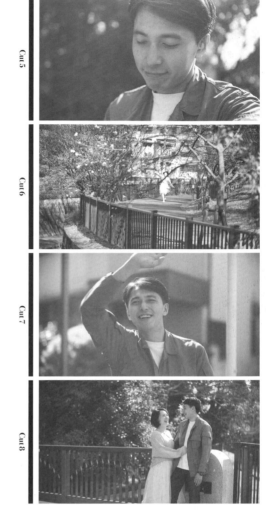

Cut 1 ＝登山步道向前延伸的構圖。男女兩人肩併肩走進畫面的背影鏡頭。

Cut 2 ＝切回正面，拍出步道向後延伸的感覺。

Cut 3 ＝插入從同一個位置拍攝的兩人特寫畫面。跟拍時，將焦點放在兩人身上。

Cut 4 ＝再次切回背影鏡頭。兩人走往遠景處。

Cut 5 ＝男性看完手錶之後的表情。這個鏡頭與 Cut 2 同一個鏡次。

Cut 6 ＝女性一邊揮著手，一邊從遠方走來的鏡頭。

Cut 7 ＝男性發現女性，揮手示意的鏡頭。

Cut 8 ＝女性走進男性等人的畫面後，兩人再一起走出畫面。

甩巴掌／深吻

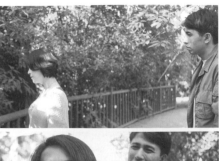

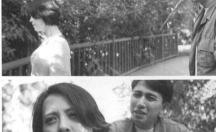

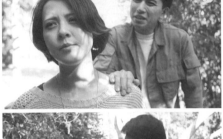

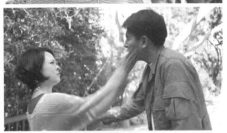

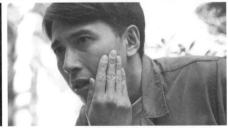

Cut 1 ＝男女兩人的遠景鏡頭。女性背對著男性。
Cut 2 ＝從拍得到女性表情的位置拍攝的鏡頭。兩位演員站成一前一後，男性伸手搭在女性肩上，女性再回頭。
Cut 3 ＝以回頭的動作帶入鏡頭後，回到 Cut 1 的遠景鏡頭。接著從側邊拍攝甩巴掌的畫面。
Cut 4 ＝男性被甩巴掌後，一臉難為情的表情。
Cut 5 ＝特寫女性生氣的表情。

◎動作場景在拍攝打人、踢人這類場景時，若真的拳拳到肉的話，演員可能會受傷，所以通常會遮住臉或身體，不會真打（☞參考P.168）。這次拍攝戀愛篇的「甩巴掌」時，也使用了這種假打的技術，但其實真的賞巴掌才有所謂的臨場感，這也是展現演員熱情的鏡頭。

話說回來，就算是演戲，巴掌打得不好，演員還是有可能會受傷，千萬要小心別打到眼睛。另外要注意的是，要甩巴掌就真的用力甩下去，否則一直NG，臉就會被打得紅紅的，最理想的就是一次就搞定。如果現場只有一台攝影機，又要拆成遠景鏡頭與近景鏡頭拍攝的話，演員至少要被甩兩次巴掌，所以下手真的不要太輕。我曾請教認識的演員都怎麼拍攝這類場景，他們只告訴我「要忍耐」。

「甩巴掌」要真的打下去才好，
「深吻」可拍成剪影

「戀愛偶像劇篇 深吻」

Cut 1

Cut 2

Cut 3

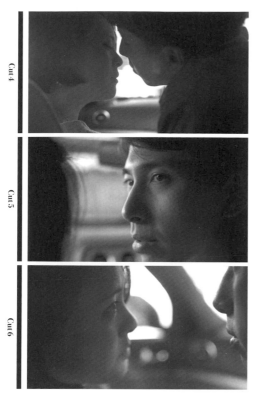

Cut 4

Cut 5

Cut 6

Cut 4 ＝從後座往前拍攝的兩人深吻鏡頭。背景為擋風玻璃。兩人因逆光而變成剪影。

Cut 5 ＝從後座往駕駛座拍攝深吻後的男性表情。

Cut 6 ＝鏡頭回到女性身上。從後座往副駕駛座拍攝深吻後的女性表情。

Cut 1 ＝坐在駕駛座的男性與副駕駛座的女性。這是從車外透過擋風玻璃拍攝車內的鏡頭。

Cut 2 ＝從車外往副駕駛座拍攝女性的鏡頭。男性位於前景處。

Cut 3 ＝鏡頭切回男性身上。一樣是從車外拍攝的鏡頭，女性也位於前景處。

在這次的範例裡，Cut 1 與 Cut 3 是一連串的動作，所以似乎只要甩一次巴掌就能拍完，但其實當下有請演員多演一次，也就是 Cut 4 的鏡頭。雖然只剪了被打之後的表情，但為了方便剪接，才請演員多甩一次巴掌。

接著要介紹的是「深吻」這個主題。假設不作任何修飾直接拍，會有點太過寫實，所以可試著拍成剪影。這次的範例是設定在車內這個場景。遠景的兩人鏡頭是從引擎蓋透過擋風玻璃拍攝的。接下來的鏡頭則是從車外拍攝，而且都讓演員位於前景處。最後的深吻鏡頭則是從後座拍攝，同時藉著擋風玻璃處的光線，將兩人拍成剪影，這樣也比較有氣氛。親完之後的表情也一樣以剪影的方式處理。

●演員
本山由乃／折笠慎也

Section 4

選擇偶像劇的分鏡

動作場景的分鏡

5

動作場景要拍得成功，除了演員的演技要好，攝影師的功力也很重要，有些電影甚至會安排武術指導，這次的拍攝也一樣請來專家指導。要注意的是，拍攝動作場景通常會使用一些小道具，拍攝時要特別小心。這類場景通常需要拍攝多個分鏡，大家不妨先在腦中預演一遍動作。

×××

◎本章要介紹的是動作場景的分鏡。動作場景是非常特殊的種類，許多電影與連續劇若打算拍攝動作場景，通常會另外聘請武術指導。武術指導除了會教演員動作，還會指導運鏡、鏡頭角度與分鏡該怎麼拍。導演負責「講故事」，武術指導則負責設計整套動作。可見動作場景就是這麼專業。

此外，動作通常很快，鏡頭的切換也很快，所以剪接時，要特別注意鏡頭的銜接是否流暢。愈是細膩的分鏡，拍攝時間就愈長，若能同時以多台攝影機拍攝，就能拍到比較多的分鏡，不過這次的範例只以一台攝影機拍攝。

基本分鏡與 用於拍攝對戰時的分鏡

「動作場景篇 揮拳」

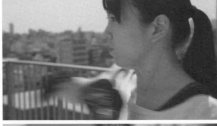
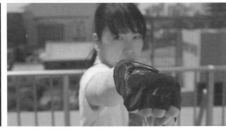

Cut 1 ＝擺出架勢。
Cut 2 ＝眼部特寫鏡頭。
Cut 3 ＝從側邊拍攝的緊縮胸上鏡頭。演員出拳！
Cut 4 ＝往鏡頭揮出正拳。為了將焦點對在手完全伸直的拳頭上，又不想臉部太過模糊的話，可稍微縮小光圈，讓景深更深一點。

◎演員
寶華鈴
（ACE-Enterprise）
杉山裕右
（Sky Corporation）
◎武術指導
相田悠伊知

Section 5

「動作場景篇 痛毆敵人」

Cut 1

Cut 2

Cut 3

Cut 4

Cut 5

Cut 1 ＝與敵人保持距離。女主角的正面鏡頭。
Cut 2 ＝鏡頭回到敵人身上，拿捏兩者之間的距離。回切鏡頭時，雙方的相對位置與構圖大小最好與前一個鏡頭一致。
Cut 3 ＝鏡頭回到女主角身上。雙方擺好架勢。
Cut 4 ＝鏡頭回到敵人身上，雙方開始互毆。女主角的拳頭打中對方。
Cut 5 ＝敵人的背影鏡頭。腳步踉蹌地跌出畫面之外。

「動作場景篇 連續出拳」

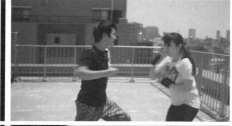
Cut 1

Cut 2

Cut 3

Cut 4

Cut 5

Cut 1 ＝一邊拿捏距離，一邊擺出架勢的同時，敵人朝女主角揮拳。
Cut 2 ＝女主角的胸上鏡頭。用右手擋住敵人的拳頭，再朝腹部出拳。
Cut 3 ＝從腹部被打中的敵人背後拍攝。
Cut 4 ＝鏡頭回到敵人身上。女主角打中敵人的臉部。
Cut 5 ＝鏡頭回到女主角身上。打中敵人臉部的最後一擊後，敵人跌出畫面之外。

「動作場景篇 踢腿」

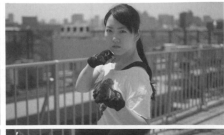
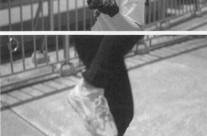
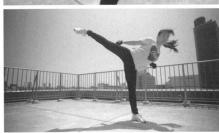
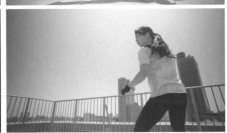

Cut 1
Cut 2
Cut 3
Cut 4

Cut 1 ＝鏡頭從擺出架勢的女性的腳部往上帶。
Cut 2 ＝踢腳的近景鏡頭。
Cut 3 ＝從側面拍攝的全身鏡頭，完整拍出美麗的踢腿動作。
Cut 4 ＝鏡頭比 Cut 3 更近一點的畫面。以低角度的鏡頭拍攝放
　　　下腳的畫面。

●演員
寶華鈴
（ACE-Enterprise）
杉山裕右
（Sky Corporation）

●武術指導
相田悠伊知

以近景鏡頭擷取承受敵人的攻擊
與攻擊敵人的瞬間。

●這節的主題是動作場景篇的「踢腿」。若從分鏡表來看，基本上，「揮拳」與「踢腿」的動作其實很類似，就是以遠景鏡頭拍攝整體的情況，再以近景鏡頭拍攝連續揮拳或出腳的動作，以及「承受攻擊」與「發動攻擊」的瞬間。這類分鏡也有不斷切換的鏡頭。

頭，但在尋找不同的拍攝角度時，也常會偏離假想線。

由於兩位演員的位置會不斷互換，動作又很快，所以只要一不注意，就會剪出女主角與敵人朝著相同方向的影片，有時也會剪出不太流暢的鏡頭，所以拍攝時，務必小心這些事項。

請大家把這個範例的拍攝角度與構圖先學起來，以備不時之需。

Section 5

「動作場景篇　踢中敵人」

Cut 1 =［遠景鏡頭］女主角使出低段踢（左腳）。
Cut 2 =［鏡頭朝向敵人］敵人用雙手擋住掃腿。
Cut 3 =［鏡頭朝向女主角］女主角以右腳踢出高段踢。女主角的腳部近景鏡頭。
Cut 4 =［鏡頭朝向敵人］踢中敵人的臉。
Cut 5 =［鏡頭朝向女主角］敵人的背影擋住整個畫面後跌出畫面之外，只剩下女主角的表情。

「動作場景篇　連環踢」

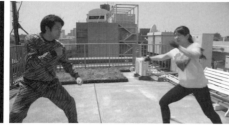
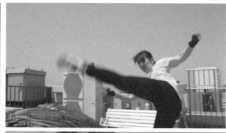
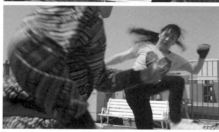

Cut 1 =［遠景鏡頭］女主角使出高段踢（左腳）。
Cut 2 =［鏡頭朝向女主角］敵人蹲下，閃過女主角的踢腿。接著女主角以左腳為軸，使出右腳後旋踢。
Cut 3 =［鏡頭朝向敵人］踢中敵人臉部。
Cut 4 =［遠景鏡頭］被踢飛的敵人在地上打滾。

＊因版面關係，省略以低角度朝著女主角拍攝敵人在地上打滾的鏡頭。

武器（雙截棍）

●接下來的主題是「武器」。這次的介紹的是雙截棍與小刀的對戰。拍攝以武器對戰的場景時，必須考慮是要著重真實性，或是盡可能避免意外。這次選擇後者，拍攝時選用觀眾看不出真假的橡膠道具。

雙截棍其實也有塑膠材質的，但這種材質的雙截棍太輕，耍起來不像真正的雙截棍，所以選用橡膠材質的，不小心打到手也不會那麼痛。小刀也有未開鋒的類型與橡膠材質的類型，但就算是未開鋒的小刀，其實還是有一點的危險性，所以才選用橡膠材質的小

刀。刀鋒的部分有稍微噴漆，看起來比較接近真刀。彩排與拍攝的時候，務必特別小心。

格鬥場景通常是以遠景拍攝，但如果能以特寫鏡頭拍攝握住雙截棍的手，或是小刀被拍掉以及很痛苦的表情，就能剪出更具律動感的影片。

使用真正的雙截棍與小刀很容易造成意外，所以要換成道具

「動作場景篇 雙截棍」

Cut 1 ＝拿著雙截棍擺出架勢的女主角。腰上鏡頭。
Cut 2 ＝撐開雙截棍的手部特寫。
Cut 3 ＝回到腰上鏡頭。這個鏡頭與 Cut 1 同一個鏡次。
Cut 4 ＝最後是表情特寫鏡頭。女主角擺出定裝姿勢。

●演員
寶華鈴
(ACE-Enterprise)
杉山裕右
(Sky Corporation)

●武術指導
相田悠伊知

「動作場景篇 雙截棍 VS 小刀」

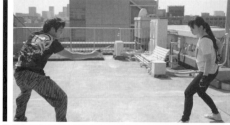

Cut 1

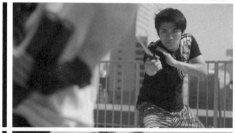

Cut 2

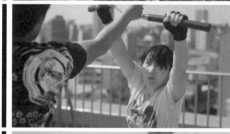

Cut 3

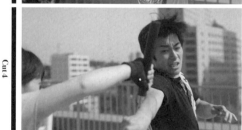

Cut 4

Cut 5

Cut 6

Cut 7

Cut 8

Cut 9

Cut 10

Cut 6 ＝一邊按著臉，一邊朝女主角揮刀的敵人。
Cut 7 ＝女主角的表情特寫鏡頭。
Cut 8 ＝女主角以雙截棍拍掉敵人的小刀。
Cut 9 ＝小刀掉在地上，痛得表情扭曲的敵人。
Cut 10 ＝女主角擺出架勢。

Cut 1 ＝從側邊拍攝對峙的兩人。
Cut 2 ＝女主角拿出藏在腰際的雙截棍。敵人朝女主角揮刀。
Cut 3 ＝女主角以雙截棍擋住小刀。
Cut 4 ＝接著以雙截棍擋掉從旁邊砍過來的小刀，敵人轉了一圈之後，女主角以雙截棍打中敵人的臉。
Cut 5 ＝女主角不斷揮舞雙截棍。

＊因版面關係，雙方拿捏距離的鏡頭予以省略。

最後一擊

●這節除了要介紹赤手空拳與棍子的戰鬥，還要介紹「重覆呈現相同攻擊」這個技巧，說明拍攝最後一擊的方法。此外，也會透過相同場景的舞台花絮介紹掃興的NG鏡頭。

動作戲的動作通常很快，每一招都是瞬間結束，所以分鏡愈是細膩，動作戲愈是一下子就結束。不過，若是從不同的角度拍攝「打中」的瞬間，再透過剪接串連這些鏡頭，就能讓觀眾知道主角給予對手最後一擊，對手也受重傷。雖然動作一再重覆，但也不會有什麼問題，反而還能營造畫面張力。

這節的NG鏡頭就是「會被觀眾看到主角度。

其實沒打中對手」的拍攝角度，大家都知道，拍動作片不可能真的讓演員互打，因此被觀眾發現棍子沒真的打中敵人。老實說，本來就沒有要真的打，所以最好不要從側邊拍攝。要拍出好像真的打中敵人的話，最簡單的就是如OK版本的**Cut 4**，將敵人放在前景，利用敵人的臉與身體遮住被打的部位，之後再加上，看起來就很像是真的被打到。大家務必挑戰看看。

讓觀眾覺得演員真的在互打，正是這類動作戲的拍攝重點。範例都是那些看得出沒打中的鏡頭。

Cut 2的棍子太高，所以看得出來棒子是從空中掃過，沒真的打到臉。**Cut 3**則是棍子的位置太低。若是正式的拍攝現場，通常會先決定攝影機的位置，接著請女演員慢動作揮出棍子，從中找出看起來像是打中敵人的角度。

Cut 4是從側邊拍攝的主要鏡頭，但一樣會

「動作場景篇 空手 VS 棍子（NG畫面）」

●演員
寶華鈴
（ACE-Enterprise）
杉山裕右
（Sky Corporation）

●武術指導
相田悠伊知

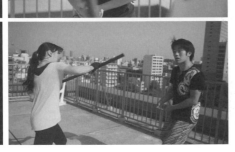

被觀眾發現沒真的打到的話，就是NG鏡頭

Cut 1 ＝這不是NG鏡頭。
Cut 2 ＝【NG】棍子的位置太高。
Cut 3 ＝【NG】棍子的位置太低。
Cut 4 ＝【NG】從正側邊拍攝，會看到整個場景。

「動作場景篇 空手 VS 棍子（連續畫面）」

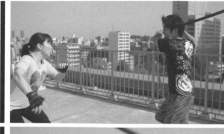

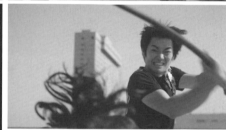

將相同的攻擊拍成三個版本，再全部剪進影片

Cut3＝【版本②】從 Cut2 的另一個角度拍攝相同的動作。攝影機的位置在畫面左側。

Cut4＝【版本③】從敵人的背景拍攝相同的動作。

Cut5＝被一棒打飛到柵欄的敵人。

Cut6＝女主角的勝利姿勢。

Cut1＝從側邊拍攝兩人對峙的鏡頭。敵人正準備以棍子攻擊女主角。

Cut2＝【版本①】空手的女主角接著棍子後，把棍子搶過來，反過來攻擊敵人。攝影機的位置畫面右側處。

利用各種角度
呈現造成敵人傷害
的最後一擊

寫實的畫面與充滿主角光環的畫面

●接著要介紹的是「寫實的畫面」與「充滿主角光環的畫面」。這兩個範例直到 Cut 3 之前，都是閃過敵人的拳頭、給敵人腹部一拳，以及狠狠揍敵人臉部一拳的鏡頭，只有最後的 Cut 4 不一樣。不一樣的地方只有看著敵人跌倒在地的女主角是否做出勝利姿勢而已。

沒有做出勝利姿勢的版本比較寫實，做出勝利姿勢的版本比較常於英雄片出現。

這種拍攝手法能讓男主角或女主角看起來更帥，也更重視觀眾的觀感。雖然每個人的美戲的節奏更明快，畫面也會更好看。尤其在

感與喜好的作品都是不同，但從這兩個範例也可以發現，只要有一點點的不一樣，就能讓整部影片的印象為之轉變。

接著要再介紹一個讓動作變得更有魅力的小祕訣。那就是讓每個動作（揮拳、踢腿、閃過攻擊）都有「頓點」。

其實除了動作戲之外，其他的戲也需要這個技巧，但如果什麼動作都講究自然，很有可能會戲不成戲。若是追求演技自然的戲，當然沒問題，但「刻意的表演」也能讓整部

拍攝動作片的時候，每個動作真的都是一瞬間結束，若不刻意演出的話，根本無法利用攝影機捕捉，觀眾也看不懂到底在演什麼。

若以這次的範例來看，Cut 1 女主角用手臂擋住敵人拳頭時，就請女主角停了一下，接著敵人舉高右手，露出腹部這個空隙時也停了一下，再於 Cut 2 呈現女主角朝敵人腹部出拳的畫面。敵人在腹部被揍了一拳後往後跳，然後停止動作。如此一來，這個從敵人背後拍攝的鏡頭也比較容易與其他的鏡頭銜

接。

Cut 1 =用手臂擋住敵人拳頭的女主角。拍攝時，請女主角讓動作「停頓一下」，抓住敵人手臂的動作也一樣停頓了一下。
Cut 2 =朝敵人的腹部揮拳。
Cut 3 =朝敵人的臉部揮拳，打中敵人。

「動作場景篇　寫實的畫面」

●演員
寶華鈴
（ACE-Enterprise）
杉山裕右
（Sky Corporation）

●武術指導
相田悠伊知

Section 5

「動作場景篇 充滿主角光環的畫面」

Cut 4

●英雄主義版的 Cut 4：連續攻擊結束後，女主角擺出帥氣的勝利姿勢。

Cut 4

透過最後的姿勢演出不同的感覺

●寫實版的 Cut 4：女主角一拳打中敵人，敵人不支倒地後，便停止攻擊，也不擺出勝利姿勢。

最後一個鏡頭可以很寫實，也可以充滿主角光環

透過鐵絲網拍攝的畫面

● 接著介紹的是，利用拍攝現場既有的道具或狀況，拍出有趣畫面的範例。這次利用的是鐵絲網與水窪拍攝。除了在鐵絲網圍起來的空間拍攝之外，若能加上隔著鐵絲網拍攝的鏡頭，畫面將變得更加有趣。

這次的外景場地是在高架橋底下的公園，四周被鐵絲網圍起來之外，還有腳踏車停車場與巨大的水泥柱，整個現場洋溢著動作片的氣氛。

首先要介紹的是第一個鏡頭 Cut 1。說來很巧，拍攝當天地上有水窪，所以就想到利用水窪拍攝倒影這個點子，也將這個鏡頭當成

第一個鏡頭使用。這屬於臨機應變的部分，因為勘景的時候，地上沒有水窪。

利用鐵絲網拍攝的重點在於在鐵絲網圍起來的內部拍攝，以及隔著鐵絲網拍攝的鏡頭，以及隔著鐵絲網拍攝。隔著鐵絲網拍攝時，前景的鐵絲網會因為失焦而變得像是一層薄紗，此時若再水平移動鏡頭（Cut 4），鐵絲網就彷彿在前景流動，整個畫面看起來也很酷。此外，Cut 6 與 Cut 7 的構

鐵絲網與水窪都能替決鬥場地的氣氛大大加分

「動作場景篇 透過鐵絲網拍攝的畫面」

Cut 1

Cut 2

Cut 3

Cut 4

Cut 1 ＝【鐵絲網之內】倒映在水窪的女主角與敵人。
Cut 2 ＝【鐵絲網之內】女主角的特寫鏡頭。是於敵人遮住整個鏡頭的時候銜接下一個鏡頭。
Cut 3 ＝【隔著鐵絲網】切回敵人身上的特寫鏡頭。這個鏡頭的重點在於讓前景的鐵絲網適當地模糊。
Cut 4 ＝【隔著鐵絲網】兩人對峙的鏡頭。這個鏡頭是以手持水平位移的方式拍攝。

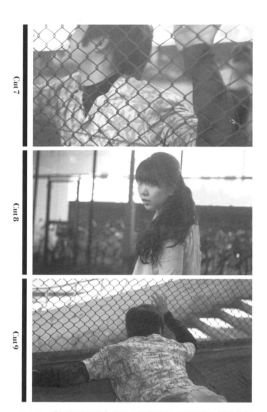

Cut 7
Cut 8
Cut 9

Cut 7 =【隔著鐵絲網】 被踢中臉部的敵人痛得趴在前景的鐵絲網上。

Cut 8 =【鐵絲網之內】 女主角表情的腰上鏡頭。

Cut 9 =【鐵絲網之內】 回切到敵人身上。敵人痛苦倒地的鏡頭。

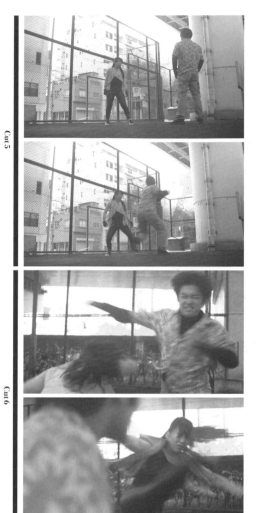

Cut 5
Cut 6

Cut 5 =【鐵絲網之內】 從另一側拍攝的兩人對峙鏡頭。這個鏡頭屬於低角度的遠景鏡頭。敵人攻擊女主角。

Cut 6 =【鐵絲網之內】 女主角閃過敵人攻擊之後,位於鏡頭的遠景,敵人則位於前景。女主角使出回旋踢與打中敵人。

●演員

寶華鈴
(ACE-Enterprise)

杉山裕右
(Sky Corporation)

●武術指導

相田悠伊知

圖大小若是相同,會讓觀眾覺得鏡頭有點跳接的感覺,但這次是隔著鐵絲網拍攝女主角的迴旋踢,以及被踢飛的敵人,所以反而沒有跳接的突兀感。

許多動作片都可以看到隔著鐵絲網拍攝敵人趴在鐵絲網上面的鏡頭,建議大家也把這個鏡頭記起來。

在勘景時,若能事先想像階梯的高低落差、斜坡、扶手或護欄要如何於拍攝時應用,就會想到許多拍攝的點子,當然也可以像本範例一樣,利用「現場的既有物品」設計分鏡。

逃跑與追逐

若要以手持攝影的方式拍攝逃跑場景，
可試著調快快門的速度

◉這次要介紹的是利用一台攝影機拍攝動作片經典場景的「逃跑與追逐」的祕訣，而且要帶著大家細看每個分鏡。重點在於能否想像哪些是必需的鏡頭，剪接時，又該如何串接這些鏡頭。

第一個鏡頭的 **Cut 1** 是女主角與敵人排成一列跑步的畫面。這個鏡頭是架在腳架上的固定鏡頭。讓前景的護欄模糊，藉此營造景深。接著換成望遠鏡頭，從側邊跟拍敵人與被追逐的女主角（**Cut 2**、**Cut 3**）。

接著回到正面，以手持攝影機的方式，邊後退邊拍攝兩人追逐的畫面，直到兩人跑出畫面為止（**Cut 4**）。這個鏡頭充滿了客觀性。

接著鏡頭回到敵人這邊，以手持的方式拍攝敵人的主觀鏡頭。敵人追著女主角的同時，攝影機也跟著跑上階梯（**Cut 5**）。這一連串的鏡頭從固定鏡頭的「靜態」開始，之後每切換一次鏡頭，鏡頭的運動就變得更激烈，藉此營造更鮮明的臨場感。

從往上跑的主觀鏡頭切回女主角身上。這一個鏡頭是從鐵絲網門的內側拍攝女主角準備打開鐵門門的畫面，但太過慌張，一時間打不開（**Cut 6**）。這是為了營造心驚膽跳的感覺，建議大家把這個鏡頭記起來。女主角進入門之後，為了讓追兵出現在背景裡，要特別設計追兵跑進畫面的時間以及位置。這次的範例總共拍了兩種版本，一種是為了營造效果，將快速度為1／100的正常版，另一種是為了營造效果，將快門拍攝快速移動的拍攝主體時，拍攝主體不會有任何殘影，看起來動作會變得一格一格的，但整個動作的速度感也將更為強烈。

快門調快至1／1200的版本。以高速快門拍攝快速移動的拍攝主體時，拍攝主體不會有任何殘影，看起來動作會變得一格一格的，但整個動作的速度感也將更為強烈。

「動作場景篇　逃跑與追逐」

快門速度1／100

▲以平常拍攝影片的快門速度1／100拍攝。

「動作場景篇　逃跑與追逐」

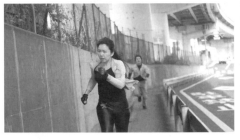

快門速度1／1200

▲這是將快門速度調至1／1200的範例。拍攝主體的動作不會出現殘影，輪廓也會更加清楚。

◉演員
寶華鈴
（ACE-Enterprise）
杉山裕右
（Sky Corporation）

◉武術指導
相田悠伊知

Section 5

「動作場景篇　逃跑與追逐」把女主角逼入死巷的反派

Cut 1

Cut 2

Cut 3

Cut 4

Cut 5

Cut 6

Cut 7

Cut 5 ＝以手持的方式追著女主角的背影拍攝，而且還跟著跑上樓梯。

Cut 6 ＝鏡頭移到鐵絲網內側，拍攝女主角急著打開鐵門門，卻一時打不開的畫面，此時要讓後方的敵人進入鏡頭，以兩人之間的距離營造心驚膽跳的效果。

Cut 7 ＝鏡頭回到鐵絲網外側的遠景鏡頭。在敵人快要追上時，女主角用力踹門，讓鐵門門關起來。

Cut 1 ＝後有追兵的女主角朝著鏡頭跑來。這是將攝影機架在腳架上，從正面拍攝敵人與女主角一前一後不斷跑向鏡頭的構圖。攝影機故意架在前景的護欄會失焦的位置。

Cut 2 ＝敵人的鏡頭。這個鏡頭是從步道的另一側水平跟拍。一樣是將攝影機架在腳架上。

Cut 3 ＝女主角的鏡頭。拍攝方式與 Cut 2 相同。

Cut 4 ＝從兩人的正面邊後退邊拍攝的鏡頭。雖然步道很狹窄，但還是請演員衝過攝影機，跑出畫面外面。

慢動作畫面

●動作片有很多鏡頭適合以慢動作呈現，例如女主角揮拳打中敵人的瞬間就是其中一例。就算把這個瞬間拆成很多個分鏡，再透過剪接串接，這個動作這是會瞬間結束。不過，若能將這個致命一擊拆成多個分鏡，再套用慢動作效果，就能讓觀眾更清楚地看到這一瞬間的動作，還能強調這一擊有多麼致命。

前一頁被逼入公園的女主角踩著鐵絲網往上跳，再轉身給追兵一拳。在這個畫面套用慢動作效果可強調每個分解動作，也是一種呈現影像的技巧。

下一個 **Cut 3** 是以稍微仰拍的角度，從女主角往上跳的部分開始拍攝，連帶捕捉女主角揮拳的樣子。之所以選擇仰拍的角度，是為了呈現女主角藉著鐵絲網墊步跳高的感覺。**Cut 4** 則反過來以俯拍的角度，拍攝女主角從上方往下揮拳，打中敵人的畫面。這個

鏡的功能，才能知道該如何與下個鏡頭銜接。

第一步，先拍攝女主角踩著鐵絲網往上跳的 **Cut 2**。這個鏡頭是以正常速度拍攝，所以一瞬間就拍完了。雖然以50％的速度預覽就能抓到分鏡的感覺，但還是需要一點設計分

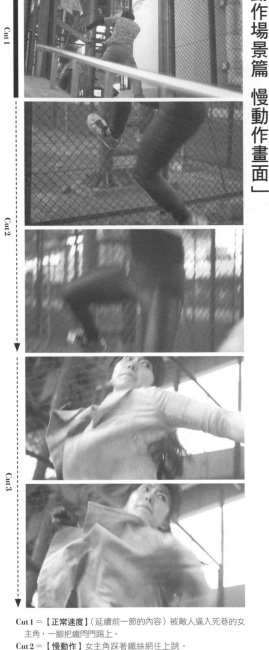

「動作場景篇　慢動作畫面」

Cut 1

Cut 2

Cut 3

為了讓觀眾看清楚一瞬間的攻擊動作，
當然少不了慢動作的畫面

Cut 1＝【正常速度】（延續前一節的內容）被敵人逼入死巷的女主角，一腳把鐵門門踢上。

Cut 2＝【慢動作】女主角踩著鐵絲網往上跳。

Cut 3＝【慢動作】在半空中的上半身。以仰角的方式拍攝，讓觀眾覺得女主角是從高處出拳。

◀┈┈┈┈┈┈┈ 慢動作畫面

Cut 4

Cut 5

「動作場景篇 慢動作素材」

▲慢動作效果除了能讓瞬間的動作變得更有戲劇張力，還能讓觀眾覺得女主角擁有異於常人的能力。

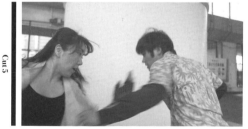

Cut 4＝【慢動作→正常速度】鏡頭回到女主角身上。以俯瞰的過肩鏡頭拍攝女主角向下揮拳，打中敵人的畫面。這個鏡頭故意在中途恢復成正常速度，再以正常速度拍攝女主角連續出拳的畫面。

Cut 5＝【正常速度】以一般的速度拍攝兩人的攻防。

●演員
寶華鈴
（ACE-Enterprise）
杉山裕右
（Sky Corporation）

●武術指導
相田悠伊知

鏡頭也屬於過肩鏡頭。

這就是拆解動作的意義。若只以遠景鏡頭拍攝這一連串的動作，沒辦法拍出女主角運動神經異於常人的影像。當我們將這一連串的動作拆解成多個分鏡，就能讓觀眾覺得女主角的跳躍能力優於一般人，還能拍出猶如超級英雄的一擊。強調每個動作，就能讓這類電光石火般的事件充滿戲劇張力。

除了剪接完成的影片，這次還提供了「慢動作素材」的影片，作為大家學習這類分鏡的參考。

做假

拍出充滿真實感的踢腿和摔飛畫面

○動作片有很大的一部分需要透過攝影技巧才能完成，一如前面介紹過的「最後一擊」（☞參考 P.106），就必須利用拍攝與剪接技巧，拍出演員真的在互毆或互踢的畫面。

不過這節「做假」要介紹的是拍攝「實際打中」的技巧，這種技巧很適合拍攝最後一擊的畫面。請大家看看拍攝花絮，應該可以發現工作人員將褲子穿在手臂上，再將鞋子套在手掌上，拍出踢中臉部的特寫鏡頭。如果要追求更細膩的畫面，可以請扮演敵人的演員在口中含一點水，然後在被踢中的時候噴出來。在這個畫面套用慢動作效果，會讓觀眾覺得這一踢很強烈。

接著要介紹另一個做假的技巧。前一節的「慢動作畫面」介紹了讓女主角踩著鐵絲網往上跳，再從高處往下揮拳的拍攝方法，而這種將動作拆成多個分鏡，讓觀眾覺得女主角的運動神經異於常人的拍攝方式，其實就是一種做假的技巧。

接著是「被摔飛之後在地上打滾」的鏡頭。將過肩摔這個動作拆成多個分鏡之後，可讓觀眾了解過肩摔這個動作有多難，也能營造過肩摔這個動作的氣勢。在拍攝這個鏡頭的時候，被摔飛的敵人要在被摔飛之前先往上跳，再從高處往下揮拳的拍攝方法，而接著在下個鏡頭以低角度拍攝敵人被往上跳，然後暫時停止拍攝。利用動作銜接鏡頭，再前滾翻的畫面。利用動作銜接鏡頭，就能呈現女主角把體重比自己重的敵人摔出去的動作場景。

「動作場景篇 做假」

Cut 1 =【正常速度】女主角踢向敵人。
Cut 2 =【慢動作】被踢中臉的敵人噴出口水。這鏡頭是讓工作人員將手穿過褲管，再將鞋子套在手上拍攝的。也請扮演敵人的演員含一口水。
Cut 3 =【正常速度】兩人不斷地攻防。

◀ ------- 慢動作

Section 5

「動作場景篇 被摔飛之後在地上打滾」

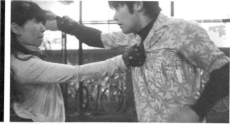

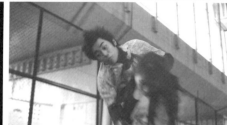

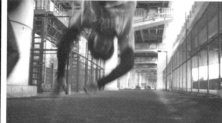

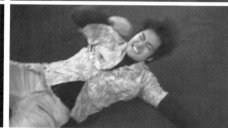

Cut 1 ＝從側邊拍攝的遠景鏡頭。女主角抓住敵人的胸口。
Cut 2 ＝以低角度拍攝接近正面的過肩摔畫面。
Cut 3 ＝鏡頭回到被摔飛的敵人身上。一樣以低角度拍攝，演
　　　員則以前滾翻的方式倒在地上。
Cut 4 ＝先固定攝影機的位置，等待敵人從畫面外面跌進來的
　　　鏡頭。
Cut 5 ＝女主角摔飛敵人之後的表情。

「動作場景篇 將鞋子套在手上攻擊敵人」

【現場花絮】Cut 2 很像是腳抬到臉的高度，用力踢下去的畫面。
拍攝時，請工作人員將手臂穿過褲管，再將鞋子套在手上。如
此一來就能拍攝踢中演員，卻不傷及演員的畫面。

◉演員
寶華鈴
（ACE-Enterprise）
杉山裕右
（Sky Corporation）

◉武術指導
相田悠伊知

速度感

◉這次要以「跳越柵欄」的動作為例，說明以多個分鏡營造速度感的方法。大家能否想像這個動作會拆成哪些分鏡呢？這個畫面除了演員的動作之外，還需要有「柵欄」，只要換個拍攝場地，以及將動作拆成不同的分鏡，就能輕鬆拍出不同的版本。

舉例來說，從柵欄內外（跨越前與跨越後的位置）拍攝，就能拍出多個分鏡。跨上柵欄與跳過去這兩個鏡頭其實很容易透過動作銜接。

接著讓我們試著將動作拆成多個鏡頭，賦予畫面速度感吧。拆解動作之後，可利用近景鏡頭呈現「跑向柵欄」、「跨上柵欄」、「翻過柵欄」這些動作。此時的重點在於拍攝動作的「停頓處」，例如「跨上柵欄」的瞬間以及翻過柵欄的腳部動作就需要如此拍攝。

將跨腳跳過去的動作拆成多個分鏡，就能營造速度感

「動作場景篇 呈現跳越的速度感」

Cut 1

Cut 2　12格

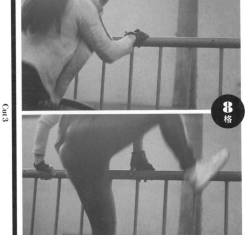

Cut 3　8格

Cut 1 ＝女主角從遠景處跑向鏡頭。這個遠景鏡頭可讓觀眾知道，柵欄的另一側有樓梯，女主角準備跳過柵欄，從樓梯逃跑。

Cut 2 ＝隔著柵欄拍攝女主角踩上柵欄的畫面（12格影格＝1/2秒：影格速率為24p的情況）

Cut 3 ＝鏡頭回到另一側，女主角將腳跨在柵欄上方。（8格影格＝1/3秒）

雖然這些動作都不到一秒，只有幾格影格的長度，但如果拆成多個分鏡，畫面的切換速度會比直接串連兩個鏡頭更令人目不暇給，畫面也更有速度感。

動作片特別講究鏡頭的銜接方式，尤其動作片的分鏡會比一般的影片來得更多，所以拍攝時間也更久，而且為了拍到快速的動作，鏡頭的調動與追焦的方式也比一般的影片來得困難。此外，若不事先想像剪接的流程，就很難在拍攝時確定拍得很理想，因此

拍攝動作片通常需要經驗。假設預算與器材都足夠，可試著以多台攝影機從不同的角度拍攝某個動作。要注意的是，別在拍攝時不小心拍攝其他的攝影機。

順帶一提，本書的範例都是以一台攝影機的方式拍攝，所以影片都是以不同鏡次的鏡頭組成。如果能從不同的角度拍攝近景或遠景的鏡頭，剪接的時候也有比較多的鏡頭可以挑選，只是這種拍攝方式比較耗時。

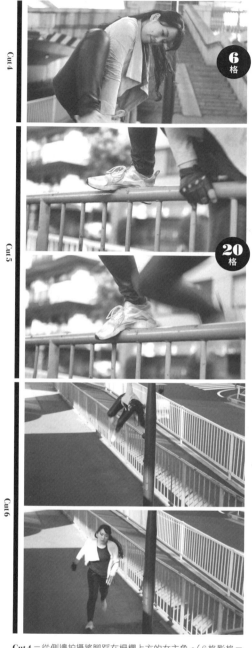

Cut 4＝從側邊拍攝將腳踩在柵欄上方的女主角。（6格影格＝
1/4秒）

Cut 5＝女主角以踩在柵欄上方的腳用力一蹬，跳過柵欄的近
景鏡頭。（20格影格＝5/6秒）

Cut 6＝女主角跳過柵欄，跑向樓梯的遠景鏡頭。

＊這種分鏡除了可營造速度感，還能讓觀眾覺得女主角的運動
神經異於常人。由此可知，動作片少不了這種分鏡。

●演員

寶華鈴
（ACE-Enterprise）

杉山裕右
（Sky Corporation）

●武術指導

相田悠伊知

6

空景的分鏡

電影或連續劇常為了呈現時間的流逝以及場所的不同，而插入相關場所的風景，此時插入的鏡頭就稱為空景，這也是劇情能否順利走下去的關鍵。有些經典的空景常被用來說明時間的經過與某種狀態，建議大家趁著攝影的空檔拍起來存檔備用。

× × ×

Section 6

空鏡的分鏡

人與街道

●從本章開始，將透過後續的幾節為大家送上串起劇情的「空景」的分鏡。若完全貼著腳本的內容拍攝，其實很難將每個場景串在一起，但如果能拍一些場所或是充滿時間感的風景，就能無縫串接每個場景。這些乍看之下不具任何意義，只像某種影像符號的空景，建議大家早點拍起來備用。

令人意外的是，大部分的人對於影像的感受都是一樣的

在此為大家介紹五個這類影像的分鏡

「全向十字路口＝人潮」

這一系列的範例都有「從某處觀看，具備某種符號意義」的特質。到底有哪些影像會讓觀眾產生相同的感受呢？

比方説，要呈現人潮洶湧的畫面，全向十字路口是非常適合的場景，因為行人從各個方向湧至中央的情景，真的就像是一波波的人潮。Cut2是非常經典的鏡頭，主要是以低角度的鏡頭拍攝斑馬線與行人的腳步，藉此拍出來自前後左右的行人不斷交會的畫面。Cut3是以手持攝影的方式，與行人一起走過斑馬線的主觀影像。

屬於大眾運輸系統之一的「車站」是許多人熙攘往來的象徵。這個場景能拍到具有高低落差的地面（鐵軌），還能拍到許多人與電車交會的畫面。Cut2是這類場景的經典鏡頭。讓攝影機的方向與列車平行，捕捉列車門打開，乘客一同走出列車的景象。Cut3是列車出站的鏡頭。

「平交道」是最具代表性的日常生活場景，而Cut3也是這類場景最經典的鏡頭。這個鏡頭會以低角度拍攝從攝影機前方穿越的車輪，等到列車過去，看到平交道另一邊的景色，接著柵欄升起，平交道對面的車子與行人開始朝攝影機走來。

「電車與道路」則可代表都市這個空間。Cut1的畫面左側是高速公路，右側則是行經鐵軌的電車。Cut2是從地面仰拍鐵軌，道路則從鐵軌下方穿過，直往遠景延伸而去。Cut3是從另一個方向俯拍同一場景的鏡頭。

「夜間的公車站牌」這個經典場景很能象徵準備回家的人。拍攝時，分鏡主要是以在公車站牌等車的人、搭上公車、公車離站這三個鏡頭組成。

上述都是以經典的畫面組成的分鏡，希望大家都能學起來，作為自己的招數使用。

「電車與道路＝都市空間」

Cut 1

Cut 2

Cut 3

「車站＝熙攘往來的行人」

Cut 1

Cut 2

Cut 3

「夜間的公車站牌＝準備回家的人」

Cut 1

Cut 2

Cut 3

「平交道＝日常」

Cut 1

Cut 1

Cut 3

●這節的主題是「時間」。許多場景的一開始會利用空景讓觀眾知道換了場景，或是經過了一段時間，而這種説明場景、時間與地點的鏡頭也稱為「定場鏡頭」（establish：規定、制定事情）。有時會在場景之間插入代表時間的鏡頭，説明時間以及時間的流逝。這次也試著收集了一些説明時間的經典鏡頭，而這些鏡頭都有「某人於某處觀看」的

一如成群的「烏鴉」代表「早上」
許多風景都讓人聯想到日常的每個時段

特性。第一個介紹的是「清晨」這段時間。最能象徵清晨的元素包含「烏鴉」、「走向車站、準備上班的上班族」、「首班電車」，其他像是「垃圾車」、「報紙派送員」也是清晨的特色之一。

接著是利用交通尖峰時段的「早上」這個時段。以暗藍色天空作為背景，藉此呈現早上時段的 Cut1 是從陸橋拍攝電線的鏡頭，讓電線位於視線的高度，便能呈現電線的錯綜複雜，也能説明這個場景是住宅區。Cut2 是俯拍壅塞車道的鏡頭。只要走到天橋上面就能拍到這個鏡頭，平常就可拍起來備用。Cut3 是走下天橋，從車道旁邊拍攝汽車與腳踏車的鏡頭。

悠哉的「中午」可利用正午的公園呈現。從葉縫之間灑落的陽光、坐在前景處看書的老人、老人眼前的鴿子、坐在長椅上的老人、遠景處的鴿子與校外教學的幼兒園學童都是足以説明「中午」這個時段的元素。跑來跑去的小孩也讓這個畫面多了幾分動感。

象徵「傍晚」的元素包含「下課」與「放學回家」，主要的鏡頭包含沿著行道樹走的學生背影、放學回家的學生側臉以及走向車站的學生。

「深夜」這個時段則以「計程車停靠站」呈現。鏡頭的一開始是排成一列候客的計程車，接著從計程車的後方拍攝乘客上車的畫面，然後讓鏡頭回到計程車正面，拍攝計程車出發的畫面。由於只有一台攝影機，所以乘客乘坐的計程車與出發的計程車不是同一輛，但還是能透過剪接呈現計程車出發的感覺。建議大家時時觀察身邊的每個場景，收集足以象徵時間的場景與元素。

「烏鴉、閒散的商店街＝清晨」

Cut1
Cut2
Cut3

Section 6

「通勤風景＝早上」

Cut 1

Cut 2

Cut 3

「學生放學回家的風景＝傍晚」

Cut 1

Cut 2

Cut 3

「公園的老人、鴿子、小孩＝中午」

Cut 1

Cut 1

Cut 3

「深夜的計程車停靠站＝深夜」

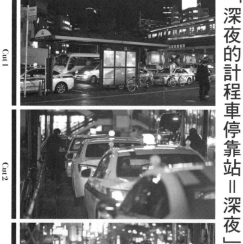

Cut 1

Cut 2

Cut 3

自然情景鏡頭最適合用來轉場

這次介紹的是山巒、大海、天空

這類代表性場景的分鏡

◎這次的主題「自然」與前回的「時間」一樣，很常在場景切換或鏡頭的一開始，當成說明場所或時間的定場鏡頭使用。

這次的範都以三個鏡頭組成，主要分成說明全景的遠景固定鏡頭、營造情景的中景鏡頭以及呈現細節的特寫鏡頭，不過這些鏡頭的順序當然也可以依照場景或劇情的需求，

調整成從特寫鏡頭開始，最後再帶到全景的

「山巒」的中景鏡頭 **Cut2** 是讓鏡頭慢慢地掃過每棵樹木的畫面，再利用林隙光在鏡頭腳架上拍攝的，卻將焦點跟在不時漲退的波浪上。

Cut3 也以林隙光為主軸，但是不讓陽光直射鏡頭，只利用隨風搖曳的葉子與樹枝造成陽光閃爍的效果。

拍攝「河川」這個範例的時節是秋天，所以讓芒草位於前景處，再於適當的時間與角度拍出波光粼粼的畫面，營造宜人的情景。

在拍攝「大海」的時候，建議盡可能讓攝

影機與海岸線平行，因為當海岸線往遠景處延伸，焦點就能從近景的波浪跟到遠景處的風景。浪花的特寫鏡頭雖然是將攝影機放在腳架上拍攝的，卻將焦點跟在不時漲退的波浪上。

拍攝「天空」這個範例時，全景的部分是以廣角鏡頭拍攝，也讓太陽入鏡。**Cut3** 的雲層是以望遠鏡頭平移拍攝，整個畫面看起來很像是一幅畫。

「池水」是最貼近生活的自然場景，能讓人陷入悠哉的氛圍。**Cut2** 的一開始是一隻拍拍翅膀、在水面滑行的鴨子，此時焦點也一直對在鴨子身上，等到另一隻鴨子從畫面之外游進近景處，再將焦點移到這隻鴨子身上。這種切換焦點的手法，也是鏡頭運動的技巧之一。

除了前次主題的「時間」，大家也可從日常生活找找看，還有哪些自然情景值得拍起來備用。

自然「山巒」

Cut 1

Cut 2

Cut 3

Section 6

自然「天空」

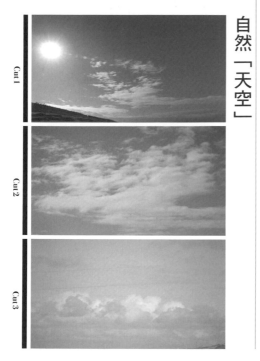

Cut 1

Cut 2

Cut 3

自然「河川」

Cut 1

Cut 2

Cut 3

自然「池水」

Cut 1

Cut 2

Cut 3

自然「大海」

Cut 1

Cut 2

Cut 3

NG篇＝造成混亂的分鏡

7

就剪接而言，沒有絕對不能使用的鏡頭，但如果破壞了「假想線」或「跳接」的原則，就很可能讓觀眾看不懂。由於音樂錄影帶不時會插入這類破壞規則的鏡頭，所以若不常常提醒自己，很有可能在拍攝其他作品時，不小心插入這類鏡頭。這章就讓我們比較NG版與OK版的影像，試著從中找出突兀的鏡頭吧。

×××

Section 7

假想線① 左右互調

◉這一章要介紹的是剪接的「NG集」，一開始要利用分鏡表說明「超過假想線」是怎麼一回事。簡單來說「假想線」就是兩人對望的「視線」，若是拍攝時不重視這條假想線，就會剪出明明該是對望的兩人，位置卻互相調換的畫面，這當然會讓觀眾覺得不對勁。

話說回來，最近的ＭＶ似乎常以超過假想線營造效果，所以說不定有些觀眾已經見怪不怪，不過，在拍攝電影或連續劇的時候，仍需要先思考後續要怎麼剪接，也要看看畫面是否符合假想線的方向，所以請大家把這個影像的基礎常識先學起來。

範例是請兩位演員面對面說話的範例。由於兩人是坐著說話的，對話時也沒有互換位置，此時若插入超過假想線的鏡頭，會有種

「超過假想線」是NG
一起比較OK版與NG版的差異吧

「面對面對話 OK版」

畫面左側　　　　　　畫面右側

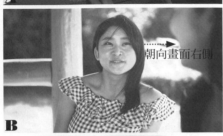

Cut 1　彩夏　　百合　A

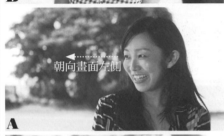

Cut 2　朝向畫面右側　B

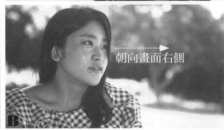

Cut 3　朝向畫面左側　A

Cut 4　朝向畫面右側　B

Cut 5　朝向畫面左側　A

【OK版】
Cut 1＝從 **A** 攝影機的位置拍攝的主鏡頭。兩人同時入鏡。
Cut 2＝由 **B** 攝影機拍攝的彩夏。彩夏朝向畫面右側。
Cut 3＝由 **A** 攝影機拍攝的百合。百合朝向畫面左側。
Cut 4＝接著再以 **B** 攝影機拍攝彩夏。一樣面向畫面右側。
Cut 5＝以 **A** 攝影機拍攝百合，一樣面向畫面左側。

◉演員
小野百合／深井彩夏

「面對面對話 NG版」

畫面左側　　　　　　　　　　畫面右側

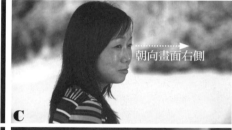

Cut 1　彩夏　　百合

Cut 2　朝向畫面右側　B

Cut 3　朝向畫面右側　C

Cut 4　面向畫面左側　D

Cut 5　朝向畫面左側　A

兩人瞬間互調位置的感覺。反之，「OK版」雖然也隨著對話的流程切換鏡頭，但兩個人面對的方向沒有改變，與主鏡頭之間的相對位置也沒有改變。

由此可知，若像「NG版」一般，插入超過假想線的鏡頭（Cut3與Cut4），演員與主鏡頭的相對位置就會錯亂，觀眾也會覺得畫面的方向很奇怪。

【假想線與攝影機的位置】

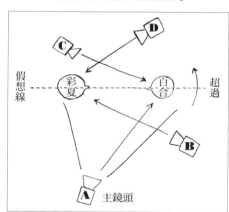

D　C　彩夏　百合　假想線　超過　B　A 主鏡頭

C.　D.　百合　彩夏　B.　A.

▲假想線位於兩人的視線上。假設在這條假想線的前面（A）拍攝主鏡頭，那麼當攝影機移動到這條假想線之後（C／D），就會拍出方向不太對勁的畫面。

【NG版】

Cut 1 ＝與OK版一樣的主鏡頭。

Cut 2 ＝這個鏡頭與OK版一樣，都是以**B**攝影機拍攝彩夏。

Cut 3 ＝**C**攝影機從超過假想線的位置拍攝百合，所以本該面向畫面左側的百合，變成面向畫面右側了。

Cut 4 ＝**D**攝影機從超過假想線的位置拍攝彩夏，彩夏就變成面對畫面左側了。

Cut 5 ＝與OK版相同，百合面對畫面左側。

假想線② 是走遠還是走近

●P.190介紹了拍攝在兩人對話時，超過假想線拍攝的NG版，這次要介紹的是與行進方向有關的假想線，提供的是因為攝影現場的限制，而不得不超過假想線拍攝的NG範例。拍攝的是演員走在扶手旁邊，準備走過橋的場景。請大家一邊看著左圖，一邊閱讀內文。

第一個鏡頭是從堤防的**A**位置拍攝，此時想線拍攝的NG版，這次要介紹的是與行進

第一個鏡頭是從堤防的**A**位置拍攝，此時攝影主體的行進方向就是假想線。要從側邊拍攝下一個鏡頭，又不想超過假想線的話，就只能跳到河裡拍攝，否則一旦像NG版從**B**位置拍攝，就會出現女性在**Cut1**本來是往橋上走，到了**Cut2**卻往下走的畫面（看起來很像是掉頭走，不打算過橋）。

之後的**Cut3**若使用**A**攝影機拍攝的影像，以及**Cut4**使用**B**攝影機拍攝的影像，例如在**Cut1**與**Cut2**之間插入天空或是

因為攝影現場的限制
而不得不超過假想線時該怎麼辦

觀眾就會搞不清楚演員到底是往哪個方向走。

如果遇到這種沒辦法從河中拍攝的情況，到底該怎麼拍，才能既超過假想線，又不會讓觀眾看不懂呢？

方法總共有三種，第一種是手持攝影或是使用攝影機，邊拍邊超過假想線的方法，也就是一邊繞著拍攝主題拍攝，一邊慢慢地超過假想線。另一個是插入與假想線無關的鏡頭，

「走過橋 OK版」

畫面左側　畫面右側

Cut1 朝畫面右邊走 **A**
Cut2 正面（踩在假想線上）**C**
Cut3 朝畫面左邊走 **B**
Cut4 正面（踩在假想線上）**C**
Cut5 朝畫面左邊走 **B**

【OK版】
Cut1＝從**A**的位置拍攝。朝向畫面右邊前進的鏡頭。
Cut2＝不突然切換到**B**的位置，而是插入在假想線上的**C**位置拍攝的鏡頭。
Cut3＝此時切換到從**B**的位置拍攝的影像，讓觀眾看到演員朝向畫面左側就能順利越過假想線。
Cut4＝從**C**位置拍攝的正面鏡頭。演員的視線望向畫面左側。
Cut5＝從**B**位置拍攝。依畫面右側→正面→左側→正面（望向畫面左側）→畫面左側的順序切換鏡頭，才不會奇怪。

河川的空景。

最後一個方法就是本次ＯＫ版使用的方法，也就是踩在假想線上，或是在假想線附近（也就是**C**的位置）拍攝演員的正面或背面補空的方法，如此一來可在超過假想線的時候重設演員與場景的相對位置，觀眾也就不會看不懂演員正往哪個方向前進。雖然這只是個小技巧，卻能讓整部影片的完成度瞬間提昇。

●演員

寶華鈴
（ACE-Enterprise）

【假想線與攝影機的位置】

▲這是攝影現場與攝影機位置的示意圖。從**A**的位置拍攝之後，假想線就是沿著演員行進方向延伸，並於橋平行的一條線。若要從側邊拍攝，又不想越過假想線的話，就只能將攝影機架在河裡，但實務上，似乎不太可能這麼做……

畫面左側　　　　　　　　　　畫面右側

「**走過橋 NG版**」

Cut 1　朝畫面右邊走　**A**

朝畫面左邊走　Cut 2　**B**

Cut 3　朝畫面右邊走　**A**

朝畫面左邊走　Cut 4　**B**

【NG版】

Cut 1 ＝從 **A** 的位置拍攝。演員從畫面左邊往右邊移動。

Cut 2 ＝明明是從側邊拍攝的鏡頭，卻是從橋的遠景處，也就是 **B** 的位置拍攝，此時跨越了假想線，看起來演員像是朝相反的方向前進。

Cut 3 ＝與 Cut 1 是同一個鏡頭，但移動方向又相反了。

Cut 4 ＝從 **B** 的位置拍攝的鏡頭。依照畫面右方→畫面左方→畫面右方→畫面左方的順序拍攝，方向會變得非常混亂。

畫面左側　　　　　　　　　　畫面右側

Cut 1

朝向畫面右邊

A

Cut 2

朝向畫面右邊

B

Cut 3

朝向畫面右邊

C

Cut 4

朝向畫面右邊

D

【OK版】

Cut 1 ＝從 **A** 的位置拍攝的主鏡頭。朝向畫面右邊。

Cut 2 ＝從 **B** 的位置拍攝。朝向畫面右邊跑的胸上鏡頭。

Cut 3 ＝從 **C** 的位置拍攝。追著往畫面右邊跑的女性拍攝的背影鏡頭。

Cut 4 ＝從 **D** 的位置，也就是女性的右前方邊後退邊拍攝的鏡頭。就算拍攝的角度有所改變，還是要拍成朝畫面右邊跑的鏡頭。

●演員
寶華鈴
（ACE-Enterprise）

假想線③ 逆向跑

●接著要繼續探討「假想線」這個主題。當拍攝主體有「走路」或「跑步」這類方向性的時候，拍攝主體的路徑就會形成所謂的假想線。假設拍攝時，越過了這條假想線，將這類鏡頭接起來，拍攝主體的行進方向就會變得亂七八糟，所以若不在拍攝的時候注意假想線，之後的剪接就很變得困難。

「OK版」是注意假想線位置拍攝的版本。在這個版本裡，假想線位於女性的行進方向上，而拍攝時，也都沒有越過這條線，所以鏡頭裡的拍攝的女性都是從畫面的左側往右側跑，即使是跟拍的鏡頭，女性依舊是朝著畫面的右側跑。

反觀，忽略假想線的「NG版」的第一個鏡頭是於 A 的位置拍攝，之後便越過假想線，從 E 的位置跟拍，接著又越過假想線，在 C 的位置拍攝追著演員背景的鏡頭，接著又越過假想線，最後又越過假想線，從 F 的位置邊後退邊拍攝演員的腳部鏡頭。將這些鏡頭串起來之後，每切換一次鏡頭，演員都會往不同的方向跑，讓觀眾看不懂演員到底是要往哪個方向跑。

幾年前，我曾擔任過公路車電影的攝影指導。當時與導演討論之後，我們認為在夜晚奔馳的公路車，「基本上要從畫面右側衝向左側」，所以除了一般的騎車畫面之外，就連空景也都是以「畫面左側至右側」這種方

「跑步 NG版」

畫面左側　　　　　　　　　畫面右側

Cut1　朝向畫面右邊

Cut2　朝向畫面左邊

Cut3　朝向畫面右邊

Cut4　朝向畫面左邊

太想賦予畫面變化，反而不小心越過假想線的最佳範例

式反向拍攝，因為當公路車是從畫面右側往左側奔馳，主角看到的風景當然就會是逆向流動。這部分稍微有點複雜，可能需要一段時間才能習慣。有時會受限於道路的走向而無法跟著主角的公路車拍攝，但若能跟著拍攝，最好先想像一下最後要剪進影片的是哪類鏡頭，也要注意假想線的位置。

【NG版】

Cut 1＝從 **A** 的位置拍攝的主鏡頭。演員從畫面左邊往右邊跑來。

Cut 2＝從越過假想線的 **E** 位置拍攝的胸上鏡頭。女性變成往畫面左邊跑。

Cut 3＝再次越過假想線。從 **C** 的位置拍攝的背影鏡頭。

Cut 4＝最後又越過假想線，從 **F** 的位置拍攝的腳部鏡頭。雖然演員都是朝同一個方向跑，但是當鏡頭以畫面右邊→畫面左邊→畫面右邊→畫面左邊的方向串連，畫面裡的演員就很像是一直往不同的方向跑。

【假想線與攝影機的位置】

▼演員的行進方向就是假想線。拍攝這類追著演員跑的分鏡時，千萬不要越過假想線，但是在拍攝找人或其他類似的場景時，反而可拍攝一些方向不同的畫面，之後就能透過剪接營造更強烈的效果。

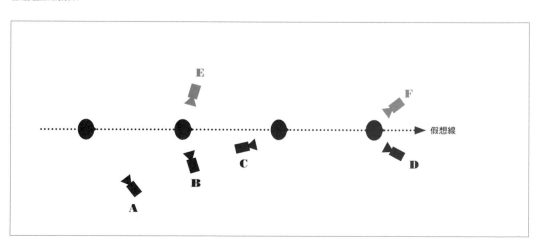

假想線

假想線④ 視線錯位

「回頭」是一不小心就會越過假想線的動作，尤其攝影機只有一台時，更是容易搞混。

●其實就連我與其他專業人士也覺得「假想線」很複雜，而且正因為是專家，通常得在各種場景拍出不同的分鏡，此時很有可能因為要釐清「假想線」的位置而暫停拍攝。

如果鏡頭的方向很單純，只要在剪接時，銜接方向不同的鏡頭即可，比方說，剪成前一個鏡頭的A先生與下一個鏡頭的B先生面對面的感覺就不會有問題，但有時候事情沒那麼簡單。

如果是依照分鏡表的順序拍攝也就罷了，有時候會因為各種限制與條件，不得不把所有同方向的鏡頭拍攝完畢，再開始拍攝另一個方向的鏡頭，有時候也會要求演員轉身、回頭或是將臉往不同的方向轉，所以若不在拍攝時，想像後續要怎麼剪接，恐怕會遇到大麻煩。

這次的情景是請夏希小姐從樹蔭底下探頭，然後在發現坐在長椅的友里小姐後，向她打招呼，友里小姐回頭，望向夏希小姐。從兩人的相對位置來看，假想線落在夏希小姐的視線上。

Cut1是夏希小姐從樹蔭處探頭，發現坐在圖中長椅上的友里小姐。此時的攝影機是從圖中A的位置拍攝，將夏希小姐拍成望向畫面右側的友里小姐。Cut2則是坐在長椅上，滑著手機的友里小姐面向畫面右側的畫面。這個畫面是從B的位置拍攝，方向與夏希小姐的視線幾乎相同。此時友里小姐與夏希小姐還沒看到彼此，而且距離又遠，所以這兩個鏡頭接在一起也很自然。

「回頭 OK版」

畫面左側　　　　　　　　　　畫面右側

- Cut1：朝向畫面右邊／夏希（A）
- Cut2：朝向畫面右邊／友里（B）
- Cut3：朝向畫面右邊　朝向畫面左邊（C）
- Cut4：朝向畫面左邊（B）

【OK版】

Cut 1 ＝從樹蔭底下探頭的夏希望向畫面右側（攝影機位於**A**的位置）。

Cut 2 ＝坐在長椅上的友里望向畫面右側（攝影機位於**B**的位置）。

Cut 3 ＝說明兩人相對位置的鏡頭。此時面向畫面右邊的夏希小姐，朝面向畫面左邊的友里喊了聲「友里」（攝影機位於**C**的位置）。

Cut 4 ＝從**B**的位置拍攝時，轉頭的友里會望向位在畫面左側的夏希。

●演員
倉本夏希／佐藤友里

畫面左側　　　　　　　　　　畫面右側

Cut 1 望向畫面右側 A

Cut 2 望向畫面右側 B

Cut 3 望向畫面右側　望向畫面左側 C

Cut 4 望向畫面右側 D

Cut3是說明兩人相對位置的遠景鏡頭，從圖中可以發現夏希小姐望向畫面右方，友里小姐則望向畫面左方，兩人形成遙遙對望的態勢。但問題是友里小姐轉頭望向夏希小姐的Cut 4。假設不想越過假想線，友里小姐當然得望向畫面左方的夏希小姐，但如果為了顧及背景，而從越過假想線的D位置拍攝，友里小姐就會面向畫面右側，看起來與夏希小姐望向同一側，畫面也就會變得很奇怪了。

【NG版】

Cut 1～3與OK版相同。

Cut 4＝越過假想線，從D的位置拍攝後，友里小姐就會變成面向畫面右邊的方向。此時的背景雖然比較好看，卻會讓觀眾看不懂。

【假想線與攝影機的位置】

▼假想線落在兩人相望的視線上。從A的位置拍攝後，之後的鏡頭都必須從B或C拍攝，如果越過假想線，從D的位置拍攝，就會在剪接的時候發現視線的方向很混亂，畫面也顯得很不協調。

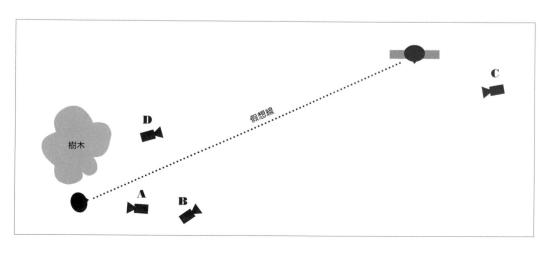

樹木　　　　假想線　　C　D　A　B

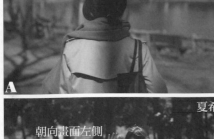

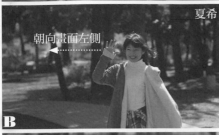

朝向畫面左側

朝向畫面右側

畫面左側　　　　畫面右側

友里

夏希

Cut 1　Cut 2　Cut 3　Cut 4

A　B　A　C

「回頭的視線 OK版」

假想線⑤　演得很不自然

◉接著要繼續探討「假想線」這個主題。

「假想線」最常引起的混亂就是有「回頭」這個動作的場景。前一節也是有「回頭」這個動作的場景，但回頭的角度一大，攝影師就必須判斷演員該望向何處（畫面右側或左側），否則會拍出方向不對的畫面。

以這次的場景而言，就算不越過假想線，還是有可能因為演員的視線而出現「擬似越過假想線」的混亂，因為一旦視線的方向不對，其實就等於越過了假想線。

要想預防這點，製作團隊可提醒演員該望向何處，讓演員知道視線的落點。比方說，製作團體可在畫面的右側或左側立起拳頭，讓演員看著拳頭演戲。這次的範例就是在畫面右側立起拳頭，引導演員的視線。

正因為是專業人士，視線的方向才會混亂
提醒演員該望向何處，藉此避免這類混亂

【OK版】

Cut 1 ＝追著往前走的友里背景（攝影機位於 A 處）。

Cut 2 ＝夏希從友里背後打招呼。夏希面向畫面左側（攝影機位於 B 處）。

Cut 3 ＝工作人員提醒友里該回頭望向何處，避免越過假想線（攝影機位於 A 處）。

Cut 4 ＝說明兩人相對位置的遠鏡景頭（攝影機位於 C 處）。

◉演員
倉本夏希／佐藤友里

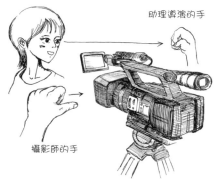

其實就算是對手戲，也常需要像這樣引導演員的視線。假設是從另一位演員的背後拍攝的過肩鏡頭，此時演員當然知道要看著鏡頭，但更常見的情況是，只要另一位演員不需要出現在畫面裡，就會請這位演員先去旁邊休息。製作團體偶爾還是會請不需要出現在畫面裡的演員站定位，但攝影機旁邊通常都是攝影師或是打亮演員表情的反光板，另一位演員根本沒有地方可以站，因此需要引導演員的視線。

【由工作人員指出視線的落點】

助理導演的手

攝影師的手

▲希望演員面向畫面右方時，可用拇指指示方向，或是請助理導演在視線的落點處握拳。

【正確誘導視線的範例】

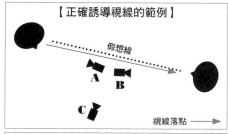

假想線

A　B

C

視線落點→

【錯誤誘導視線的範例】

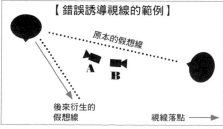

原本的假想線

A　B

後來衍生的假想線

視線落點→

畫面左側　　　　　　　畫面右側

「回頭的視線 NG版」

Cut 1

A

Cut 2

朝向畫面左側

B

Cut 3

朝向畫面左側

A

Cut 4

C

【NG版】

Cut 1、2、4與OK版相同。

Cut 3＝雖然是從假想線內側的 **A** 處拍攝，但演員的視線落點一不對，畫面瞬間變成朝向左側的方向。此時會出現另一條假想線，導致明明是在 **A** 處拍攝，卻還是拍成越過假想線的畫面。

跳接

●大家都知道「跳接」是剪接時，絕對不可以犯的錯誤，否則鏡頭一切換，拍攝主體就會突然消失或出現。假設在不同的地點以相同的構圖大小拍攝同一個拍攝主體，會有種拍攝主體從一個地點瞬間移動至另一個地點的感覺。如果拍攝的是科幻電影，這種瞬間移動的感覺當然不會有什麼問題，但放到一般的作品，就只會讓觀眾覺得很突兀。雖然音樂錄影帶也很常使用跳接的手法營造效果，但基本上「跳接還是NG的」。

只要在跳接的鏡頭之間插入另一個近景的鏡頭，就能消除上述的突兀感，所以拍攝

讓演員彷彿突然消失的跳接透過插入鏡頭說明演員移動的原因，就能避免這個問題

時，不妨多拍一、兩個近景鏡頭備用。

範例①是切換成從同一個位置拍攝的鏡頭，結果右側的女性突然消失的範例。其實右側的女性只是走到旁邊講電話而已，所以插入一邊講電話，一邊走出畫面之外的近景鏡頭，就能避免跳接的問題。

範例②也是從同一個位置拍攝的鏡頭，但如果不插入其他鏡頭，畫面的女性會瞬間移

「於跳接的鏡頭插入鏡頭②」

「跳接範例①」

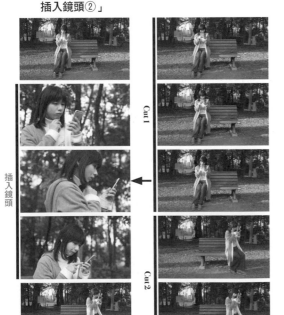

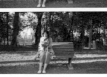

「於跳接的鏡頭插入鏡頭①」 「跳接範例②」

Cut 1 Cut 2 插入鏡頭

修正後　瞬間移動　修正後　瞬間移動

▲原本位於畫面左側的人，在下個鏡頭瞬間移動到畫面右側。這個例子也只需要插入說明移動理由的鏡頭就沒問題。

▲坐在長椅的兩個人在鏡頭切換之後，其中一個人突然消失了。這時候只要插入一個鏡頭，說明消失的人為什麼消失，就不會有問題。

動到右邊。此時只要插入一個邊滑手機，邊從長椅站起來，然後從畫面左側移動至右側的近景畫面，就能避免跳接的問題。

範例③是於公車站牌拍攝的鏡頭。原本只有一位女性在等公車，下一個鏡頭突然出現另一位女性。此時若能在第一位女性的腳部鏡頭之後，插入另一位女性腳部走進畫面的鏡頭，就不會有問題。

範例④是原本走在人行道的女性瞬間移動到公園的範例。由於Cut1與Cut2的構圖相同，所以會有種突然換成另一個背景的感覺。若要解決這個問題，可試著在拍攝Cut2的時候，從另一個角度攝，或是從空景帶到正在走路的女性，觀眾就會自行想像女性已移動到另一個地點，畫面看起來也會比較自然。

基本上，只要是從沒有拍攝主體的位置帶入鏡頭就可以。從天空由上往下帶算是最簡單的方法，而大部分的記錄片都會在場景切換時，先拍攝這類空景備用，以免剪接的時候出現跳接的問題。

「於跳接的鏡頭插入空景鏡頭④」　　「跳接範例④」　　「於跳接的鏡頭插入鏡頭③」　　「跳接範例③」

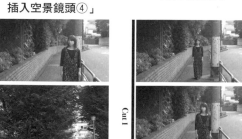

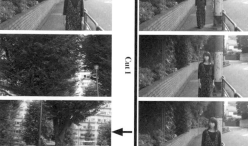

Cut1

從空景鏡頭帶入

Cut2

瞬間移動　　修正後

插入鏡頭

Cut1

Cut2

修正後　　瞬間移動

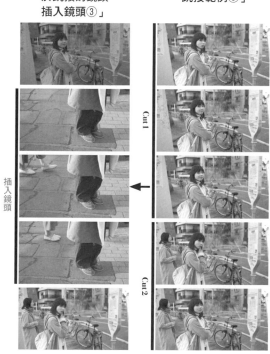

▲一開始，女性先朝著鏡頭走來，結果一切換鏡頭，連背景都跟著改變，讓觀眾以為女性會瞬間移動。建議在拍攝Cut2這個移動的鏡頭時，讓鏡頭從公園的樹木帶到女性身上，這樣畫面就會比較自然。

▲原本只有一位女性在等車，結果下個鏡頭突然多出一位。此時在第一位女性的腳部鏡頭之後，插入另一位女性腳部走入畫面的鏡頭，就能解決問題。

沒有調整構圖大小

◉在這「NG集」的最後，要説明「沒有調整構圖大小」會出現什麼結果。按理説，前一個鏡頭與下一個鏡頭的構圖大小若是相同，通常會出現跳接的問題，讓觀眾覺得突然換了一個時空（參考p.200），這也是最顯而易見的NG理由，但這次要藉由NG的範例説明「不調整構圖大小，畫面會變得很無聊」的原因。

這次的NG範例以中景鏡頭拍攝了正面、右側、左側的兩人鏡頭，也透過剪接將這些鏡頭接成影片，但大家應該會發現，這支影片不是説不好，只是畫面很單調，無法呈現蘊藏於台詞的情緒，而且不切換鏡頭、一鏡到底的拍攝手法，或許更能讓觀眾專心看影片。

反觀下個透過「調整構圖大小，營造戲劇

與其説是混亂，不如説是分鏡不像分鏡的NG範例

「沒有調整構圖大小就回切鏡頭」NG範例

Cut 1

Cut 2

Cut 3

Cut 4

Cut 5

【NG版】
Cut 1 ＝從正面拍攝的中景鏡頭。兩人同時入鏡。
Cut 2 ＝從畫面右邊拍攝的中景鏡頭。兩人同時入鏡。
Cut 3 ＝從畫面左邊拍攝的中景鏡頭。兩人同時入鏡。
Cut 4 ＝從畫面右邊拍攝的中景鏡頭。兩人同時入鏡（與Cut 2 是同一個鏡次）
Cut 5 ＝從正面拍攝的中景鏡頭。兩人同時入鏡（與Cut 1是同一個鏡次）

「調整構圖大小，營造戲劇張力」ＯＫ範例

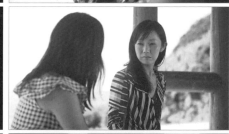

【OK版】

Cut 1＝從正面拍攝的中景鏡頭。兩人同時入鏡（同NG版）。

Cut 2＝從正面拍攝彩夏的胸上鏡頭。

Cut 3＝從畫面右側越過前景的百合，拍攝彩夏的特寫。

Cut 4＝從畫面左側拍攝的鏡頭。彩夏位於前景的兩人鏡頭。

Cut 5＝從畫面左側拍攝百合的特寫鏡頭。到了最後才以百合的特寫鏡頭突顯情緒的變化。

「張力」的ＯＫ範例就不一樣。這個範例的內容雖然與上一個一樣，卻調整了每個鏡頭的構圖大小。雖然Cut1的部分是一樣的，但自Cut2之後，都是以不同的手法拍攝，而且不是只插入近景鏡頭，還調整拍攝的角度，以及讓鏡頭越過位於在前景的人物，突顯兩位演員之間的距離，讓觀眾更有共鳴。

尤其彩夏小姐在這個範例的最後一個鏡頭，也就是Cut4提到：「室田也已經走了（亡故）……」之後呈現百合小姐的表情特寫（Cut5），更能強調百合小姐在心情的微妙轉變，進一步點出她的心情有多麼複雜。

與構圖大小沒有任何調整的範例比較之後，應該能發現兩個範例的差異有多麼明顯。順帶一提，台詞的斷句位置也很值得注意。

最後想說的是，調整構圖大小的確能讓拍攝與剪接更順利這件事。以一台攝影機拍攝這類對話的場景時，通常得一再拍攝相同的動作，此時若能記得調整構圖的大小，那麼就算拍攝計畫沒那麼嚴謹，也不至於在後續剪接時，遇到跳接的問題。

Section 7

●演員

小野百合／深井彩夏

實踐編＝從腳本判讀分鏡

8

最後一章要以筆者擔任導演的微電影《彩～COLOR'S～桃色的交換日記》說明根據腳本設計分鏡以及拍攝、剪接的重點。有腳本的電影或連續劇的分鏡，會隨著劇情的走向以及導演的想法改變，希望大家能從這個微電影中感受這點。

×××

一開始請大家先看完整部微電影。
微電影《彩～COLOR'S～桃色的交換日記》（8分58秒）
※影片內容為日文，僅供參考。

友香沿著櫻花行道樹走來

●本章要透過女演員井關友香小姐的宣傳影片《彩～COLOR'S～桃色的交換日記》比較片。順帶一提，這個畫面的暗角效果不是在剪接之際套用的。平常使用的鏡頭轉接環有劇本指示、拍攝現場、拍攝素材的不同，以及剪接之後的完成度，連帶告訴大家將白紙黑字的劇本指示轉換成影像的方法。順帶一提，這部宣傳影片的原案、腳本、拍攝以及剪接都是由我一手包辦，甚至連導演都是由我擔任。

第一個場景是「櫻花樹」，劇本指示為「櫻花樹」、「友香沿著櫻花行道樹走來」、「眺望著櫻花之餘，手上拿著一個大信封」。大部分的腳本都是邊寫邊思考場景與鏡頭，所以「劇本指示」通常就等於「分鏡表」。

第一個鏡頭是「櫻花樹」，但其實當時也拍了「櫻花樹」的空景。抵達現場之後，我一邊設定攝影機，一邊趁著演員著裝與化粧的空檔拍攝了空景。雖然劇本指示只寫了「櫻花樹」，但既然是第一個鏡頭，我還是選擇了令人印象深刻的景拍攝。

標題畫面的櫻花是在拍攝時，一邊想著要

假設導演就是想一鏡到底的話，當然不用拆成分鏡

在櫻花之間插入電影名稱，一邊拍攝的畫面。順帶一提，這個畫面的暗角效果不是在剪接之際套用的。平常使用的鏡頭的暗角效果不是在調整光圈的構造，但光圈縮得太小，就會出現暗角的問題。換言之，我只是反過來利用跟拍朝鏡頭走來的女演員，也拍了看完信封後，輕輕地抱著信封，往鏡頭走來的動作。

其實剪接時，我一直在想，到底是要以近景鏡頭還是一鏡到底的鏡頭呈現「眺望著櫻花之餘，手上拿著一個大信封」這個劇本指示，因為我覺得兩種都可以，而且沒有正確解答，但最終還是選擇了一鏡到底的鏡頭，只是不知道觀眾的觀感會是如何了。

拍攝空景時，我有想到要在空景的影片前後預留「白邊」，也為了替標題與旁白預留足夠的時間，在拍攝時，默數了十五到二十秒才停止拍攝。

第二個鏡頭是女主角友香的出場鏡頭。為了讓畫面給觀眾更深刻的印象，我故意以一鏡到底的方式拍攝。由於是以長鏡頭拍攝的遠景鏡頭，所以會拍到往來的行人、腳踏車、車道與汽車。當時選在櫻花盛開、行人較少的上午拍攝，這個鏡頭的長度也有一分多鐘（包含前後的白邊）。由於沒有交通管制，所以總共花了兩個多小時才拍出可用的鏡次。

接下來的劇本指示是「眺望著櫻花之餘，

手上拿著一個大信封」。在寫腳本的時候，我為了讓位居整部電影之要的「放了交換日記的大信封」更加顯眼，才寫了上述這句劇本指示。拍攝時，我以 75～300 mm 的遠望鏡頭跟拍朝鏡頭走來的女演員，也拍了看完信封後，輕輕地抱著信封，往鏡頭走來的動作。

拍攝標題畫面的影像時有特別預留文字的位置

▲這個空景是趁著演員化妝的時候拍攝的。如果能在拍攝時預留文字的位置，後續就很容易剪接。

Section 8

實踐篇＝從腳本判讀分鏡

「友香沿著櫻花行道樹走來（一鏡到底）」

Cut 1

在這裡插入鏡頭

▲沿著櫻花行道樹走來的女主角。這個長度約一分鐘的鏡頭很適合放在開頭，替整部電影營造氣氛。

在一鏡到底的鏡頭
插入近景鏡頭會有什麼結果？

「友香沿著櫻花行道樹走來（插入近景鏡頭）」

插入鏡頭

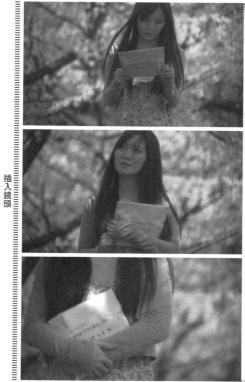

▲就算只插入一個鏡頭，這個一鏡到底的鏡頭就會變成兩個鏡頭，如果再包含插入鏡頭的插入鏡頭，就會變成三個鏡頭。雖然這是很常見的剪接技巧，但適不適合這個場景就另當別論，建議大家視情況使用這類技巧。

●演員
井關友香

友香坐在公園池畔的長椅

◉一分多鐘的開場結束後，銜接 **Cut 1** 的櫻花近景鏡頭，同時還搭配友香的旁白。腳本的指示是友香的旁白開始之前，「友香坐在公園池畔的長椅」。由於開場已經結束，當然可以從友香已經坐在長椅上的鏡頭直接開始，但是從標題畫面銜接到友香走向涼亭的部分也很重要，所以決定拍攝整個坐到長椅的過程。

Cut 2 是友香從畫面之外朝涼亭走過去，素材也拍攝了兩個鏡次。**Take 1** 是將焦點對在涼亭，再請友香走進畫面的素材。雖然覺得這素材還可以，但總覺得有點不太對勁，後來才發現，原來是 **Take 1** 的畫面不夠震撼。好不容易透過開場營造氣氛，但 **Take 1** 的畫面張力似乎不夠。

後來發現，原來是女演員走進鏡頭的角度不對，所以在拍攝 **Take 2** 的時候，請女演員從更接近攝影機的位置走進畫面（☞參考 **p.141**），也就是以銳角的角度走進畫面。而且焦點不是對在涼亭，是對在女演員在涼亭的坐位上，只要女演員一走進畫面，焦點就會落在女演員身上。

比較 **Take 1** 與 **Take 2** 之後，大家應該已經發現，光是進場的角度不同，演員在畫面裡的存在感就會跟著改變。

Cut 3 則是涼亭長椅的近景鏡頭以及走進畫面的女演員。此時的空景基本上與前一個鏡頭的女演員的動作沒什麼關係，所以能直接使用，只是要注意空景的長度，也就是「留白」的長度。這部分很憑經驗與感覺，但長度適當的「留白」能讓整部影片更為流暢。留白太長或是太短，都會讓觀眾產生疑惑。只要多看看剪接的素材就能有所體會。

Cut 5 是打開鎖，翻開日記本的動作，但演員沒辦法一下子翻到正確的頁面，所以立刻接上 **Cut 6** 的動作，讓翻開日記本的動作變

「友香坐在公園池畔的長椅（完成版）」

Cut1

Cut2

Cut3

Cut4

Cut5

Cut6

「友香坐在公園池畔的長椅 Point 1」

Take 1

Take 2

調整演員入場的角度與焦點位置

Take 2 的焦點對在畫面最上方的位置，接著配合演員的動作對焦，並請演員從靠近攝影機的位置入場，藉此增加演員在畫面的存在感。完成版使用的就是這個鏡次的鏡頭。

焦點落在遠景的涼亭上

Take 1 的焦點落在涼亭上，女演員從離攝影機較遠的距離走進畫面。雖然這是焦點慢慢對在重點上的經典鏡頭，卻似乎少了一點什麼。

得更俐落。通常，為了剪出更流暢的動作，會在拍攝時請演員從前一個動作的結束處開始演，讓整段素材能夠稍微長一點，才會比較容易剪接。

「友香坐在公園池畔的長椅 Point 2」

剪接點 ▼

Cut 5

使用的影像　　　　　　白邊

白邊　　　　　　使用的影像

Cut 6

▲請演員稍微演得長一點，預留足夠的「白邊」，就比較容易找到適當的剪接點。

●演員
井關友香

開始朗讀日記的友香

○到目前為止都是友香的旁白鏡頭，接下來則要切換成朗讀的場景。按理說，一個人讀信時，只會在心中默念，但為了讓觀眾知道演員在讀什麼，通常會要求演員念出來。這部作品為了說明女主角友香與後續登場的好友「Tomo」的關係，才刻意拍了這個朗讀場景。

透過不同角度的分鏡
讓觀眾專心看完冗長的朗讀場景

讀交換日記的場景。

不過在拍攝這個獨自一人朗讀的場景時，要特別思考「正在朗讀」的模樣該如何呈現。這種台詞很長、動作很少的「朗讀」場景若是拍得不好，很容易變得很冗長，所以最好在朗讀的時候，利用分鏡營造一些變化。

具體來說，就是換成寬鬆或緊縮的遠景、中景、特寫鏡頭，也可以試著調整角度與背景，再試著將這些鏡頭串起來。這部作品的

朗讀鏡頭是以四個鏡頭組成，希望大家掃一下QR碼，看看剪接之後的「完成版」，以及依序排列的「素材版」，參考一下我的剪接方式。接下來就為大家說明分鏡。

Cut 1 是坐在池畔朗讀日記的友香。這個鏡頭是寬鬆的膝上鏡頭。接著是在文章換到下個段落時，切換成緊縮的胸上鏡頭（Cut 2）。

嚴格來說，在拍攝這種特寫鏡頭時，女演員最好都是面向相同的方向，不過這部作品卻不是這樣。換言之，拍攝主體一開始面向畫

朗讀交換日記的分鏡

就朗讀場景而言，讀到逗號或讀完一段文章就是切換鏡頭的最佳時機，而這類分鏡也很適合於台詞很長的情況應用。

Cut 1
Cut 2
Cut 3
插入鏡頭
Cut 4
Cut 5（Cut 3 的後續）

「開始朗讀日記的友香（完成版）」

●演員
井關友香

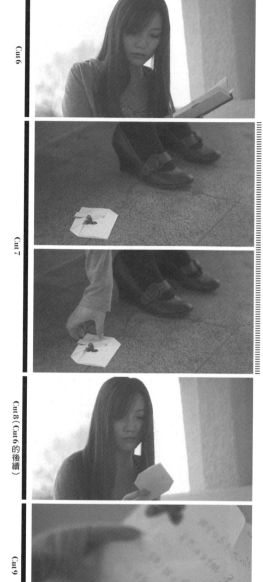

Cut 6

Cut 7

Cut 8（Cut 6的後續）

Cut 9

插入鏡頭

撿起便條紙的分鏡

在拍攝 **Cut 6** 的「友香撿起便條紙的仰拍鏡頭」時，最終的目是要擷取撿起便條紙之後的表情，所以直接將「掉在地上的便條紙」拍成這段素材的白邊，而所謂的「白邊」不一定要與前一個鏡頭有關係。

面右側，但下一個鏡頭卻面向畫面左側，這有時會讓觀眾覺得很突兀。

不過，這部作品之所以會讓演員面向不同的方向，是為了配合接下來的劇情，也讓觀眾了解女主角友香的背後是人煙稀少的公園。

接下來是交換日記的近景鏡頭（Cut 3），以及日記本位於前景，仰拍友香表情的鏡頭。該於何時插入 Cut 7，必須先剪接看看，再從中找出最佳的時間點。

（Cut 4）。Cut 5 是 Cut 3 的日記本近景鏡頭的延續。

下個鏡頭是友香拾起從日記本滑落的便條紙，以及打開便條紙的畫面。這個場景也一樣拆解成四個鏡頭。Cut 6 是友香凝視著便條紙的仰拍鏡頭，Cut 7 是從友香腳邊的便條紙的仰拍鏡頭，到友香伸手撿起便條紙的畫面。

Cut 8 則是友香看著手上的便條紙的仰拍鏡頭。這個鏡頭也是 Cut 6 的後續。最後是從便條紙的特寫接到友香攤開便條紙的畫面。

「開始朗讀日記的友香（素材）」

有雙手從長椅的後面伸向友香……

◉各位都在什麼情況下選擇以腳架或手持的方式拍攝呢？以腳架拍攝的畫面能給人一種安定的感覺，手持拍攝的鏡頭則可透過搖晃的畫面營造臨場感。按理說，這些鏡頭都有屬於自己的鏡頭語言，所以通常會在該以腳架拍攝時，使用腳架拍攝，也會在該以手持拍攝時，切換成手持拍攝的模式，但有時會遇到時間不允許的情況，也會遇到無法架腳架的情況（未得到拍攝許可就拍攝的情況），此時就只能以手持的方式拍攝。

沒有一定的功力是無法使用腳架拍攝的，若不能俐落地讓攝影機上架或下架，就無法跟上緊湊的拍攝行程。所以在擔任攝影助理時，通常會替資深攝影師搬運腳架、調整腳架高度以及水平，筆者也是在這段過程學到不少經驗的。

在以腳架拍攝的固定鏡頭之中插入手持拍攝鏡頭的意義是？

這節的重點在於「插入鏡頭」的使用方法。第一個要介紹的範例，就是從腳架拍攝的鏡頭切換到手持攝影的鏡頭。曾有人問過我：「從腳架拍攝的鏡頭突然切換成手持拍攝的鏡頭，觀眾不會覺得很奇怪嗎？」本次的範例可說是這道問題的答案，所以才特別在這裡提出。

到目前為止，這部微電影的劇情都是以腳架拍攝的鏡頭呈現，朗讀日記的Cut2也是利用腳架拍攝的固定鏡頭，就連後續的Cut3

Cut 1

Cut 2

Cut 3

「有雙手從長椅的後面伸向友香……（完成版）」

插入鏡頭（手持拍攝鏡頭）

Cut 3

Cut 4

插入描繪情緒的手持鏡頭

到目前為止的劇情都是以腳架拍攝的鏡頭呈現，就連Cut3也是為了呈現友香的主觀感受才切換成手持拍攝。

◉演員
井關友香／ym

Section 8

也是為了拍攝友香的主觀感受與確認信封內容，才以手持的方式拍攝。此時女主角心想：「要帶著交換日記去找她嗎？」

要請大家注意的是，信封上面沒有郵票與戳印。之所以如此，是為了表現友香內心的動搖，所以這個看似有違常理的鏡頭反而營造了臨場感；反之，若以腳架拍攝，那麼充滿客觀性的鏡頭將無法充分描述友香內心的疑惑。希望大家與「無插入鏡頭的範例」比較，了解兩個版本的差異。

第二個應用插入鏡頭的是「有雙手從長椅的後面伸向友香……」的場景。Cut 5 是從正面拍攝的寬鬆胸上鏡頭，而且請送來交換日記的Tomo躲在友香背後，再拍攝 Cut 5 與 Cut 7 的畫面。

接著在 Cut 5 與 Cut 7 之間插入從側邊拍攝的 Cut 6（Cut 4 的延續）。雖然沒有側邊鏡頭也可以，但插入這個鏡頭，可稍微拉長時間上的「留白」，也能稍微「吊觀眾胃口」。由此可知插入鏡頭的確可讓影片變得更有意思。

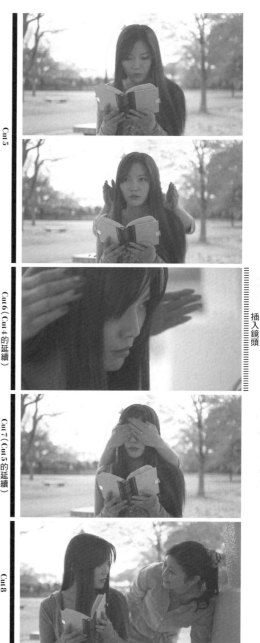

Cut 5

插入鏡頭

Cut 6（Cut 4的延續）

Cut 7（Cut 5的延續）

Cut 8

沒有插入鏡頭也沒關係，但插入鏡頭可營造不同的效果

雖然 Cut 6 的插入鏡頭很短，卻能進一步強調「有手伸過來」這個平日看不到的動作。

「有雙手從長椅的後面伸向友香…（無插入鏡頭的範例）」

兩人相視而笑

●這部作品的登場人物為友香與Tomo。

假設登場人物只有一位，只要追拍這位人物的一舉一動，大概就能拍出一部作品。但若登場人物增加，攝影機的位置或角度就需要不斷調整，剪接也會變得更複雜。光是登場人物從一位變成兩位，拍攝與剪接的難度都會突然大增。

由於友香的好友「Tomo」已在前一頁的範例登場，所以接下來該怎麼「切換鏡頭」，拍攝兩人的對話，就顯得非常重要。

假設是大型的拍攝現場，通常會準備兩到三台攝影機，在一個鏡次之內同時拍攝主鏡頭（從這個場景的基本位置拍攝的鏡頭）以及每位演員的鏡頭。

這種拍攝方式固然可縮短拍攝時間，但缺點是得將這些攝影機移動到不會被其他台攝影機拍到的位置，這些攝影機也不能拍到周圍的燈具。我個人特別偏好以一台攝影機拍攝的理由，在於若只有一台攝影機，就能先規劃畫面的視角與拍攝的角度，再開始拍攝。

每個鏡頭。反之，動作片、砸東西或其他只有一次拍攝機會的鏡頭就最好以多台攝影機一起拍攝。

接著要說明的是如何將「兩人相視而笑」的劇本指示拍成畫面。前述的主鏡方式是能同時拍到兩人的側邊鏡頭（Cut 1）。每位導演都有自己的拍攝手法，其中的拍攝方式之一就是一鏡到底，拍到該換場景的部分再停止拍攝，接著通常會從看得到演員表情的方向拍攝（副鏡頭）。這種拍攝手法的優點在於拍完

「兩人相視而笑（完成版）」

友香：「我真的嚇了一跳了啦，真受不了妳耶。」兩人相視而笑。
Tomo：「對了，我們幾年沒見了啊？十年？二十年？」
友香：「還沒二十年啦，我們才幾歲啊！」
友香：「可是我剛剛真的嚇了一跳，不要這樣捉弄我啦。」(*)

Cut 1（主鏡頭）

友香：「可是我剛剛真的嚇了一跳，不要這樣捉弄我啦。」
Tomo：「這可不行，我就是為了嚇妳才來的啊。」
友香：「咦？難不成妳還有事要跟我說？」

Cut 2（友香的副鏡頭）

●演員
井關友香／ym

以主鏡頭與副鏡頭重覆拍攝台詞的場景，再視情況選用適當的鏡頭

友香：「咦？難不成妳還有事要跟我說？」
Tomo：「這可不行，我就是為了嚇妳才來的啊。」

Cut 3（Tomo的副鏡頭）

Tomo：「這是祕密。」
Tomo用左手的食指抵住嘴巴後，「靜靜地」暫停動作。
Tomo戴在左手無名指的訂婚戒指閃閃發光。

Cut 4（戒指的特寫鏡頭）

＊**粗體字**的部分是重覆的台詞，也是會剪掉的部分。

每位演員的素材之後，若發現畫面有任何問題，還可利用主鏡頭的畫面彌補。

但這種拍攝手法也有缺點，例如此時的每一句台詞都黏在一起，很難找出該於何處切換成演員表情的鏡頭，而且有些演員常即興演出，剪接也就變得更加困難。這部作品也有台詞與笑聲同時出現的問題，有些部分很難剪接。

一如「素材」的 **Cut 1** 所示，我沒把主鏡頭拍得太長，只預留了一句台詞的長度作為素材的白邊。**Cut 2** 是友香說出：「可是，我真的嚇了一跳啊（省略）咦？難不成妳還有事要跟我說？」這句台詞的鏡頭，也是屬於友香的副鏡頭。**Cut 3** 則是Tomo表情的鏡頭，一樣請Tomo從前一句的台詞開始說，**Cut 4** 是Tomo說出：「這是祕密。」的鏡頭。兩人對話的場面是練習「鏡頭切換」的絕佳教材，請各位務必挑戰看看。

兩人相視而笑（素材）

Cut 1 是這部分的主鏡頭，**Cut 2、3、4** 則是演員的副鏡頭。有些導演會把主鏡頭拍得更長一點，此時通常會把演員的副鏡頭拍得一樣長。

台詞有很多段的場景的分鏡表

●接著要介紹的是有台詞的場景該怎麼拆解成分鏡。劇本主要是由「劇本指示」與「台詞」這兩個元素組成，而「劇本指示」屬於演員的動作或行為的部分，而「劇本指示」負責將這些動作拍成影像。若以「友香緊緊握住Tomo的左手」這個劇本指示為例，大概只要拍到友香緊緊握住Tomo的左手就可以，雖然有時還是會依照前後的鏡頭調整一下動作。

在兩人對話的場景裡，朝著演員拍攝的分鏡不一定是正確答案

其實這節的主題現在才要開始。友香緊緊握住Tomo的左手之後，劇本只剩下一長串的台詞，完全沒有任何劇本指示。此時該如何設計分鏡才對呢？一般來說，只要把攝影機對向正在講台詞的演員，再將每一句台詞拆解成分鏡，之後再利用剪接串起這些分鏡即可。但問題是這樣做，真能呈現每個鏡頭裡的情緒與張力嗎？

分鏡表可說是導演展現想法與功力之所在。

Cut1～Cut3未於左頁製成圖版，所以請大家先看一下「完成版」的內容。Cut1是友香說「啊！這個！這個該不會是那個吧？」也拍到了友香的表情。Cut2是Tomo說「對啊，就是妳想的那個！」也一樣拍到了Tomo的表情。Cut3是Cut1的後半部。由於此時友美的表情很開心，所以也把這個鏡頭剪進影片。

接下來就是本節的主題。兩人的台詞如下。友香：「真的啦，真的不能再真了啦。」（中間省略）／Tomo：「真的假的！」／Tomo：「總之，我的肚子裡已經有……小孩了……」

這部分的台詞都是以主鏡頭拍攝。其實我也拍了友香的副鏡頭，但最後沒剪進影片。理由是想從側邊的主鏡頭拍攝Tomo有點退縮的感覺。這次也另外製作了以友香的副鏡頭串連的版本，請大家試著比較「素材版」與「完成版」的差異。

Cut5雖然是從Tomo的「等、等一下啦，一個一個問啦……」這句台詞開始拍攝，但與前一個鏡頭的情緒似乎有點接不上，所以在Cut1的最後，也就是友香說「咦！」的時候插入後半段肚子的特寫鏡頭。

*

導演都常會在拍攝前，將分鏡與攝影計畫寫在劇本裡，而當日的分鏡表則會印給工作人員（主要是助理導演與攝影師），我自己也會在拍攝的前一天畫好分鏡表，但到了現場之後，攝影機的位置還是需要配合演員的站位調整，所以通常會在看過演員的動作之後，再決定攝影機的位置。拍攝主體的位置、背景以及當下的陽光有多強，都會影響最終的構圖。

「台詞有很多段的場景的分鏡表（完成版）」

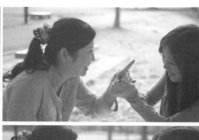

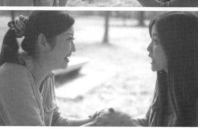

友香：「真的假的！」
Tomo：「真的啦，真的不能再真了啦。」
友香：「恭喜妳！」
Tomo：「謝謝，這種事還是要當面跟妳分享才行。」
友香：「對了，對方是誰？幾歲啊？」

Cut 4
友香：「婚禮呢？什麼時候辦？要在哪裡辦？幾點幾分、星期幾辦呢？啊，要在教堂辦還是神社辦呢？要穿婚紗還是和服啊？蜜月要去哪？小孩要生幾個啊？」

Tomo：「等、等一下啦，一個一個問啦。總之，我的肚子裡已經有……小孩了……」
Tomo指著肚子。
友香：「咦！」

Cut 5

「台詞有很多段的場景的分鏡表（素材）」

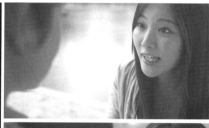

Cut 4（另一個鏡次）

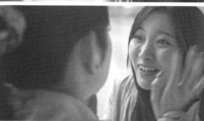

Cut 5

沒用到的副鏡頭（每句台詞的分鏡）

這次也為兩位演員拍了各自的鏡頭，但沒有剪進影片。如果時間足夠的話，建議大家除了拍攝主鏡頭的部分，也要多拍幾個演員的個人鏡頭，之後才會比較容易剪接。

以主鏡頭為主軸的剪接方式

▶這是導演版的分鏡。從劇本可以知道兩人的對話很快，但從 **Cut 4** 之後就插入說明兩人動作的主鏡頭。

●演員
井關友香／ym

Section 8

實踐篇＝從腳本判讀分鏡

縮短影片長度時，該如何調整分鏡

●若不重視旁人的客觀意見，很可能會拍出孤芳自賞的作品。尤其與導演立場相近的製作人的意見更是重要，因為製作人具有俯瞰全局的視野。這部作品一開始的長度超過十分鐘，後來也根據製作人的意見修改成不到十分鐘的長度。

被迫縮短作品長度 而有所妥協的範例

接著為大家介紹當時是如何修改的。雖然是針對很多台詞的場景開刀，但是若刪除某個鏡頭，就會被迫調整其他的鏡頭，否則就

會很奇怪，因此我剪了兩個版本，一個是縮短台詞的「完成版」，一個是依照腳本剪接的「試作版」，之後也比較了這兩個版本的差異。

刪除的台詞（粗體字）與相關的鏡頭可參考左圖，在此介紹修剪影片的重點。第一個修剪的鏡頭是友香說「咦！怎麼會遇見的啊？什麼時候在一起的啊？」的 Cut4。之所以有台詞卻不剪進影片的原因，是因為把「有學長加入的那個」與之後的台詞刪掉不少，鏡頭的切換會變得太快。其實說明 Tomo 與學長是如何重逢的內容只保留了最後的部分。學長之所以沒接受

Tomo 的告白，因為是不知道該怎麼接受那封告白的情書。我原本是將想告白的情書。Tomo 的告白，因為是不知道該怎麼接受那封告白的情書。我原本是將

短台詞的「完成版」，一個是縮封告白的情書與作品的主旨無關，所以最後還是刪掉了，但從結果來看，刪掉的確比較好。不管是從內容還是影片的長度來看，這部分的台詞都很冗長，所以刪除之後，整部影片的節奏也變得更明快。

完成版在 Tomo 向學長說「別在意這個啦，對了，要記得努力搶捧花喲」以及「這樣的話，一定會變得幸福的」這兩句台詞時，將畫面從 Tomo 換成友香的表情。之所以這麼做，是為了縮短台詞以及透過友香的表情，進一步呈現友香的情緒波動。

「縮短影片長度時，該如何調整分鏡（試作版）」

Cut 1

Cut 2（刪除）

Cut 3

Cut 4（刪除）

Cut 5

Cut 6

Cut 7

依照腳本剪接

▼若只從文字來讀，對話會有種突然斷掉的感覺，但保留太多對話內容，又會讓人覺得影片拖泥帶水。

反過來説，看影片就不會覺得對話突然斷掉，觀眾也比較容易與演員有共鳴。為了強化共鳴，特地把對話的一部分換成友香的表情。完成版的長度約為九分鐘。

「縮短影片長度時，該如何調整分鏡（完成版）」

友香：「先上車後補票？」
Tomo：「現在很少人這樣説了啦，都是説奉子成婚。」

Cut 1

Tomo：「不過啊，小孩還只有這麼一點而已。對了，對方是……（吊胃口）柿澤學長啦。」
友香：「咦！怎麼會遇見的啊？什麼時候在一起的啊？」
Tomo：「妳知道臉書有畢業學校的資訊嗎？」

Cut 2

Tomo：「這世界還真是小啊。」
友香：「啊，早知道我就去了……」

Cut 3

Tomo：「別在意這個啦，對了，要記得努力搶捧花喲。」

Cut 4（插入新鏡頭）

Tomo：「我會拋給妳，妳一定要接到喲。」

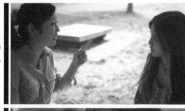

Cut 5

Tomo：「這樣的話，一定會變得幸福的。」
Tomo抓住友香的肩膀搖晃。

凝望著Tomo的友香有點淚眼盈眶。

Cut 6

●演員
井關友香／ym

刪除台詞之後的影片

友香：「先上車後補票？」
Tomo：「現在很少人這樣説了啦，都是説奉子成婚。**話說回來，奉子成婚也沒有很好聽就是了……**」

友香：「**Tomo居然要當媽了……這世界真的是變了啊……**」

Tomo：「不過啊，小孩還只有這麼一點而已。對了，對方是……（吊胃口）柿澤學長啦。」

友香：「咦！怎麼會遇見的啊？什麼時候在一起的啊？」

Tomo：「妳知道臉書有畢業學校的資訊嗎？**就是有學長加入的那個，我向學長提出朋友的邀請，兩個人就聊了起來，他還記得我跟他告白的事喲。他之所以沒接受，是因為那是他第一次收到情書。**」

Tomo：「這世界還真是小啊。」
友香：「啊，早知道我就去了……」
Tomo：「別在意這個啦，對了，要記得努力搶捧花喲。**不是有那種不好意思搶到前面的女生嗎？太消極的話，一定搶不到的，自己的幸福要自己追求。我會拋給妳，妳一定要接到喲，這樣的話，一定會變得幸福的。**」
Tomo抓住友香的肩膀搖晃。

凝望著Tomo的友香有點淚眼盈眶。

＊粗體字為刪除的台詞

導向最後一個鏡頭的分鏡設計

● 這節是微電影《彩～COLORS～桃色的交換日記》系列的最後一節，也是作品的高潮之處。請務必連結局都讓觀眾印象深刻，尤其最後一個鏡頭與第一個鏡頭一樣重要。第一個鏡頭是故事的開場，也負責帶領觀眾進入作品的世界，而最後一個鏡頭負責的是替故事收尾，讓故事留在觀眾的心中。

最後一個鏡頭要怎麼拍，才能令人印象深

最後一個鏡頭能將作品刻在觀眾心裡
試著拍攝與剪接出令人回味再三的鏡頭

刻呢？這部作品的最後一個鏡頭是放在長椅上的日記本與信紙。如果沒有特別設計，這個鏡頭很難令人印象深刻，所以為了多花一點時間拍攝這個鏡頭，演員離開之後，我繼續留在現場拍攝。

拍攝的重點在於陽光的入射角，以及具有動感的畫面。拍攝時，特別調整了腳架的高度以及攝影機的角度，讓日記本封面的燙金文字與鎖頭反射夕陽，也讓便條紙有如蝴蝶般隨風振翅。

接著為大家介紹第一個鏡頭到最後一個鏡

頭的分鏡。

▼ **Cut1** Tomo的表情與台詞。此時的頭是絕對必要的。

此時，故意讓友香的頭佔據大部分的畫面（過個鏡頭是為了作為工作人員名單才拍攝的。這個鏡頭是為了以近似正上方的仰拍鏡頭拍出仰望櫻花樹的畫面，除了平移鏡頭之外，還稍微加了點旋轉的感覺。此外這個鏡頭也應用了P.206介紹的暗角效果。

▼ **工作人員名單** 這是櫻花的平移鏡頭。這上。為了讓剪接更順利，像這樣多拍幾個鏡頭是絕對必要的。

Tomo像是在觀察友香的表情，所以拍攝Tomo的頭佔據大部分的畫面（過頭鏡頭），也讓Tomo的臉被遮住一大部。其實這個鏡頭一直拍到友香的台詞部分。

▼ **Cut2** 這是友香的台詞與表情的鏡頭。剪接時，稍微剪掉了演員演出的部分。要想呈現友香的複雜心情，表情的變化就得拍得長一點，但也不能全剪進影片，還是得考慮影片的節奏。至於要剪掉多少，得看了素材再決定。

▼ **Cut3** 說明兩人關係的側邊鏡頭。

▼ **Cut4** 涼亭的遠景鏡頭。由於要從這個鏡頭開始播放背景音樂，所以要關掉環境的雜音與台詞的聲音，再蓋上友香的旁白。這個鏡頭之所以是遠景鏡頭，為的是讓觀眾抽離，帶著微笑以客觀的角度觀察兩位演員。

▼ **最後一個鏡頭** 這是日記本與信紙的固定鏡頭。其實我另外拍了一個鏡頭從信紙慢慢帶往日記本的素材，為的是配合旁白的長度，但最終還是只使用了固定鏡頭的素材，理由是慢慢帶往日記本的鏡頭無法與旁白對

「導向最後一個鏡頭的分鏡設計（素材）」

Section 8

實踐篇＝從劇本判讀分鏡

「導向最後一個鏡頭的分鏡設計（完成版）」

Cut 1

Tomo：「怎麼啦，友香（看著哭泣的友香）。」

Cut 2

友香：「你一定要幸福啊！」

友香：「（忍住眼淚）妳在說什麼啊，我才想跟妳這樣說呢……（像是一個人自言自語）」

Cut 3

Tomo：「吼，妳幹嘛哭啦！」
友香：「因為我太開心了嘛。」
Tomo：「小傻瓜，我一定會幸福的啦，妳還真是一點都沒變啊。」

Cut 4

友香旁白：「這麼一來」
Tomo、友香的遠景鏡頭。

我們倆的日記小說又多了一個值得點綴的回憶了。

最後一個鏡頭

工作人員名單

井関友香

＊NA：旁白

●演員
井關友香／ym

結語……回過神來，從二〇一一年開始的「奧義·一行劇本指示的分鏡！」已連載了八年以上，最後一回剛好是第一百回。雖然攝影機在這八年有了明顯的改革，但是將想法轉換成影像的「分鏡技術」與日新月異的攝影機功能不同，已成為十分普及的知識，假設本書能成為各位製作影像的參考用書之一，那真是筆者無上的榮幸。

雖然在這連載一百回的過程中，也有不知該寫什麼才好的時候，但是像這樣整理成一本書之後，才發現其實還有很多沒能來得及介紹的主題，盼望未來還有機會為大家介紹。

（二〇二〇年四月 藍河兼一）

作者簡介 藍河兼一 Ken-ichi Aikawa

成長於石川縣金澤市。大學畢業後，進入金澤市影像製作公司擔任攝影師。二〇〇七年獨立創業。首部執導的電影為《癮君子的優劣感》。之後以攝影指導的身分負責多部電影、連續劇、音樂錄影帶、宣傳影片的拍攝，目前為自由接案的電影導演與攝影指導，從事微電影與宣傳影片的拍攝。

【影像作品】

2007年　電影《アディクトの優劣感》導演作品

2012年　攝影導演作品《TOKYOてやんでぃ》神田裕司導演

2013年　攝影導演作品《赤々煉恋》小中和哉導演

2015年　攝影導演作品《クレヴァに、愛のトンネル》今関あきよし導演

　　　　攝影導演作品 電視劇《南くんの恋人》小中和哉導演

2019年　攝影導演作品《みとりし》白羽弥仁導演

2020年　攝影導演作品《恋恋豆花》今関あきよし導演

【著書】

2011年　《映像演出の教科書》（玄光社）

【官方網站】

MEGALOMANIA PHANTASY WORKS+AI

http://megalon-ai.com/index.html

【YouTube頻道】

藍河兼一　Ken-ichi Aikawa aimegalon

https://www.youtube.com/user/aimegalon